구마 겐고,
나의 모든 일

구마 겐고, 나의 모든 일

초판 인쇄 2023년 1월 2일
초판 발행 2023년 1월 18일

지은이 | 구마 겐고
옮긴이 | 이정환
펴낸이 | 한순 이희섭
펴낸곳 | (주)도서출판 나무생각
편집 | 양미애 백모란
디자인 | 박민선
마케팅 | 이재석
출판등록 | 1999년 8월 19일 제1999-000112호
주소 | 서울특별시 마포구 월드컵로 70-4(서교동) 1F
전화 | 02)334-3339, 3308, 3361
팩스 | 02)334-3318
이메일 | namubook39@naver.com
홈페이지 | www.namubook.co.kr
블로그 | blog.naver.com/tree3339

ISBN 979-11-6218-233-8 03600

구마 겐고,
나의 모든 일

Kengo Kuma | the complete works

구마 겐고(隈研吾) 지음 | 이정환 옮김

나무생각

들어가며

—

—

—

—

—

경계 건축가

—

책 제목을 《구마 겐고, 나의 모든 일》이라고 지어놓고 보니 지금까지 생각해 본 적이 없는 긴 기간들을 경계로 나 스스로를 돌아보고 싶었다.

내 인생을 한마디로 요약하면 대조적인 두 시대의 틈새를 살았다고 표현할 수 있다. 공업화 시대와 그 후에 찾아온 탈공업화 시대가 그것인데, 이는 두 가지 사회 시스템임과 동시에 정반대가 되는 디자인 패러다임이기도 하다. 두 시대 사이, 그 전환기에 다양한 드라마와 사건이 있었고 다행스럽게도 나는 당사자의 입장에서 그 사건들을 체험할 수 있었다. 버블경제 붕괴나 동일본대지진도 큰 사건이었지만 코로나는 더욱 큰 사건이었다. 나는 코로나가 인류 역사의 전환점에 해당한다고 생각한다. 공업화와 탈공업화의 전환점인 것 이상으로 수렵 채집 시대에서 공업화까지의 인류 역사 전반과 탈공업화 이후에 찾아오는 인류 역사 후반의

전환점이 코로나인 것처럼 보인다. '집중'과 '도시'를 중심으로 언덕을 달려 올라온 과거 20만 년에서, '분산'을 중심으로 자연스럽게 언덕을 내려오기 시작한 새로운 시대의 커다란 분기점이다. 다행히 나는 이 두 언덕길의 경계를 걸으며 양쪽 언덕을 모두 경험할 수 있었다.

그런 의미에서 나의 모든 건축 작품, 나의 모든 일은 시대의 증인이라고 말할 수 있다. 그것도 '시대의 틈새'라는 특별한 시간의 증인, 특별한 시간의 기록이라는 의미를 가진다. 내가 큰 영향을 받은 독일 사회학자 막스 베버(Max Weber)는 '경계인'이라는 말을 사용했는데, 나 또한 '경계 건축가'라 할 것이다.

내가 살아온 특별한 시간을 다시 네 시기로 구분해 보았다.

제1기는 직접 사무실을 시작한, 버블경제가 절정을 이루었던 1986년부터 버블경제가 무너지면서 도쿄의 모든 일이 취소된 1991년까지의 5년이다. 앞이 보이지 않는 상태에서 최선을 다해 치달았던 시기다.

제2기는 도쿄에서 일을 전혀 할 수 없게 된 탓에 지방을 다니면서 현지의 재료를 사용하는 방식을 새로 깨달은 때다. 지역 기술자들과의 공동 작업을 통하여 즐거움을 발견하면서 작은 건축을 지었던 1992년부터 2000년까지의 조용한 10년이다. 버블경제 붕괴 이후인 1990년대의 일본은 경기가 최악이어서 '잃어버린 10년'이라고 불렸다. 내 입장에서도 도쿄에서의 프로젝트는 완전히 끊긴 상태였기 때문에 분명히 '잃어버린 10년'이었다. 그러나 공업화 이후의 새로운 방법, 새로운 디자인을 '지방'이라

는 특별하고 멋진 장소에서 발견할 수 있었다는 의미에서는 '잃어버렸다'기보다 '내가 다시 태어난 10년', '재생의 10년'이었다. 일이 없어서 심심한 10년이었지만 반대로 가장 그립고 감동이 있는 10년이기도 했다.

그 '잃어버린 10년' 사이에 지은 작은 건축물들이 다행스럽게도 해외에서 높은 평가를 받았고, 그것이 계기가 되어 다음의 15년, 즉 제3기가 시작되었다. 전 세계의 다양한 장소에서 직접, 그리고 예상 밖의 공모전 초청을 받거나 일과 관련된 주문이 들어왔다.

—

—

지방과 세계의 연결

—

인터넷 시대는 그런 형태로 한 명의 건축가와 거대한 세상을 연결해 준다. 작은 작품이라도 거기에 나름대로 캐릭터가 완성되고 새로운 향기가 감돌면 세계는 민감하게 반응한다. 낯선 장소, 낯선 사람에게서 갑자기 이메일들이 날아온다.

인터넷의 등장과 보급이 나의 새로운 발걸음과도 연결되었다. 인터넷과 내가 적당히 보조를 맞추게 되면서 밀레니엄 시대의 나는 세계와 연결될 수 있었다. 작지만 개성적인 지방의 프로젝트와 세계화라는, 언뜻 아무런 관계 없어 보이는 두 가지 사건이 20세기에서 21세기로 세기가 바뀌는 시기에 서로 공명하고 공진했다.

그리고 전 세계에서 이메일이 날아오기 시작한 이후부터의 제3기 15년 동안 일의 규모가 크게 확장되었다. 건축의 기본은 신용의 축적이기 때문에 그런 연쇄반응이 발생한다. 예술과 건축의 차이가 거기에 있다. 건축가라는 개인에게 큰돈을 맡기는 것이기 때문에 아무래도 건축가는 경험과 실적이 중요할 수밖에 없다. 클라이언트(발주자)는 내게 의뢰하기 전에 내가 만든 작품을 보러 간다. 그곳에서 자신의 눈으로 직접 확인할 뿐 아니라 작품의 평판을 묻거나 당시의 사정을 알고 있는 사람에게 작품과 관련된 이야기를 듣는다. 그래서 "이 사람이라면 맡겨도 되겠어."라는 마음이 들어야 비로소 의뢰를 하고 나는 다음 일을 맡게 된다.

건축은 신용의 산물이다. 하나씩 정성스럽게 신용이라는 벽돌을 쌓아 올리지 않으면 일이 들어오지 않는다. 갑자기 점프를 하기는 어렵다. 참을성 있게 좋은 작품, 사람들을 기쁘게 해줄 수 있는 작품을 지속적으로 만들 수 있는 장거리 주자 같은 체력과 주력(走力)과 정신력이 필요하다.

한편, 제3기에는 다양한 비극이 세계를 뒤덮었다. 2001년의 9·11은 건축이 얼마나 나약한지를 보여주었고, 2011년의 동일본대지진에 의해 도호쿠(東北)라는, 내게 가장 중요한 장소가 피해를 입었다. 미나미산리쿠쵸(南三陸町), 나미에마치(浪江町) 등 도호쿠 지방의 부흥은 3기, 4기의 나의 일에서 하나의 주축이 되었다.

제3기에서 몸에 갖춘 신용과 체력, 거기에 자하 하디드(Zaha Hadid)•의

설계안이 거부되는 사건**이 겹쳐지면서 나는 2020 도쿄올림픽 국립경기장 설계를 맡게 되었다. 2015년 2차 공모전에서 우리의 설계안이 채택되어 국립경기장 설계가 시작된 것이다. 그런 사연이 있다 보니 도쿄올림픽 경기장은 전 세계로부터 유난히 주목을 받았고, 나의 존재도 건축업계 내부 지명도에서 일반인들에게도 얼굴이 알려지는 사회적 지명도로 갑자기 확대되었다.

하지만 어차피 올림픽은 한 시기의 '축제'로 얼마 지나지 않아 잊히고 우리는 예전의 일상으로 돌아가야 한다. 그러니까 나는 여전히 장거리 달리기를 지속하고 있을 뿐이다. 2015년을 마라톤 구간으로 비유한다면 물컵들이 놓여 있는 급수대 같다고 할 수 있다. 나는 멈추는 일 없이 물컵만 손에 들고 같은 페이스를 유지하면서 달렸다.

2016년 이후의 제4기로 접어들면서 '방법'이라는 좌표축을 이용하여 약간 고차원적인 수준에서 내가 하고 있는 일을 객관적으로 바라보게 된 이후에도 달리는 페이스는 바뀌지 않았다. 제3기부터 관여하기 시작한 커다란 규모의 프로젝트, 1990년대의 '잃어버린 10년'에 열심히 시작한 '작은 건축', 그리고 사무실을 운영하기 시작한 이후 줄곧 지속해 온

• 이라크에서 태어난 영국의 건축가.
•• 2012년에 2020 도쿄올림픽 국립경기장의 첫 국제 공모전이 펼쳐졌는데, 여기에서 자하 하디드의 설계안이 채택되었다. 하지만 규모나 비용 등의 문제, 올림픽 경기장 건축을 외국 건축가에게 맡긴다는 데 불만이 나오면서 아베 신조 총리는 이 설계안을 백지화하고 재공모를 실시했다.

글을 쓴다는 행위, 이 모든 것들을 같은 페이스로 지속하고 있다. 이것이 나의 페이스를 유지하는 데에서 가장 중요한 점이다.

아무리 바빠져도, 아무리 사무실의 규모가 커진다고 해도 작은 프로젝트를 그만두겠다는 생각은 해본 적이 없다. 오히려 작은 일에 대한 흥미는 사무실을 시작했을 당시 이상으로 높아졌다. 그리고 내가 무엇을 하고 있는지 문장을 쓰고 정리를 하면서 지금이라는 시대가 어떤 시대인지를 간파하고 싶어 하는 마음 역시 더욱 강해졌다.

—

—

삼륜차

—

이렇게 비슷한 속도로 꾸준히 달리고 있는 나의 주법의 비밀과 즐거움을 전하려는 것이 《구마 겐고, 나의 모든 일》이라는 책의 가장 중요한 주제다. 그렇기 때문에 이 책은 통상의 건축 작품집처럼 건축 작품을 시계열로 늘어놓는 방식을 선택하지 않고 대규모 건축이든 파빌리온(pavilion)이나 프로덕트(product) 같은 작은 작품이든, 또는 그때마다 메모해 둔 문장이든 병렬적으로 배열한다는 다각적이고 평면적인 정리 방식을 시도했다.

그렇게 《구마 겐고, 나의 모든 일》을 정리해 보니 그 세 종류의 '주법'이 삼륜차 같은 형식으로 안정을 유지하며 긴 거리를 지속적으로 달려

올 수 있었다는 사실을 깨달았다. 삼륜차야말로 구마 겐고라는 건축가의 특수성이 아닐까. 무라카미 하루키(村上春樹)의《직업으로서의 소설가(職業としての小説家)》라는 에세이가 그 점을 가르쳐주었다.

무라카미 하루키의 말을 인용하면 "단편소설은 장편소설에서는 적절하게 포착할 수 없는 세부적인 부분을 보완하기 위한 민첩하고 신속한 수단이다. 거기에서는 문장으로 보아도, 줄거리로 보아도 다양하고 과감한 실험을 할 수 있고 단편이라는 형식이어야만 다룰 수 있는 소재를 취급할 수 있다."라고 한다. 단편이 발견한 주제를 장편이라는 거대한 공간으로 전개하는 경우도 흔히 있다. 그렇기 때문에 무라카미 하루키는 장편소설이든 단편소설이든 모두 자신에게 필요하다고 결론을 내린다.

이 감각은 대규모 건축과 작은 건축을 끊임없이 병행하여 디자인하고 있는 나의 일상적인 감각과 똑같다. 대규모 건축에는 확실히 대규모 건축이어야만 실현할 수 있는 세상이 있다. 대규모 건축은 넓은 범위를 가진 지역에 영향을 끼치거나 지역의 분위기, 인간관계를 바꿀 수 있고 도시나 커뮤니티의 이미지 자체를 바꿀 수 있는 잠재력을 가지고 있다. 완성된 대규모 건축물은 많은 사람들이 사용하는 생활의 터전이 되기 때문에 수많은 사람들에게 다양한 영향을 끼친다. 그들의 생활에 영향을 끼치거나 삶의 방식에까지 영향을 끼칠 수 있다. 물론 그것은 좋은 영향이고, 사람들이 그 건축물의 힘에 의해 행복해지고 건강해지기를 늘 염원하는 마음가짐으로 설계를 하고 있다. 이른바 크기가 안겨주는 거대

한 가능성을 나는 믿는다.

그러나 그와 동시에 대규모 건축에는 많은 사람과 조직이 관여한다. 그렇지 않으면 대규모 건축을 실현할 수 없다. 각각의 주체가 그 거대한 건축을 통하여 실현하고 싶은 내용은 다양하며 생각이나 감성도 각양각색이다. 건설에 관여하는 당사자 이외에, 건축물의 영향이 미치는 주위 사람들, 조직의 수 역시 대규모 건축인 경우에는 어마어마해서 그 사람들의 생각을 조율하는 것만으로도 엄청난 노력과 시간이 필요하다. 그 과정에서 다양한 타협을 할 필요도 있고, 최초의 아이디어가 바뀌는 일도 발생한다. 그것은 스트레스와 욕구불만을 낳는다. 그렇기 때문에 장편소설(대규모 프로젝트)을 쓰고 있으면 단편소설(작은 프로젝트)을 쓰고 싶다는 강렬한 욕구가 고개를 치켜든다.

반대로 단편소설을 쓰는 과정에서 장편소설을 쓸 수 있는 아이디어를 발견한다는 무라카미 하루키 방식의 점프도 발생한다. 작은 프로젝트에서는 관계자가 적고 시간적 여유도 있기 때문에 실험적인 과감한 도전을 하기 쉽다. 일반적으로는 대규모 프로젝트 쪽이 시간이 남을 것처럼 보인다. 확실히 종합적으로 보면 5년이나 10년의 긴 시간이 걸린다. 그러나 그 10년은 매일의 금리, 번잡한 행정 협의에 쫓기는 10년이기 때문에 여유가 전혀 없다. 금리 역시 대규모 프로젝트에서는 엄청나기 때문에 모두가 금리라는 경제적 채찍에 얻어맞으면서 달려가는 가축 무리처럼 보이기도 한다.

한편 작은 프로젝트는 사회의 다양한 시스템 외부에 존재하는, 덤 같은 존재다. 시스템에 옥죄이거나 시스템에 쫓기는 일 없이 비교적 여유 있게 천천히 생각하고 시도해 볼 수 있다. 예를 들어 이 책 안에서도 소개하는 '후안(浮庵)'이나 '메무 메도우스(Memu Meadows)' 등, 막을 사용한 작고 재미있는 프로젝트에서의 실험이 축적되어 다카나와 게이트웨이역(高輪ゲートウェイ駅)의 막 모양 지붕을 완성할 수 있었다. 필요한 여러 가지 과제들이 작은 프로젝트를 통하여 해결되었고, 그것이 대규모, 고성능의 막 지붕으로 진화한 것이다.

시간이 충분했던, 잃어버린 1990년대에 지역의 나무를 사용하여 작은 파빌리온을 지은 경험의 축적이, 47개 지역에서 모은 목재들을 사용한 '국립경기장'을 완성시켰다. 또 '돌미술관(石の美術館, STONE PLAZA)'이라는 도치기(栃木) 산속의 작은 프로젝트에서 두 명의 나이 든 기술자와 시행착오를 거듭한 끝에 터득한 돌 쌓는 기술 덕분에 '가도카와 무사시노 뮤지엄(角川武蔵野ミュージアム)'이라는 거대한 석조 건축물이 탄생했다. 이처럼 작은 실험의 축적이 없었다면 대규모 건축물의 성과는 없었을 것이다.

단편에서의 자유로운 실험이 없으면 재미있는 장편은 쓸 수 없다. 그리고 장편은 많은 독자들에게 읽혀 세상의 분위기를 바꿀 가능성도 있다. 또 장편을 쓰고 있으면 그 스트레스 때문에 단편을 쓰지 않을 수 없다. 이런 식으로 대규모 프로젝트와 소규모 파빌리온은 서로를 보완하며

나를 자동차의 양쪽 바퀴처럼 지탱해 주고 있다.

나아가 제3의 바퀴로서 나를 지탱해 주고 있는 것이 글을 쓴다는 행위다. 두 바퀴가 아니라 세 바퀴라는 것이 무라카미 하루키와 나의 차이다. 나는 물건도 만들고 글도 쓰니까.

그렇다면 나는 왜 글을 쓰고 싶은 것일까. 왜 글을 쓰는 일이 나를 지탱해 준다고 느끼는 것일까. 소설과 달리 건축에는 너무나 많은 불순물이 포함되어 있기 때문이다. 건축은 하나의 경제행위다. 큰 금액이 움직이지 않으면 건축은 완성될 수 없다. 그리고 건축은 정치에도 자주 관여한다. 공공 건축은 정치가에 의한 정치적 결단으로 지어진다. 민간 건축인 경우에도 이 도시, 이 거리를 이러이러한 식으로 만들고 싶다는 정치적인 의도가 깃든다. 직접적이든 간접적이든 정치는 건축에 그림자를 드리운다. 일반인들의 뜻이 선거로 뽑은 정치가라는 매개체를 통하여 건축에 그림자를 드리우는 것이다. 그 결과 정치적인 독특하고 다양한 편견들이 건축에 깃든다. 일반적으로 건축은 문화적인 존재이며 예술에 가까운 것이라고 여겨지지만 실제로는 정치나 경제 등의 불순한 시스템과 원리가 개입되며, 우리의 일상적인 설계 행위는 그런 불순한 것들에 휘둘리지 않을 수 없다.

그러나 약간 시간을 둔 이후에 자신이 디자인한 작품을 바라보면 묘하게도 불순물들이 뒤로 밀려난 듯한 느낌이 든다. 그리고 불순물의 배후에 존재하는, 거대한 시대정신 같은 것이 떠오른다. 불순물조차 시대

정신의, 시대 시스템의 산물처럼 보인다. 건물이 완성된 이후 약간의 시간을 두고 몇 가지 작품을 정리해서 바라보았을 때 특히 그런 감각을 느낀다. 정치나 경제 같은 불순물, 잡음까지도 모두 뭉뚱그려 내가 해온 일 전체의 의미, 나의 잡음투성이 인생의 의미를 발견하고 구원을 받은 듯한 기분을 느끼는 것이다.

글을 쓴다는 것은 내게 그런 작업이며 건축의 의미를 발견하기 위한 작업이다. 그런 차원에서 글을 쓴다는 행위는 나라는 삼륜차를 지탱해 주는 중요한 바퀴 중 하나다.

나의 이 방식은 르코르뷔지에(Le Corbusier)의 회화와 건축의 관계와도 약간 닮아 있다. 르코르뷔지에는 평생 그림을 그렸다. 오전 중에 자택에서 그림을 그리고 오후에 아틀리에로 나가 건축 설계를 했다. 그림은 불순물이 없는 세상으로 느껴져 르코르뷔지에를 치유해 주고 격려해 주었을 것이다. 또 르코르뷔지에는 책도 많이 썼고, 당시 프랑스를 대표하는 비평가였던 폴 발레리(Paul Valery)도 르코르뷔지에의 문장을 높이 평가했다. 그도 역시 삼륜차였다. 그러나 르코르뷔지에의 문장은 사건을 일으키기 위한 프로파간다(propaganda)이고, 나의 문장은 건축물이 완성된 이후의 자성(自省), 정리다. 르코르뷔지에는 사건 전에 글을 썼고 나는 사건 이후에 글을 쓰는 게 다르다. 사후에 정리를 하면 앞으로 나아가야 할 방향이 보인다.

세 개의 바퀴가 균형을 이루는 것에 의해 좌우, 앞뒤로 다양하게 흔

들리면서도 나라는 삼륜차는 장거리 달리기를 지속할 수 있었다. 그 세 바퀴가 서로를 지탱하는 모습을 지금까지의 나의 작품집에는 표현한 적이 없다. 건축의 작품집은 건축 프로젝트의 나열이다. 그런 의미에서 이번에 처음으로 나는 장거리 달리기의 비밀을 이 책에 밝혔다. 그 때문에 《구마 겐고, 나의 모든 일》이라는, 약간 거창한 제목을 붙인 것이다.

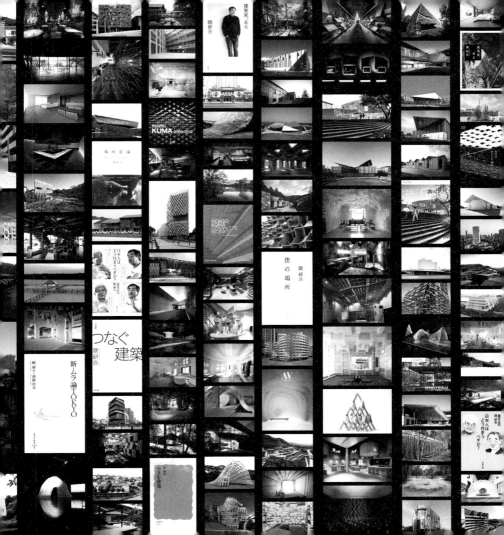

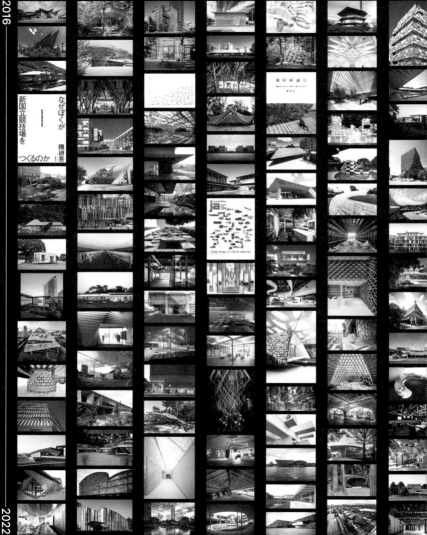

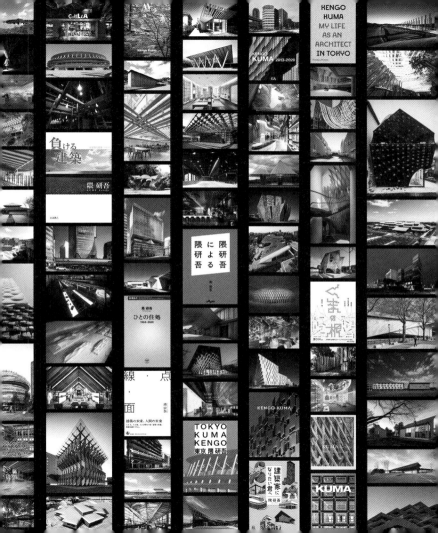

Contents

—

—

—

—

—

—

제1기 1986—1991

—

—

직접 고른 55작품 | 01 — 03

제2기 1992—2000

제3기 2001 ─ 2015

제4기 2016 — 2022

직접 고른 55작품 | 42 — 55

1986 —————————— 1991

PART ——

제1기

뒤죽박죽의 배후

나의 제1기 시대의 일은 꽤 뒤죽박죽인 것처럼 보인다. 내가 만든 건축물, '이즈의 후로고야'나 'M2' 역시 뒤죽박죽이고, 《열 가지 스타일의 집(10宅論)》은 경직되고 난해한 선배 건축가들을 놀리는, 가벼운 필체로 '빈정거리는 책'이라는 평판을 받았다. 《열 가지 스타일의 집》을 출판할 때 대학 시절의 은사 중 한 명이자 건축역사가인 스즈키 히로유키(鈴木博之) 교수님에게 띠지에 실을 추천사를 부탁했더니 "건축가 앙팡 테러블(enfant terrible: 무서운 소년)"이라는 '칭찬' 한마디를 써주셨다. 내 이름을 세상에 알린 'M2'라는 작품도 디자인이나 사상 때문에 화제가 되었다기보다 '빈정거렸다'는 이유에서 화제가 되었고, 그런 식으로 빈정거리지 말라는 비판을 받았다.

《열 가지 스타일의 집》과 'M2'로 대표되는 나의 뒤죽박죽 청춘의 배

후에는 뜻밖일 수 있지만 어린 시절부터의 다양한 크리스트교 체험이 있다. 나는 어린 시절부터 일반적인 일본인으로서는 보기 드물게 크리스트교나 크리스천을 접할 기회가 많았다. 그것도 다양한 종류의 크리스트교를 만났다.

우선 함께 살고 있는 외할아버지가 일본 특유의 크리스트교 '무교회파(無教會派)'를 주장한 우치무라 간조(内村鑑三, 1861~1930)를 신봉하고 있었다. 사람들과의 교제를 싫어하고 약간 독특한 성격의 개업의였던 외할아버지 후카호리 기요히코(深堀清彦)는 휴일이 되면 조용히 정원을 가꾸는 것을 좋아했다. 외할아버지는 도쿄 오이(大井)에서 살다가 채소와 꽃을 재배하기 위해 당시에는 논투성이였던 요코하마의 오쿠라야마(大倉山)로 자신의 작은 병원을 옮겼다. 나를 무척이나 귀여워해 주셨는데 식물을 재배하는 방법, 자연을 대하는 방법 등은 모두 외할아버지에게 배운 것이다.

그 외할아버지의 영향으로 프로테스탄트 일본크리스트교단이 경영하는 덴엔쵸후(田園調布) 유치원에 다니게 되었다. 집에서 도요코선(東横線)을 이용하여 통학했는데, 매일 아침 예배를 드렸고, 토요일에는 호라이(宝来) 공원 근처의 덴엔쵸후 교회 집회에 참가했다. 높은 천장에서 특별한 빛이 내리비치는 종교적 공간의 웅장함에 어린 나이였지만 큰 감동을 받았고, 그것은 공간에 대한 근원적 체험 중 하나가 되었다.

중고등학교를 다니는 6년 동안은 가톨릭 계열의 수도회인 예수회가

경영하는 남학교 에이코가쿠엔(栄光学園)에 다니며 독일이나 스페인 출신 신부들에게 가톨릭의 교의나 윤리를 배웠다. 전 세계적으로 교육 사업을 전개하고 있는 예수회의 교육 방침은 엄격하기로 무척 유명하다. 한겨울에도 상반신을 탈의한 채 교정에서 실시하는 '중간 체조'는 마치 군대에서 하는 훈련 같았다. 또 오후나(大船)역에서 학교까지 이동하는 동안에 근처 여고생들과 접촉하지 못하도록 버스는 절대로 이용하면 안 된다는 엄격한 교칙이 있었다. 급경사로 이루어진 언덕길을 비가 오나 눈이 오나 20분 이상 걸어 다녀야 했다.

혼히 크리스트교에 대한 가장 손쉬운 해독제는 미션스쿨에 다니는 것이라고 한다. 어린 시절부터 크리스트교를 접하고 다양한 미션스쿨에 다니면서 크리스천을 상대한 덕분에 나는 크리스트교에 대해 여러 종류의 반발을 느꼈다. 다른 사람에게 구속당하는 것을 싫어하고 규칙을 지키는 것을 싫어하는 성격은 크리스트교에 대한 반발이 원인인지도 모른다. 그러나 그와 동시에 몇 명의 신부님들과는 개인적으로 매우 친해져서 유럽 문명의 중심 사상이 무엇인지 이해할 기회가 많았다. 신은 이렇듯 어린 시절부터 내 곁에 있었고, 나는 신에게 반발하거나 반대로 나 스스로를 꾸짖으면서 청춘을 보냈다. 크리스트교를 가까이 접하고 있었기에 자유에 대한 바람도 싹텄고, 자성을 하는 습관도 갖추어진 것이다.

가톨릭에서 배운 가장 중요한 내용은 신이 있기 때문에 윤리나 도덕이 있고, 신이 있기 때문에 사람은 신이 정한 도덕을 따라야 한다는 것이

032

다. 그러나 일본 사회에는 신의 존재는 믿지 않으면서도 지켜야 할 규칙이나 규범이 산더미처럼 많다. 이른바 '마을의 규칙' 같은 것도 엄청나게 많아서 그것을 따르지 않는 사람은 철저하게 따돌림을 당한다. 청춘 시절의 나는 복장이나 건축, 인테리어 등 취미나 기호에 관한 것까지 모두 이 집단주의에 의해 규정된다는 데에 강한 반발을 느껴 뒤죽박죽으로 살았다.

그런 의미에서 나의 '뒤죽박죽'은 크리스트교의 '수직적' 억압에 대한 반발 이상으로 일본의 '수평적' 억압에 대한 반발이기도 했다. 크리스트교적 사고법, 즉 수평적 관계는 어떻든지 간에 신하고만 연결되어 있으면 된다는 크리스트교적 개인주의를 가톨릭 신부들로부터 배우면서 수평적, 집단적 억압에 저항하는 무기를 손에 넣게 된 것이다.

예수회의 한 신부님은 가정방문이라는 명목으로 우리 집에 자주 놀러 왔다. 그는 즐거운 표정으로 맥주를 마시면서(나는 고등학생이기 때문에 아직 술은 마시지 않았다.) 일본 사회의 모순에 관하여, 일본 부모들의 모순에 관하여, 그리고 수도회 내부의 낡고 고루한 문제점들에 관하여 웃음을 터뜨리며 대화를 나누었다. 그 자유로운 대화로부터 나는 일본 사회의 규칙을 깨부수겠다는 용기를 얻었다. 크리스트교가 곁에 있었던 덕분에 역설적으로 뒤죽박죽을 지향하게 된 것인지도 모른다.

크리스트교와 나의 관계성은 중학생 시절 가톨릭 수도회인 라살회의 고아원에 맡겨진 작가 이노우에 히사시(井上ひさし)의 자유, 유머와도

통하는 부분이 있는 듯하다. 이노우에 히사시는 내가 어린 시절 가장 심취했던 TV프로그램 〈느닷없는 표주박섬(ひょっこりひょうたん島)〉의 원작자 중 한 명이다. 방송 시작은 1964년 4월인데, 제1회 도쿄올림픽이 개최된 해다. 당시 초등학교 4학년이었던 나는 단게 겐조(丹下健三, 1913~2005)가 설계한 국립요요기경기장(国立代代木競技場)을 보고 건축가가 되겠다고 결심했다. 그런데 〈느닷없는 표주박섬〉과의 또 하나의 중요한 만남 역시 1964년이었다.

—

—

경계인과 반금욕주의

—

에이코가쿠엔을 졸업하고 건축가를 지향하여 대학에 들어간 이후 크리스트교와의 새로운 만남이 나를 기다리고 있었다. 교양학부 시절에 이수한, 사회학자 오리하라 히로시(折原浩) 교수의 막스 베버에 관한 수업이었다. 사용한 교재가 막스 베버의 《프로테스탄티즘의 윤리와 자본주의의 정신(Die protestantische Ethik und der Geist des Kapitalismus)》이었기 때문에 나의 청춘 시절의 애증의 대상인 크리스트교에 대한 날카로운 사회학자의 분석을 듣고 싶어서 수강을 신청했다. 야스다 강당 사건(安田講堂事件, 1968)으로 알려진 도쿄대학분쟁 시기(내가 입학한 것은 1973년이니까 바로 몇 년 전에 발생한 뜨거운 사건이었다.) 오리하라 교수는 학생 쪽에 서서 대학과 싸운

034

덕분에 '반역 교관'이라고도 불렸는데, 그 에피소드에도 관심이 있었다.

프로테스탄티즘의 근면과 금욕의 정신이 20세기 자본주의, 경제 발전, 그 이익 추구주의의 토대가 되었다는 오리하라 교수의 지적은 충격적이었다. 에이코가쿠엔의 신부들로부터 '부자가 천국에 들어가는 것은 낙타가 바늘구멍을 통과하는 것보다 어렵다'라는, 마태복음에 있는 성경 구절을 반복적으로 듣고 공감하고 있었기 때문이다. 프로테스탄티즘, 특히 그 안의 위그노(칼뱅주의)의 사고가 돈벌이의 엔진이 되어 자본주의의 번영을 낳았다는 베버의 분석은 마태복음의 '낙타'와는 정반대여서 새로운 세상을 보는 듯한 느낌이었다.

게다가 막스 베버 자신이 두 가지 문화적 가치 체계의 경계에 위치한 경계인이고(베버의 아버지는 현실적인 정치가였고, 어머니는 경건한 위그노였다.) 아버지와 어머니의 대극적인 위치에 놓여 있는 미묘한 입장이 참신한 프로테스탄티즘 이론을 낳았다는 이야기에도 용기를 얻었다.

그 경계인이라는 보조선을 따라 나 자신을 돌아보니 내게도 적용되는 사항들이 많이 있었다. 나는 도쿄와 지방의 경계에 위치하는 요코하마의 전원에서 태어나 유치원 시절부터 도시와 지방 사이를 오가는 경계인의 인생을 보냈다. 고급주택가로 잘 알려진 덴엔쵸후의 유치원과 초등학교를 다녔지만 집이 있는 오쿠라야마는 신칸센의 신요코하마역이 집 근처에 갑자기 등장하기 전까지는 도저히 요코하마라고 생각할 수 없을 정도로 한적하고 고즈넉한 지방 동네였다. 내가 지방 출신자와도, 도시

출신자와도 다른 미묘한 위치에 놓여 있다는 사실은 대학에 입학하자마자 즉시 깨달았다.

아버지와 어머니도 베버의 부모처럼 대극적이었다. 아버지는 메이지 시대에 태어나 '가부장적' 사고를 가지고 있어서 가족에게 억압적이었고 평생을 완고한 샐러리맨으로 근면하게 살았다. 한편 어머니는 무교회파인 크리스트교를 믿는, 비교적 자유로운 의사 집안에서 자랐다. 나이도 어머니가 열여덟 살이나 젊어서 아버지와 어머니는 세대 차이가 컸다. 살아온 배경에 대극적인 문화가 존재했기 때문에 발생하는 아버지와 어머니의 갈등과 대립은 어린 시절부터 우리 집안에서 흔히 볼 수 있는 일상적인 풍경이었다.

나는 오리하라 교수를 만나면서 나의 이런 성장 과정을 객관적으로 돌아보고 다양한 경계에서 생활하며 자랐다는 데에서 오는 부담감을 털고 일종의 자신감을 얻을 수 있었다.

그리고 학기 마지막에 '경계인으로서의 나'라는, 변변찮은 리포트를 제출했다. 사회학 수업의 최종 리포트로서는 지극히 사적이고 유치하고 부끄러운 것이었지만 다행히 오리하라 교수로부터 높은 점수와 격려의 말을 들을 수 있었고, 그것은 그 후의 글쓰기에 대한 자신감과도 연결이 되었다.

오리하라 교수를 통한 베버와의 만남은 그 후의 나의 사색, 건축디자인에 결정적인 영향을 끼쳤다. 우선 내가 모더니즘 건축에 대해 끌어안

고 있던 위화감의 수수께끼가 풀렸다. 모더니즘 건축의 뿌리에 존재하는 프로테스탄티즘의 금욕주의, 근면주의가 내가 가진 위화감의 원인이었다는 사실을 깨달았다. 대학에서는 건축을 공부하고 싶어서 건축학과에 진학했지만 그곳에서의 교육은 르코르뷔지에, 미스 반데어로에(Mies Van Der Rohe)라는 두 명의 거장을 신으로 받드는 듯한, 일종의 종교적인 엄격한 교육이었고, 르코르뷔지에와 미스 반데어로에에 의한 콘크리트와 철로 이루어진 금욕적인 건축도 체질적으로 마음에 들지 않았다. 자본주의와 모더니즘과 프로테스탄티즘이 하나라고 한다면, 내가 모더니즘 건축의 공업화 시대적인 균질주의에 익숙해지지 못했던 이유를 납득할 수 있었다.

그 후 1980년대 이후의 건축계에서 다양한 모더니즘 비판이 이루어졌고, 프랑스에서 억압을 받은 위그노가 스위스로 도망을 친 집안 출신이라는 것과 르코르뷔지에의 금욕적 디자인이 관련이 있을 것이라는 논의가 이루어졌다.

위그노 가문에서는 20세기에 모더니즘이 등장하기 훨씬 이전부터 커다란 유리창을 설치하고, 거기에 커튼을 장식하지 않았다. 신 앞에서 자신의 결백을 증명한다는 풍습이 전해진 것이다. 그 유리창이 미스 반데어로에로 대표되는 모더니즘의 대형 유리창의 원형이라는, 유리창에 대한 비판도 흥미를 끌었다. 1970년대에 내가 막스 베버를 읽었을 때 느낀 직관이 1980년대의 모더니즘 비판에 의해 뒷받침되었던 것이다.

장식이 아니라 남루한 것에 매료되다

—

제1기의 나의 일에서 또 한 가지 중요한 것은 '남루함'의 지향이다. 단순히 자유롭고 뒤죽박죽인 것을 지향할 뿐 아니라 남루함을 동경하고, 남루한 것을 만들려고 했다. 남루함은 제2기 이후의 나의 건축을 이해하기 위해서도 중요한 열쇠가 되는 개념이다.

앞에서 설명했듯이, 대학에서 건축을 배우기 시작하자마자 모더니즘에 대해 위화감을 느꼈다. 그 시절, 그러니까 1970년대쯤부터 모더니즘을 비판하는 논의가 조금씩 모습을 드러내고 있었다. 나만 특별히 조숙했던 것은 아니다. 그러나 모더니즘을 어떻게 비판하는가, 모더니즘의 어디에서 위화감을 느꼈는가 하는 것을 되돌아보면 모더니즘 비판에는 두 가지 방식이 있었던 것 같다. '장식파'와 '남루파'가 그것이다.

장식파는 1980년대 이후, 포스트모더니즘이라고 불리게 되는 방향성을 갖고 있다. 이 방향성을 가진 사람들은 모더니즘이 장식을 금지하고 억압적이었다는 점을 비판했다. 그들은 장식의 부활을 주장했는데 덕지덕지 장식을 한 그들의 건축(포스트모더니즘 건축)은 1980년대에 큰 붐을 일으켰고, 당시 버블경제의 기세를 얻어 전 세계 도시에서 크게 증식했다. 마침 내가 사무실을 시작한 1986년은 포스트모더니즘의 절정기였는

데, 나는 포스트모더니즘 방식의 덕지덕지 처바른 듯한 장식 역시 좋아
할 수 없었다.

사무실을 열기 직전, 1985년부터 1986년에 걸친 1년간 나는 뉴욕 컬
럼비아대학에서 객원 연구원이라는 비교적 자유로운 신분으로 빈둥거
리고 있었다. 당시 뉴욕 하늘을 향해 잇달아 솟아오르는 포스트모더니
즘 풍의 초고층 건물들은 실망 그 자체였다.

모더니즘의 고지식함에도 짜증이 났지만 포스트모더니즘의 장식에
도 익숙해질 수 없었고, 나 스스로 어디를 향하고 있는 것인지 알 수 없
었다. 미래가 보이지 않는 불안한 상태 속에서 나의 첫 저작이 되는《열
가지 스타일의 집》(1986)이라는, 이른바 선배들의 작품을 '빈정거리는' 건
축론을 쓰기 시작했다.

《열 가지 스타일의 집》은 일본인이 생활하는 주택을 열 종류로 분류,
각 건축 스타일의 낮은 품격, 부족한 교양, 잘난 척 등을 비꼰 책이다. '멋
진 주택'을 동경한 끝에 주택융자를 받고 큰돈을 빌려서 인생을 주택에
저당 잡히는 어리석은 사람들을 비웃는, 심술궂은 행위이기도 했다.

유치원 시절부터 도요코선을 이용해서 요코하마의 한적한 지역인
오쿠라야마와 고급주택지인 덴엔쵸후 사이를 왕복하고, 오가는 길에 있
는 친구들의 다양한 집과 다양한 생활 스타일, 다양한 생활수준을 심술
궂은 눈빛으로 관찰해 온 경험이 이 냉소적 주택 비판의 토대가 되었다.
그중에서도 가장 힘을 기울여 비판한 것이 유치원 시절에는 아직 존재하

지 않았던, 콘크리트를 노출시키는 공법을 사용한 주택, 이른바 아키텍트(architect)류였다. 그것은 공업화 시대의 제복이었던 모더니즘 건축의 허전하고 비참한 모습처럼 느껴졌다. 프로테스탄티즘에서 생겨난 금욕주의에도 숨이 막혔지만 거기에 일본 마을의 집단주의가 더해져 탄생한 것이 콘크리트 노출 공법을 이용한 주택이라 여겨졌다. 그 차갑고 단단한 피부를 보고 있는 것만으로도 나는 기분이 우울해졌다.

1980년대 당시의 일본 건축계에서는 콘크리트 노출 공법 주택은 경박하고 금권적인 사회에 저항하기 위한 보루이며 가장 '윤리적'인 주택으로 받아들여지고 있었다. 내 친구를 비롯한 젊은 건축가들에게는 콘크리트 노출 공법 주택이야말로 '신성한 건축'이었다. 이 묘하게 진지한 분위기를 비웃고 싶어 나는 콘크리트 노출 공법에 '아키텍트류'라는 멋진 칭호를 바친 것이다.

종교를 믿는 것도 아니면서 기묘하게 윤리적이고 억압적인 분위기를 견딜 수 없었던 나는 뉴욕의 개방적인 분위기에 힘입어 선배 건축가들로부터 어떤 반응이 날아올지도 생각하지 않고 《열 가지 스타일의 집》을 써버렸다. 앞이 보이지 않는 불안을 웃음으로 날려버리려 한 것이다.

그런 식으로 모더니즘과 포스트모더니즘을 비롯한 모든 건축 스타일을 비웃었던 뉴욕 시절의 나였지만 유일하게 호감을 느꼈던 사람은 로스앤젤레스를 거점으로 삼아 이름을 알리기 시작한 프랭크 게리(Frank Owen Gehry)였다. 그의 건축이 한마디로 남루했기 때문이다. 울퉁불퉁한

함석지붕이나 가격이 싼 얇은 합판을 당당하게 사용한 그의 건축은 정말 멋지다고 표현하고 싶을 정도로 남루해서 호감이 갔다.

마치 남루함을 무기로 삼아 모더니즘 건축을 비판하는 것처럼 보였다. 모더니즘 건축은 공업화 시대의 제복이었기 때문에 공업 제품의 반짝이는 광택과 매끈한 질감, 정확하게 들어맞는 빈틈없는 정밀도, 그런 것들이 아름다움의 토대를 이루고 있었다. 게리의 남루함은 공업화 시대의 광택과 매끈한 질감, 정밀도를 비웃는 듯했다. 포스트모더니즘이 모더니즘 이전 시대로의 향수에 지나지 않는 것이라면 게리의 남루함은 그 이후의 건축을 예감하는 것처럼 보였다.

게리는 모더니즘 건축의 공업화 시대적인 청빈함, 즉 위그노의 청빈함과는 다른 종류의 청빈함을 지향하고 있었다. 포스트모더니즘의 장식적이고 현학적인 방식은 청빈과는 대조적이었다. 반면 게리의 남루함 안에는 근면주의와는 다른 촌스러우면서도 야성적인 청빈함이 보여 충분히 공감할 수 있었다.

그것은 내가 태어나고 자란 요코하마 오쿠라야마에 있는 집과 통하는 남루함이었다. 그 집은 도쿄 오이의 초라한 개업의였던 외할아버지가 취미로 텃밭을 가꾸기 위해 당시에는 사방에 논밭이 펼쳐져 있던 오쿠라야마에 지은 작은 단층 목조주택이었다. 텃밭을 가꾸기 위한 농막이니까 당연히 작았다. 그 집을 지은 시기가 1942년이기 때문에 돈을 들일 여유가 없었다. 전부 다다미를 깔았고, 나무 창틀 틈새로 바람이 들어와 겨울

이면 견딜 수 없을 정도로 추웠다.

그 집이 한층 더 남루하게 느껴졌던 이유는 친구들의 집이 모두 우리 집과는 정반대로 광택과 매끈한 질감을 자랑하는 집이었기 때문이다. 경계인인 나는 앞에서 설명했듯 유치원 시절부터 이 남루한 집에서 도요코선을 이용하여 다마가와(多摩川)를 건너 덴엔쵸후로 다녔다. 덴엔쵸후에 살고 있는 친구의 집은 새집이었고 멋이 있었다. 1960년대 초는 도큐선(東急線)을 따라 한창 '마이홈(my home)' 붐이 일기 시작한 무렵이어서 도요코선 역을 이용하여 유치원에 다니는 다른 친구들의 집들은 모두 광택이 나는 새집들이었다. 우리 집만이 어둡고 칙칙하고 거친 느낌을 주어 그 남루함이 더욱 두드러져 보였다.

나는 아버지가 마흔다섯 살에 얻은 자식이기 때문에 그 시절의 아버지는 이미 정년 직전의 할아버지여서 친구들의 건강하고 젊은 아버지들과 비교하면 세월에 지친 남루한 느낌을 주었다. 집의 남루함과 아버지의 남루함이 서로 공진을 하면서 증폭되어 나는 우리 집에 친구를 데려오고 싶지 않았다.

그러나 그 남루함에 대한 혐오감이 사라지고 애정으로 바뀐 계기가 있었다. 나의 중고등학교 시절에 발생한 공해 문제 때문이었다. 1964년의 도쿄올림픽으로 대표되는 광택과 매끈한 질감의 고도성장을 동경했던 구마 소년은 공해 문제를 계기로 고도성장에도, 공업화에도 완전히 흥미를 잃어버렸다. 그리고 점차 남루함은 뜻밖으로 좋은 것인지도 모른다

고 생각하기 시작했다. 지금 와서 생각해 보면 남루함이야말로 나의 건축의 토대이고 나의 미학, 가치관의 토대라는 생각이 든다. 그런 나의 뿌리가 게리의 로스앤젤레스 다운타운 건축물 같은 남루함에 공감을 느낀 것이다.

그러나 게리 자신은 그 후에 서서히 남루함을 잃어갔다. 내가 그를 처음 알았던 시절, 그가 자주 사용했던 물결무늬의 함석지붕도, 싸구려 합판도 어느 틈에 그림자를 감추었고 대표작이라고 말할 수 있는 스페인 빌바오(Bilbao)의 '구겐하임미술관(Guggenheim Museum, 1997)'은 고가에 광택이 나는 티타늄 소재 패널로 덮였다. 도시를 대표하는 그 화려한 기념물을 디자인할 때 남루함을 관철시키기는 어려웠을 것이다.

한편, 내가 남루함에 대한 흥미를 잃지 않고 유지할 수 있었던 이유는 나무라는 소재를 만났기 때문이다. 나무를 만나면서 나는 남루함에 관하여 더욱 깊이 파고들 수 있었다. 나무를 본격적으로 만난 것은 제2기에 해당하는 지방을 떠돌아다니던 시기의 일이지만 제1기에 해당하는 '이즈의 후로고야'라는 초저비용 주택을 통하여 나무와 함석의 반응을 감지했다.

'이즈의 후로고야'는 온천만이 유일한 취미라는 친구를 위해 매우 적은 비용을 들여 만든 별장이다. 온천을 이용하기 위한 별장이기 때문에 멋진 거실도 주방도 없다. 욕조만 좋으면 되고, 나머지는 커다란 탈의실 같은 별장이면 되겠다는 묘한 요구였다. 함석으로 만든 판잣집 같은 목

조건축이지만 지붕의 빗물을 지상으로 내려보내는 홈통은 약간 고급스러워 보인다. 집 뒤쪽 숲에 있는 대나무를 베어내어 빗물이 모이는 처마 홈통을 만들고 그것을 목제 그릇에 모이게 한 다음, 같은 대나무로 만든 세로 홈통에 연결했다.

섬세한 부분에 관해서는 '슈가쿠인 리큐(修学院離宮, Shugakuin Imperial Villa)'의 대나무로 만든 홈통에서 힌트를 얻었다. 천황 가문과 도쿠가와 가문 사이의 미묘한 균형의 틈새를 오가며 화려한 간에이문화(寛永文化)• 를 낳은 경계인 고미즈노 오(後水尾) 천황이 도시 변두리에 지은 슈가쿠인 리큐와 초저비용의 남루한 이즈의 별장을 대나무 통을 이용해서 인연을 맺게 했다. 대나무 통과 목제 그릇은 당연히 몇 년이 지나지 않아 썩어버렸지만 그 썩어가는 모습이 정말 아름다웠다.

'이즈의 후로고야'를 통하여 나무는 게리의 함석판보다 훨씬 깊은 곳에서 남루함과 연결된다는 사실을 알았다. 나무라는 재료에 관하여 생각해 보면 내가 남루하다고 느끼는 대상의 본질이 보인다. 내 입장에서 볼 때 남루함이란 썩는 것이다. 생물은 반드시 늙고 죽고 썩는다. 생물이 생활하는 건축 역시 썩어간다. 그 운명을 받아들이고 그것과 맞서는 것이 건축의 출발점이라는 사실을 나무의 남루함을 통하여 배웠다.

나는 자포자기와 화풀이로 시간을 보낸 제1기 마지막에 나무를 만

• 간에이 연호를 사용하던 시대를 중심으로 17세기 전반에 약 80년 동안 이어진 문화.

났고, 그 만남에 의해 이후에도 줄곧 남루함과 함께 걸어올 수 있었다. 남루함은 생명과 관계가 있다는 것, 삶은 물론 죽음과도 연결되어 있다는 것을 나무를 통해서 배웠고, 불량소년은 죽음과 만나면서 약간 성실해졌다.

—

—

남루한 기하학

—

'이즈의 후로고야'에서는 나무 이외에 나중에 나의 건축과 연결되는 또 하나의 중요한 도전이 있었다. 그것은 '기하학(geometry)의 부정'이라는 도전이었다.

당시의 건축계는 리더 격이었던 이소자키 아라타(磯崎新)가 기하학을 무기로 삼은 아름다운 건축물을 잇달아 발표하면서 그 영향으로 직방체나 구(球) 등의 질서정연한 기하학이 전성기를 이루고 있었다. 콘크리트 노출 공법으로 젊은 사람들의 선망의 대상이 된 안도 다다오(安藤忠雄)의 건축도 어그러짐이 없는 아름다운 기하학으로 정평이 났다.

건축가가 기하학을 무기로 삼은 것은 1980년대에 한정된 이야기는 아니다. 르코르뷔지에나 미스 반데어로에 등 모더니즘 건축가들은 단순하고 아름다운 기하학으로 잘 알려져 있었고, 시대를 거슬러 올라가도 르네상스 이후 건축가의 중요한 능력은 기하학을 멋지게 구사하는 것이

었다. 기하학이야말로 건축가라는 직업의 기반이었다.

내가 기하학을 파괴하려고 생각한 데에는 이소자키 아라타, 안도 다다오 등 선배들에 대한 반발도 있었지만 기하학 위에 자리를 잡고 앉아 잘난 척이나 하는 건축가라는 존재 자체가 마음에 들지 않았기 때문이었다.

그래서 '이즈의 후로고야'에서는 함석이라는 흐르르한 소재를 주역으로 삼았을 뿐 아니라 기하학도 철저하게 무너뜨리는 시도를 했다. 우선 직각을 철저하게 피했다. 90도 대신 78도나 103도라는, 미묘하게 일그러진 각도를 사용했다. 실제로 집은 이곳저곳이 일그러져 서서히 파괴되면서 마지막에는 거대한 쓰레기로 썩어간다. 처음부터 그 썩어가는 느낌을 노렸다. 그리고 그 일그러진 평면 위에 뒤틀림을 강조하기 위해 역시 일그러진 지붕을 얹었다. 이 일그러진 기하학은 '남루한 기하학'이라고 부를 수도 있다. 완성된 '후로고야'의 촌스러운 모습에 나는 큰 만족감을 느꼈지만 그 지역 목수인 나카자와(中沢) 씨는 끊임없이 투덜거렸다. 같이 맥주잔을 기울일 때마다 "90도에서 약간 비틀리는 것만으로 이렇게 큰 차이가 날 줄은 정말 상상도 하지 못했습니다. 이렇게 될 줄 알았다면 처음부터 이 일은 맡지 않았을 겁니다."(웃음)라고 불평을 했다.

그래도 참을성 강한 나카자와 씨 덕분에 거칠고 남루한 건축물은 그럭저럭 완성되었고, 내게 있어서 기념할 만한 제1호 반기하학 건축이 실현되었다.

나카자와 씨의 정직한 불평 덕분에 단순한 반기하학은 완성하기 어려운 만큼 자기만족이 있다는 사실도 알 수 있었다. 단, 잘난 척하는 건축, 잘난 척하는 기하학을 비판하려던 생각에서 시작한 일이 또 다른 종류의 자기만족에 빠져버린다면 그 또한 모순이다. 그런 학습을 통하여 제2기 이후의 나는 무리가 없는 반기하학, 자기만족에 빠지지 않는 '남루한 기하학'을 지향하게 되었다. 그 목적을 위해 의지할 수 있는 것이 컴퓨터라는 사실도 서서히 깨달았다. 컴퓨터는 남루함을 무리 없이 실현시키는 유능한 도구다.

01 열 가지 스타일의 집

10宅論
Jutaku-ron

나의 첫 저서. 건축을 배우기 시작했을 때부터 글을 쓰는 것을 좋아해서 대학원 시절에는 그루포 스피치오(gruppo Specchio)나 세이고효(聖吾評)라는 필명으로 선배 건축가들을 마음껏 비판했다. 1985년, 컬럼비아대학의 연구원으로 뉴욕으로 건너가면서 이런 글을 쓰는 방식, 즉 모든 것을 상대화한다는 메타 레벨 텍

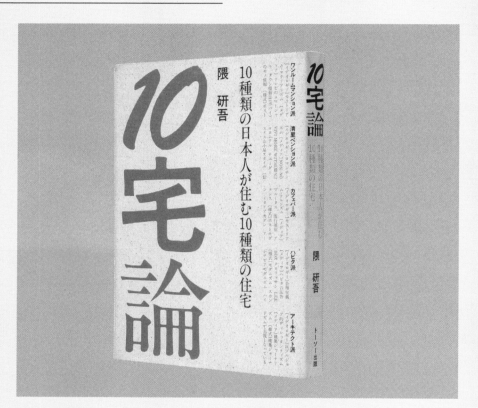

현대사회의 오두막집인 아키텍트류의 주택은 어떤 특징을 가지고 있을까? 외벽 마감은 콘크리트 노출 공법이 기본이다. 우선 이 '장식하지 않는' 마감을 통해 오두막의 남루함이 표현되면서 이 주택의 기조가 검소함이라는 것을 알 수 있다. 나아가 콘크리트 노출 공법에는 '가장 경제적인 재료'라는 대의명분이 따르기 때문에 의뢰인을 설득하기도 쉽다. 루이비통의 핸드백이 어떤 독특한 염화비닐 코팅 소재에 의해 다른 수많은 브랜드의 핸드백과 다른 독창성을 띠듯 아키텍트류는 콘크리트 노출 공법이라는 마감을 통하여 다른 주택들과 차별되는 독창성을 띤다.

스트(meta level text)가 탄생했다. 상대화해서 비웃기는 했지만 "그래서? 당신은 어떻게 할 건데?"라는 질문에 대답이 있었던 것은 아니다. 단순히 선배들을 모두 부정하고 싶었을 뿐이고, 생각해 보면 '건축'의 근본적인 오만함과 대단한 것이라도 감추어진 듯한 의미심장함을 비웃고 싶었다. 이 책을 《긴콘칸(金魂卷)》으로 붐을 일으킨 와타나베 가즈히로(渡辺和博) 씨가 재미있게 읽고 연락을 해왔고 문고판 표지를 그려주었다. 와타나베 씨가 내게 보내준 《도쿄 세파 구멍 통신(TOKYOセパ穴通信)》은 정말 재미있었다.

도소출판
Toso Publishing

1986.10

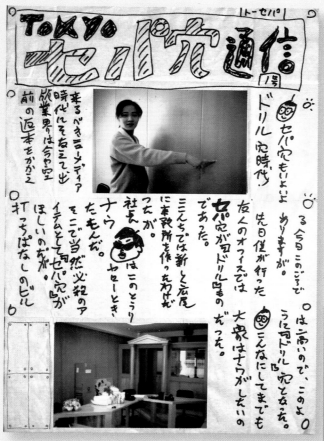

안녕하십니까. 얼마 전 재미있는 걸 발견했는데 한번 보시지요. 도큐핸즈에서 '세파 구멍' 무늬 벽지도 판답니다. 그럼 또. -와타나베 가즈히로

세파 구멍도 드디어 드릴로 뚫는 시대. 앞으로 다가올 뉴미디어 시대에 대비하여 출판업계는 지금까지 겪어보지 못한 반품 사태를 맞았습니다만 얼마 전 제가 방문했던 친구의 사무실에서는 드릴로 뚫은 세파 구멍을 보았습니다. 친구는 히로오(広尾)에 새 사무실을 얻었는데 사장은 이 얼굴처럼 매우 현대적인 사람입니다. 그래서 당연히 필살의 아이템으로 '세파 구멍'을 원했지만, 콘크리트 노출 공법을 사용한 건물은 비싸기 때문에 '드릴'로 구멍을 뚫었네요. 대중은 이렇게라도 현대적인 감각을 갖추고 싶은 모양입니다.

02

이즈의 후로고야

伊豆の風呂小屋
A Small Bathhouse in Izu

나의 첫 주택 작품. 탈의실 같은 집을 원한다는 말을 듣고 '격식 있는 주택'을 비웃고 싶은 충동 때문에 온몸이 근질거렸던 나는 이상적인 의뢰인을 만났다는 생각에 '후로고야'(욕실 오두막)라는, 묘한 작품명을 붙였다. 나무와 풀을 좋아하지만 물도 좋아하는

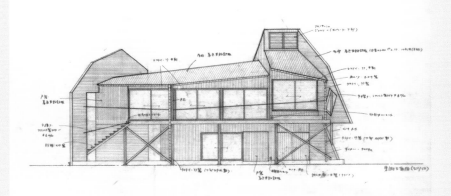

얇은 골판지로 만든 모형도 남루함을 지향한 당시의 산물이다.

내게 '후로고야'가 처녀작이라는 점은 상당히 상징적이다.

저비용의 한계에 도전하여 외벽은 물결무늬 함석판, 내부는 바닥과 벽 모두 파티클 보드(particle board)를 이용했다. 파티클 보드는 나무를 입자 모양으로 잘게 부순 다음에 압축해서 성형한 것인데 감촉도 좋고 색깔도 아름다울 뿐 아니라 평당 단가도 시나합판이나 '석고보드(plasterboard)+페인트'보다 싸다. 파티클(입자)이라는 이름이 이후 나의 건축적 방법으로서 중요한 의미를 가지는 '입자화'와 연결된다는 것도 우연이면서 필연이기도 하다.

시즈오카현 아타미시
Atami-shi,
Shizuoka, Japan

1988.07

뒷산의 대나무로 만든 처마 홈통과 세로 홈통.

03 **M2**

"《열 가지 스타일의 집》을 읽고 만나 뵙고 싶어서 찾아왔습니다."라고 말하는 모 광고대리점 직원들과 의기투합하여 공모전에 응모, 실현시킨 작품이다. 글에서부터 일이 시작된다는 것도 '삼륜차'답고 재미있다. 작지만 알찬 로드스터(EUNOS Roadster)를 크게 히트시킨 마쓰다의 직원들과 새로운 감성의 자동차를 디자인할 수 있는 '새로운 장

고속도로에는 외벽과 내벽 모두 알루미늄제 방음벽을 사용했다.

소'를 만들자는 의견이 모여 과거(이오니아식 기둥), 미래(고속도로의 방음패널), 스케일, 소재를 모두 뒤섞은 결과가 이렇게 나왔다. 당시 바로 앞의 교차로가 건물의 임팩트 때문에 사고 다발 지역이 되었다는 말도 들었다. 그 후, 마쓰다는 건물을 메모리드(memolead)에 매각, 2003년에 디자인에는 거의 손을 대지 않고 장례식장으로 재오픈했다. 마쓰다의 사장을 대상으로 프레젠테이션을 할 때 "이 디자인은 얼마나 유지될 수 있겠습니까?"라는 질문을 받고 나는 송구하게도 "독특한 디자인은 생명이 영원할 수 있습니다."라고 대답했다. 독특함이 없었다면 이 건물은 장례식장으로 바뀔 때 철거되었을지도 모른다.

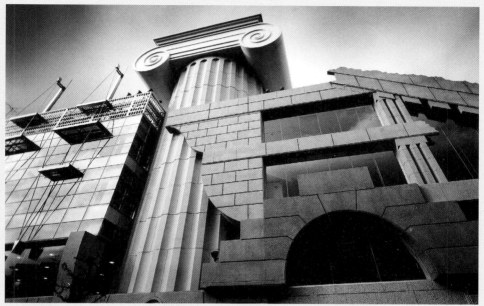

이오니아식 거대한 원기둥의 내부 아트리움.

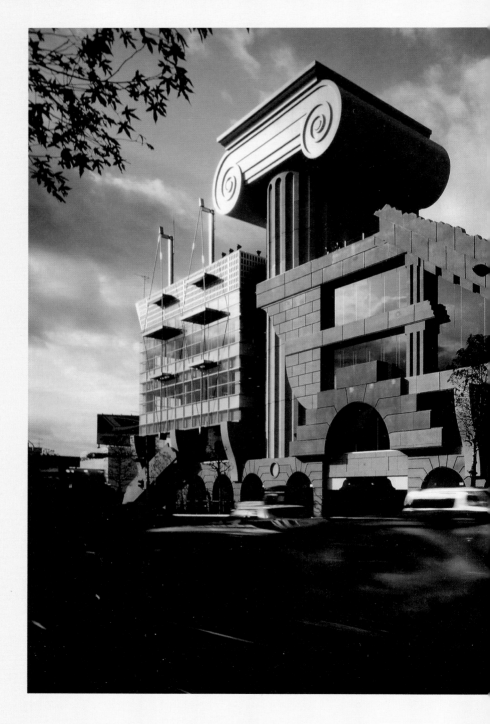

이반 레오니도프의 소련중공업성본부 설계안에 그려진 안테나가 현실적으로 피뢰침에 사용되었다.

1992 ———— 2000

건축은 죄악이다

버블경제가 무너지면서 나의 제2기가 시작되었다. "버블이 무너지면서 하룻밤 만에 새로운 시대가 시작되었고 구마의 건축 스타일도 버블경제에 의해 띄워진 'M2' 같은 천박한 것에서 지역으로 눈을 돌린 자연 지향적인 것으로 하룻밤 만에 바뀌었다."라고 해설하는 비평가나 역사가도 있지만 사람은 그렇게 갑자기 바뀌는 존재가 아니다. 그리고 버블경제 붕괴라는 사건 자체가 '하룻밤 만에'라고 표현될 수 있을 정도로 격렬한 느낌으로 일어난 것이 아니다. 주가는 1989년 12월 29일의 마지막 거래에서 최고치를 찍은 이후 위아래로 오르내리며 몇 년에 걸쳐 서서히 떨어졌다. 정확하게 말하면 버블경제 붕괴를 과거의 사건으로 기술하는 것은 어울리지 않으며 30년 후인 지금도 계속 무너지고 있다고 보아야 한다. 내 입장에서 더 정직하게 말한다면 일본은 열 살인 내가 단게 겐조가

설계한 '국립요요기경기장'을 만나 건축가가 되겠다는 뜻을 품은 1964년의 제1회 도쿄올림픽 때부터 지금까지 일관되게 계속 경제가 무너지고 있다.

통계상으로 보면 1964년 이후에도 일본의 고도성장은 계속 진행되었기 때문에 1964년부터 경제가 무너지기 시작했다거나 저성장 시대가 시작되었다고 말할 수는 없다. 그러나 도쿄올림픽이라는 축제를 정점으로, 그 후 세상의 모든 것이 언덕을 내려가기 시작했다. 1964년 절정기의 느낌이 어정쩡했기 때문에 한층 더 그렇게 느껴졌다. 도카이도(東海道) 신칸센(新幹線)이 개통되면서 집 바로 근처의 전원 지대 안에 거대한 콘크리트 괴물 같은 신요코하마(新横浜)역이 들어서더니 아카사카미쓰케(赤坂見附) 상공에 슈토(首都)고속도로라는 또 다른 괴물이 나타나 대량의 자동차들이 배기가스와 소음을 흩뿌리며 빠른 속도로 내달렸다. 어린 시절의 나는 그 모습을 보았을 때 크게 흥분했지만, 얼마 지나지 않아 그 흥분은 차갑게 식어버렸다.

사춘기의 불안정한 정신 상태를 부추기듯 발생한 여러 가지 부정적 사건들과 뉴스가 겹치면서 차갑게 식은 나의 기분을 더욱 빠르게 냉각시켰다. 미나마타병(水俣病), 이타이이타이병(イタイイタイ病), 광화학스모그(photochemical smog)• 등이 화제가 될 때마다 올림픽에 열광하고 있던 내가

• 공해의 하나로, 자동차 배기가스에 내포된 탄화수소와 질소산화물이 태양 자외선의 작용으로 옥시던트 같은 것을 생성하는 현상.

어리석고 유치한 존재로 여겨져 세상의 모든 것에 반항적인, 냉소적인 아이로 변해간 것이다. 그 와중에 크리스트교를 만나면서 그 냉소적인 시선은 고도성장에 열광했던 유치한 자신에 대한 죄의식과 겹쳐졌다. 사회를 비난함과 동시에 나 자신도 비난하기 시작했다.

1964년 이후의 그 기나긴 내리막길에서도 가장 잊히지 않는 사건은 1970년 고등학교 1학년 여름에 경험한 오사카만국박람회 체험이다. 오사카만국박람회에는 기대도 있었다. 고도성장이나 경제지상주의에 대한 반성에서 진보, 성장뿐 아니라 조화도 소중하게 여겨야 한다는 '인류의 진보와 조화'라는 주제를 보고 단순히 웃고 즐기는 축제를 뛰어넘는 무엇인가를 볼 수 있을지도 모른다는 기대였다.

구로카와 기쇼(黑川紀章)라는 건축가에 대한 기대도 있었다. 자신의 스승인 단게 겐조가 이끈 고도 경제성장에 대해 당시 구로카와는 계속 비판을 하고 있었다. 그는 메타볼리즘(metabolism)이라고 불리는 디자인 운동의 중심 멤버였고, 기계 중심의 고도 경제성장을 대신하여 생물의 신진대사 원리에 바탕을 둔 메타볼리즘 디자인이 필요하다고 역설했다. 즉흥적으로 완성하고 즉각적으로 파괴하는 스크랩 앤드 빌드(scrap and build)의 고도성장을 대신하는, 완만하게 신진대사를 진행해 나가는 건축이라는 제안은 꽤 설득력이 있었다.

미국과 유럽을 모델로 삼아 그들을 따라잡거나 추월해 가는 고도성장의 기본적인 자세도 구로카와는 문제로 삼았다. 앞으로는 불교를 토대

090

로 삼는, 아시아다운 도시나 건축을 만들겠다는 그의 주장에 나는 깊이 공감했다. 그 구로카와가 만국박람회장에 참가했다는 말을 들었기 때문에 내심 큰 기대를 안고 그 여름 만국박람회장을 찾아갔다.

그러나 기대는 멋지게 배신당했다. 미국관이나 소련관 등의 파빌리온은 권세나 경제력을 과시할 뿐인, 창피할 정도로 한심한 건물들이었다. 벚꽃 잎을 흉내 낸 일본관의 센스도 최악이었다. 기대했던 구로카와의 메타볼리즘 건축은 더욱 실망을 안겨주었다. 철로 만든 캡슐을 겹쳐쌓아 올린 그 조형물은 생물이나 아시아와는 거리가 멀었고 고도성장이 낳은 새로운 종류의 괴물 같았다. 한마디로 말하면 거기에는 건축물을 만들고 있다는 것에 대한 반성도, 죄의식도, 아무것도 존재하지 않았다. 구로카와의 저서나 작품이나 그 시원시원한 언변들이 모두 거짓말처럼 느껴졌다. 오사카의 여름은 견딜 수 없을 정도로 더웠고 파빌리온 앞에 장사진을 이룬 행렬도 짜증을 유발했다. 나는 모든 것에 실망하고 완전히 지친 상태로 도쿄로 돌아왔다.

건축은 한계가 있는 자원과 에너지를 소비하여 한계가 있는 소중한 토지 위에 건물을 세우는 것이니까 그 자체로 범죄적인 존재라는 사실을 확실하게 느꼈다. 일찍이 아돌프 로스(Adolf Loos)는 '장식은 죄악'이라고 선언했는데, 나는 '건축은 죄악'이라고 통감했다. 그러나 오사카만국박람회의 건축들에서는 그런 죄의식을 전혀 느낄 수 없었다. 어떻게 하면 죄의식에 단단히 뿌리를 내리고 그 죄의식으로부터 쥐어짠 듯한 건축을

만들 수 있을까. 고등학교 1학년인 내가 그에 대한 해답을 도출해 낼 수 있을 리가 없었다. 해답이 보이지 않았기 때문에 쓸데없이 초조해졌고 만국박람회 건축을 디자인하고 있는 어른들이나 그 건축들에 대해 혐오감만 커졌다. 그 생각은 고등학교 1학년 여름부터 지금에 이르기까지 줄곧 바뀌지 않았다.

그렇기 때문에 그로부터 20년이 지난 1991년, 버블경제가 붕괴되었다는 사건은 그다지 크게 다가오지 않았다. 그전에도, 후에도 일관적으로 어른들은 건축에 대한 반성이 없고 건축에 대한 죄의식 역시 여전히 결여되어 있다고 생각하고 있었으니까. 물론 1970년은 물론이고 1991년에도 나 자신이 해답을 가지고 있었던 것은 아니다. 나는 그 어른들보다 더 손을 쓸 방법이 없는, 죄 많은 존재였다. 그래서 더욱 초조했고 모든 것이 뒤죽박죽이었다.

—

—

건축의 소거

—

말은 이렇게 하지만 사실 1991년의 버블경제 붕괴는 내게 큰 사건이기는 했다. 도쿄의 일이 모두 취소되었다. 도쿄 한복판의 아오야마(靑山)에서 사무실을 운영하고 있었는데, 도쿄에서의 일이 제로 상태가 된 것이다. 그러나 지금 생각해 보면 이것만큼 운이 좋았던 적은 없었다. 이번

기회에 다양한 지방을 경험해 보겠다고 결심했고, 실제로 여행을 시작할 수 있었기 때문이다.

지방을 돌면서 두 가지 사실을 발견했다. 하나는 지방은 아름답다는 사실이다. 사하라사막에서 취락 조사를 하거나 뉴욕에서 밤이 새도록 유흥을 즐기고 돌아온 터라 일본의 지방은 오랜만에 대하는 느낌이었다. 오랜만이라기보다 처음이라는 느낌조차 들 정도였는데 여유 있게 여행을 하는 동안 이렇게 아름다웠나 하는 생각에 깜짝 놀라지 않을 수 없었다. 이런 곳에는 건축물 따위를 세우지 않는 쪽이 더 낫다는 생각이 들 정도로 아름다웠다.

에히메현(愛媛県) 세토나이카이(瀬戸内海)에 떠 있는 오시마(大島) 남부의 기로산(亀老山)을 처음 방문했을 때에도 다도해(多島海)의 아름다움에 압도당했다. 당시 이장으로부터 도쿄의 신예 건축가인 내가 섬에서 가장 높은 기로산 정상에 섬의 상징이 될 수 있는 전망대를 설계해 주었으면 좋겠다는 연락을 받았다. 도쿄에서의 일이 제로 상태였기 때문에 오랜만에 일이 들어왔다는 생각에 기뻐서 즉시 섬으로 날아갔다. 덤불을 헤치고 부지가 있는 기로산에 올라가 보니 유감스럽게도 산 정상은 깎여나가 전망대를 위한 주차장으로 만들어져 있었다. 그 평평한 부지 위에 눈에 띄는 기념물(monument)을 세워달라는 것이었다. 그러나 이렇게 아름다운 녹지대 안에 '눈에 띄는 전망대'를 만드는 것 자체에 의문이 들었다.

도쿄로 돌아와 이런저런 고민을 한 끝에 '전망대를 지워버린다'는 제

안을 떠올렸다. 우선 산 정상을 가능한 한 원래의 모습으로 복원한다. 그 정상에 틈을 내고 지면에서 그 틈을 따라 올라가면 세토나이카이가 눈앞에 나타나는 구조다. 눈에 보이는 것은 원래대로의 녹지대 경사면이다. 이른바 건축을 소거(消去)하고 자연을 되찾는 것이다.

이것은 건축이 저지른 죄에 대한 일종의 속죄가 될지도 모른다. 건축에 대해 내가 끌어안고 있던 죄의식으로부터 해방되는 하나의 실마리를 발견한 것 같아서 "그래! 이 방법이 있었어!"라는 기분에 하늘로 뛰어오르고 싶은 기분이었다.

이장에게 이 제안을 하자 그는 깜짝 놀란 표정을 지었다. '눈에 띄는 기념물'을 의뢰했는데 건축가가 제안한 내용은 정반대인 '건축의 소거'였으니까. 그럼에도 스티로폼으로 만든 산 정상의 하얀 모형은 나름대로 기념물로서 장엄하게 보였을지도 모른다. 이장의 승인과 함께 '건축의 소거'가 실현되면서 나는 속죄의 방법을 하나 발견할 수 있었다.

—

—

소거에서 정원으로

—

이 소거에 의해 '기로산전망대'가 완성되었을 때 한 가지 발견한 것이 있다. 소거한다고 해서 그곳에 아무것도 남지 않는 것은 아니라는 발견이다. '전망대'라는 건축(object)은 사라졌지만 그 대신 '정원'이 나타났다.

정원은 사라질 리 없다. 그곳에 탄생한 정원에 대해 새로운 책임이 발생했다. 그 책임을 어떻게 받아들이는가 하는 것이 나의 새로운 주제가 되었다. '소거'를 대신해서 '정원'이라는 새로운 주제가 나타난 것이다.

정원을 주제로 삼은 첫 번째 작품은 '기로산전망대'를 완성한 직후에 내놓은 설치(installation) 작품인 '오토매틱 가든'이었다. 2003년에 세상을 뜬 친구, 우라센케(裏千家)• 당주의 둘째 아들인 이즈미 소코(伊住宗晃)가 기획한 '풍류의 도시 교토미래공간미술관' 전시회에 나는 이 컴퓨터가 만든 정원을 출전시켰다.

'건축' 대신 '정원'을 디자인하려고 했지만 '정원'이라는 경험하지 못한 영역에 발을 들여놓을 자신이 있었던 것은 아니다. '오토매틱 가든'은 나의 자신감 부족, 달리 표현하자면 디자인을 한다는 것에 대한 망설임의 산물이다.

이 '정원'은 내가 디자인하는 것이 아니다. 두 대의 로봇이 모래 위에 모양을 그려간다. 료안지(龍安寺) 정원의 갈퀴 모형이 부착된 로봇이 주변의 소리에 반응하여 진로를 정하고 모래 위에 선 모양의 무늬를 남긴다. 즉, 정원을 디자인한 것은 '나'라는 디자이너가 아니라 이 환경 속을 떠도는, 누가 발산시켰는지도 모르는 불명확한 잡음이다. 그렇게 해서 나는 책임을 회피했다. 건축을 디자인한다는 책임을 회피하고 나아가 정원을

• 일본 전통 다도 유파의 하나.

디자인한다는 책임도 회피했다. 건축가라는 존재에 대한 철저한 회의다. '기로산전망대'가 완성되고 '오토매틱 가든'을 출전시킨 뒤에 《건축적 욕망의 종언(建築的欲望の終焉)》을 탈고한 1994년은 나의 건축 비판, 건축가 비판이 최고조에 이르렀던 해다. 《건축적 욕망의 종언》이라는 책 안에서 건축물을 만든다는 행위 자체를 비판하고 20세기에 건축물을 만드는 가장 큰 동기였던 '사유(私有)'라는 엔진을 비판했다. '사유'와 '건축'의 공범 관계를 규탄했다. 그러나 사유를 대신하여 어떤 제도가 있는가에 대해서는 구체적으로 언급하지 않았다. 사유를 대신하는 대안 같은 제도, 예를 들면 셰어(share) 등에 대한 언급이나 실천이 시작되려면 2015년의 제4기로 접어들어야 한다. '사유'를 대신해서 '셰어'를 토대로 삼아 어떤 건축이나 도시 설계가 가능한지를 제안하려면 좀 더 시간과 경험이 필요했다.

—

—

디지털 형태가 아닌 체험으로

—

'오토매틱 가든'에서 주목해야 할 점은 디지털 테크놀로지가 '정원'과 나란히 주역이 되었다는 것이다. 주위의 음향 환경에 반응하여 진로를 결정하는 로봇은 도저히 디지털 테크놀로지라고는 말할 수 없을 정도로 원시적이다. 그러나 디지털에 관하여 내가 품고 있던 관심, 나만의 디지털 테크놀로지에 대한 자세가 이 '정원' 디자인에서 처음으로 하나의 형태를

띠게 되었다.

디지털과 나의 관계에 관하여 이야기하려면 제1기보다도 훨씬 전, 즉 도쿄에 사무실을 내기 전 컬럼비아대학 유학 시절로 시곗바늘을 되돌려야 한다. 구마 겐고라는 이름을 듣고 디지털 테크놀로지를 떠올리는 사람은 없을 것이다. 디지털과는 대치되는, 매우 현실적인 소재의 감각을 추구하는 건축가라는 것이 나에 대한 일반적인 이미지다.

그러나 나의 건축가 인생에서 디지털을 어떻게 대하는가 하는 것은 매우 중요한 과제였다. 그 수수께끼를 푸는 열쇠가 뉴욕 컬럼비아대학에 있었다. 1985년부터 1986년에 걸친 1년 동안, 나는 객원 연구원으로 컬럼비아대학에서 공부했다. 잠깐 동안의 뉴욕 체류였지만 나는 그곳에서 이후의 인생을 결정지을 정도로 중요한 두 가지 사건을 만났다.

하나는 디지털 테크놀로지와의 만남이다. 컬럼비아대학의 건축학과는 미국의 대학 중에서도 손에 꼽히는 명문이었다. 다른 명문, 예를 들면 하버드대학 건축학과는 20세기 초에 유럽으로부터 미국으로 유입된 모더니즘 건축의 성지였다. 한편, 뉴욕의 북쪽 뉴헤이븐에 있는 예일대학은 하버드대학에 대항하여 역사적 건축으로의 회귀, 즉 포스트모더니즘의 중심지였다. 그 두 가지의 거대한 아카데미즘에 대항하는 심리가 문화의 최첨단을 걷는 뉴욕이라는 장소를 본거지로 삼는 컬럼비아대학의 독창적 건축 교육을 낳았다.

내가 컬럼비아대학에 적을 둔 1985년부터 1986년은 컬럼비아대학

건축 교육의 커다란 전환기이기도 했다. 오랜 세월 학장을 맡고 있던 제임스 스튜어트 폴쉐크(James Stewart Polshek)가 물러나고 파리를 중심으로 활약하는 젊은 전위파(avant garde) 건축가 베르나르 추미(Bernard Tschumi)가 새로운 학장으로 영입되어 사람들은 이 세대교체로 건축에 새로운 물결이 일 것을 기대했다.

추미는 하버드대학으로 대표되는 공업화 사회의 제복으로서의 모더니즘도 아니고, 예일대학으로 대표되는 공업화 사회 이전으로의 회귀로서의 포스트모더니즘도 아닌, 제3의 건축을 컬럼비아대학에 들여오는 것은 아닐까. 우리는 숨을 죽이고 추미를 기다렸다. 추미라는 이름을 단번에 유명하게 만든 파리의 라빌레트 공원(Parc de la Villette) 공모전에서의 입상(완성은 1982년)도 '정원'에 흥미를 가진 내 입장에서는 당시 가장 신경이 쓰이는 부분이었다.

추미가 뉴욕에 가져온 것은 페이퍼리스 스튜디오(paperless studio)라는, 아무도 들어본 적이 없는 새로운 건축 교육이었다. 즉, 더 이상 종이는 사용하지 않는다는 것이다. 종이 위에 도면을 그리는 방식은 모두 잊어버리라고 추미는 선언했다. 인터넷이 보급되기 훨씬 전인 1980년대 중반의 일이다. 컴퓨터를 사용해서 디자인을 하라는 그의 제안은 전 세계 건축학과에 큰 충격을 안겨주었다.

퍼스널컴퓨터가 세상을 바꾸기 시작할 것이라는 예감은 있었다. 1984년에는 스티브 잡스의 손으로 만든 매킨토시가 발매되었고, 1985년

뉴욕에 도착한 나는 대학 생활협동조합에서 첫 실용 컴퓨터라고 불리는 개량판 매킨토시512k를 학생 할인으로 구입했다. 그러나 그 볼품없고 사용하기 힘든 '상자'를 사용해서 건축 도면을 그릴 생각은 할 수 없었다. 친구들은 페이퍼리스 스튜디오에 대해 극적으로 반응했다. 그 시절의 뉴욕의 친구들, 그렉 린(Greg Lynn), 제시 라이저(Jesse Reiser), 하니 라시드(Hani Rashid) 등은 그 후 '컴퓨테이셔널 디자인(computational design; 전산설계)'이라고 불리는 새로운 디자인 세계의 리더로서 전 세계를 이끌었다. 그야말로 그때 내가 만난 뜨거운 컬럼비아에서 컴퓨테이셔널 디자인이 탄생하고 육성된 것이다.

컴퓨테이셔널 디자인은 1990년대 중반 즈음부터 인터넷이 보급되면서 더욱 기세를 얻었다. 파라미터(parameter)를 구사해서 형태를 조작하기 때문에 '파라메트릭 디자인(parametric design)'이라고 불리기도 하고 물방울(blob) 같은 형태가 자주 등장하기 때문에 '블롭 디자인(Blob Design)'이라고 불리기도 하면서 1990년대 이후의 건축계에서 가장 지배적인 움직임을 보였다.

그러나 나는 그 격렬한 움직임을 바로 옆에서 목격하고 컬럼비아대학 친구들의 활약을 지켜보면서 왠지 각성이 되는 느낌을 받았다. 온 세상이 퍼스널컴퓨터에 의해 극적으로 변화해 간다는 것 자체는 분명한 사실이었다. 메인프레임 컴퓨터(mainframe computer)로 대표되는 '거대한 시스템', 즉 중앙집권적이고 계층적인 시스템에 의해 효율화를 도모해 온 공

업화 사회가 퍼스널컴퓨터라는 '작은 시스템', 즉 분산적 시스템에 의해 극적인 전환을 보일 것은 틀림없는 사실이고 통쾌한 현상이었다.

그러나 그 새로운 시대를 상징하는 건축이 흐물흐물한 '블롭 디자인' 일 것이라고는 상상도 하지 못했다. 공업화 전성시대인 1930년대의 미국이 낳은 유선형 디자인을 재탕한 것으로밖에 보이지 않아 그 형태주의적이고 힘찬 느낌이 분산적이고 비계층적인 새로운 시대에 어울린다고는 생각할 수 없었다.

이 블롭 디자인의 흐름 속에서 1990년대 중반, '언빌드(unbuild)*의 여왕', '곡선의 여왕'으로 불리는 자하 하디드가 등장해서 2020년의 도쿄 국립경기장 드라마와 연결된다. 물론 1980년대의 뉴욕에서는 그런 먼 미래의 일은 전혀 예상도 할 수 없었지만 블롭 디자인에 대해 내가 직관적으로 끌어안고 있던 위화감이 30년 후에 이런 상징적인 결말을 맞이한 것이다.

시곗바늘을 30년 전으로 되돌려 보자. '블롭 디자인은 약간 다르다' 고 느낀 나는 그 이후 줄곧 디지털 테크놀로지를 다른 형식으로 전개할수는 없을지 생각해 보았다. 뉴욕에서 도쿄로 돌아와 정신없이 오르내리는 버블경제에 휘둘리며 작은 설계 아틀리에를 운영하면서 블롭의 첨단을 달리는 컬럼비아대학 시절의 친구들이 발표하는 화려한 작품들은

• 다양한 이유로 실제로 건축된 적이 없는 건물.

하나도 빠짐없이 확인했다. 그 흐늘거리는 형식 대신 내가 어떤 형식으로 디지털과 조화를 이룰 수 있을까, 어떤 형식으로 퍼스널컴퓨터가 만드는 새로운 분산형 사회를 건축화할 수 있을까 탐구했다.

그 탐구 끝에 탄생한 첫 작품이 주변의 소리에 반응하여 모래 위에 무늬를 그리는 로봇 '오토매틱 가든'(1994)이었던 것이다. 그 연장선 위에 존재하는 것이 1997년에 출판된 첫 작품집《디지털 가드닝(デジタル·ガーデニング)》이다.《디지털 가드닝》에는 '오토매틱 가든' 이외에 군마현(群馬県) 다카사키시(高崎市)에 계획된 '위령공원(慰霊公園, 1997)'이라는, 실현시키지 못한 조경설계(landscape design)도 수록되어 있다. 이 공원은 다카사키에 본사가 있던 건설회사 이노우에공업(井上工業)의 이노우에 겐타로(井上健太郎) 사장으로부터 의뢰를 받아 이노우에공업에서 일하는 종업원들의 공동묘지로 계획되었다.

사각형 부지는 한붓그리기처럼 직선으로 이어져 있어 그 직선을 따라 묘지를 방문한 유족들이 아버지나 남편 등 자신과 인연이 있는 고인을 만나게 된다. 우뚝 솟아 잘난 척 뽐을 내는 듯한 모뉴먼트(monument: 기념물)를 랜드스케이프(landscape: 풍경)로 대신하고 싶다는, 나아가 디지털 테크놀로지에 의해 랜드스케이프 안에 다양한 체험을 포함시키고 싶다는 제2기의 사고 형식이 전형적인 형태로 표현되어 있다.

—

—

타우트에게 배운 관계와 물질

—

'위령공원'과 관련하여 잊을 수 없는 인물이 있다. 모더니즘의 중요한 지도자 중의 한 명이며 일본과도 관계가 깊은 건축가 브루노 타우트(Bruno Taut, 1880~1938)다. 물론 1세기나 차이가 나는 그를 직접 만난 적은 없다. 그러나 내 인생의 몇 가지 중요한 장면에서 브루노 타우트가 등장한다.

첫 만남은 내가 자란 오쿠라야마의 작은 목조주택에서다. 내가 1964년의 제1회 도쿄올림픽에서 단게 겐조의 국립요요기경기장을 직접 체험하고 그 웅장함에 압도당하여 건축가가 되겠다고 말하자 아버지가 선반 위에서 작은 나무 상자를 꺼냈다.

"이건 브루노 타우트라는 세계적인 건축가가 디자인한 거야."

아버지는 평소와 달리 기분이 좋아 보였고 왠지 자랑스러워하는 표정도 보였다. 세월의 흔적이 엿보이는 나무 공예품은 이상할 정도로 단순하고 따스함과 날카로움이 공존하는, 그때까지 본 적이 없는 디자인이었다. 상자 안쪽을 들여다보니 일본어로 '타우트 이노우에(タウト井上)'라는 도장이 찍혀 있었다. 왜 독일의 세계적인 건축가가 일본어로 도장을 찍었을까? 혹시 일제 복사본인가….

의문이 풀린 것은 대학에 들어간 이후였다. 타우트는 20세기 초, 새로운 시대의 새로운 소재를 주제로 삼은 두 가지 파빌리온, '철의 기념탑(鉄の記念塔, 1913)'과 '유리집(Glashaus)'으로 르코르뷔지에나 미스 반데어로에보다 일찍 세상의 주목을 받으면서 모더니즘에 하나의 흐름을 만들었다. 그 뒤 제1차 세계대전 후에 사회주의적인 바이마르(Weimar) 정권 아래에서 '지들룽(Siedlung)'이라고 불리는 새로운 타입의 집합주택을 다수 설계했다.

그러나 1933년에 나치가 정권을 잡자 좌파적 사상을 가진 타우트는 독일을 탈출했고 시베리아철도를 경유해서 일본을 방문, 1933년부터 1936년까지 3년 동안 일본에 체류했다. 그 3년 동안의 생활을 지원해 준 사람이 다카사키에 본사를 둔 건설회사 이노우에공업의 이노우에 후사이치로(井上房一郎)다. 이노우에는 긴자(銀座) 7번가에 타우트가 디자인하고 일본 기술자가 제작한 공예품을 판매하는 상점 '밀라티스(Miratiss)'를 오픈했는데, 아버지가 그 밀라티스에서 타우트의 목제 상자를 구입한 것이다. 상자에 각인된 '타우트 이노우에'의 이노우에는 일본에서의 후원자이며 타우트를 다카사키의 쇼린산(少林山) 다루마지(達磨寺) 센신테이(洗心亭)에 살게 한 이노우에 후사이치로였던 것이다.

그 상자의 역사에도 놀랐지만 더 놀란 것은 1988년에 이노우에 후사이치로에게서 태국의 리조트 시설 설계를 의뢰받은 것이었다. 역사 속의 인물이라고만 생각하고 있던 이노우에 후사이치로가 아흔 살의 나이에

생존해 있으리라고는 꿈에도 생각하지 못했다. 그 후 이노우에 후사이치로의 손자 이노우에 겐타로와 나는 의기투합하여 이노우에 집안과 인연을 이어나가면서 다양한 옛날 이야기를 들을 수 있었다.

　이노우에 후사이치로는 타우트의 후원자였을 뿐 아니라 안토닌 레이먼드(Antonin Raymond, 1888~1976)에게 '군마음악센터(群馬音楽センター, 1961)'의 설계를 의뢰했고 이소자키 아라타에게는 그 대표작인 '군마현립근대미술관(群馬県立近代美術館, 1974)'을 위촉했다. 그런 의미에서 이노우에 후사이치로는 20세기 일본 건축계의 숨은 주역 중 한 명이라고 말할 수 있다. 그 이노우에 후사이치로에게 직접 타우트와 레이먼드의 생생한 에피소드를 들을 수 있었으니 정말 운이 좋았다. 역사 속의 존재라고만 생각하고 있던 타우트나 레이먼드가 과거에 속한 먼 존재가 아니라 모더니즘과 전통이라는 현대적 문제를 나와 함께 공유하는, 일종의 친구처럼 느껴지기까지 했다.

　타우트의 후원자 이노우에 후사이치로와의 만남이 나와 타우트의 두 번째 해후였다고 한다면, 세 번째 만남은 1992년에 찾아왔다. 반다이(バンダイ)의 사장이었던 야마시나 마코토(山科誠)로부터 아타미역 남쪽 산 위에 게스트하우스를 설계해 달라는 의뢰를 받고 부지를 방문한 날의 일이다. 어슬렁거리며 부지를 둘러보고 사진을 찍는 우리의 행동을 이상하게 여긴 근방의 한 부인이 "혹시 건축과 관계된 일을 하시는 분들인가요?" 하고 말을 걸어왔다. "네. 이제 여기서 공사를 할 예정이라서 폐를

끼치게 되었습니다. 잘 부탁드립니다."라고 정중하게 대답하자 "설계를 하시는 분이라면 우리 집을 구경해 보지 않겠어요?"라고 말했다.

외관은 특별히 두드러지는 부분은 없어 보이는 일본식 2층 가옥이었다. 왜 굳이 자기 집을 구경하라는 것인지 의문스럽게 생각하면서 좁은 계단을 통하여 지하로 내려가자 눈앞에 갑자기 '그 집'이 나타났다. 브루노 타우트는 3년 동안 일본에 체류하는 도중 두 채의 집을 설계했다. 그중 하나인 '오쿠라저택(大倉邸)'은 이미 철거되었고 또 하나인 '휴가별장(日向別邸)'은 '환상의 저택'이라고 불리고 있었다. 그 휴가별장의, 그 특징적인 빨간 벽과 식물을 엮어 만든 신기한 띠 모양의 조명이 내 눈앞에 있었다. 그 '휴가별장' 옆에 건축물을 설계할 기회가 내게 주어질 줄이야. 이건 타우트가 나를 불렀다고 생각할 수밖에 없었다.

나는 아버지가 가지고 있던 나무 상자나 이노우에 저택에 놓여 있던 의자와 조명기구 같은 타우트가 디자인한 공예품에는 흥미가 있었지만 그날까지 타우트의 건축에 마음이 끌린 적은 없었다. 철이나 유리로 제작한 파빌리온의, 소재에 대한 그 집념에는 나를 압도하는 무언가가 있었지만 형태라는 점에서 보면 르코르뷔지에나 미스 반데어로에의 건축에서 볼 수 있는 날카로움은 없고 뭔가 둔탁하고 무거운 느낌을 주었다.

그러나 '휴가별장'에는 애당초 '형태'라는 것이 존재하지 않았다. '휴가별장'은 기존 벼랑의 급경사면에 세워진 목조 주택 지하의 틈새를 살려 증축한 것인데, 거기에는 작은 인테리어와 바다를 향하여 뚫려 있는 입

구밖에 없어서 '형태'를 찾아볼 수는 없었다. 타우트는 그런 악조건을 역이용하여 바다와 인간 사이에 신비한 '관계'를 만들어냈다.

'형태'라면 사진에 담을 수 있지만 '관계'는 담을 수 없다. 나는 타우트가 만든 '휴가별장'이라는 장소에 잠시 멈추어 서서 처음으로 '관계' 안에 나의 신체를 대입해 보고 그 '관계'에 완전히 압도당했다. 타우트가 왜 독일의 친구에게 보낸 편지에서 이 작품에 대해 큰 자신감을 보여주었는지 처음으로 이해할 수 있었다.

타우트는 가쓰라리큐(桂離宮)*의 장점을 처음으로 발견한 서유럽인으로 불린다. 가쓰라리큐는 서구적인 기준으로 말하면 소박한 오두막이지만 그는 정원과의 '관계'에서 특필할 만한 점이 있다고 했다. 타우트가 왜 이 휴가 저택을 체험하고 나서 르코르뷔지에나 미스 반데어로에를 형태주의자라고 비판했는지를 이해할 수 있었다.

르코르뷔지에나 미스 반데어로에는 이해하기 쉽게 표현하자면 '사진에 담기 좋은 형태'를 만드는 명인이었다. 그 때문에 사진 시대이고 이미지 시대인 20세기의 총아가 되어 모더니즘의 '거장'으로 받들어졌다. 한편, 타우트는 '사진' 너머의 세계를 추구했다. 그렇게 생각하니 세대적으로도 르코르뷔지에나 미스 반데어로에보다 한 세대 이전 사람이고 작풍으로 보아도 한 시기 전인 표현주의를 견인해 온 것처럼 보였던 타우트가

• 교토에 있는 왕실 관련 시설.

갑자기 환경 지향적이고 미래 지향적인 새로운 건축가로 보였다.

그런 생각에 잠겨 '휴가별장'의 옆 부지를 설계한 것이 '물/유리(水/ガ ラス, 1995)'다. '휴가별장'과 마찬가지로 바다와 만나는 급경사지에 세웠기 때문에 '형태'는 보이지 않는다. 급경사지는 타우트에게도, 내게도 '관계' 라는 새로운 주제를 향하여 발을 내딛기 위한 절호의 기회였다.

눈앞에 압도적인 존재감을 가지고 나타나는 바다라는 자연과 어떤 식으로 '관계'를 맺을 것인가. 나는 물과 유리라는 두 가지 물질을 선택했 다. 이 두 가지 물질은 투명하면서 투명하지 않다. 주체와 환경 사이에 탄 생하는 여러 가지 '관계'에 호응하여 다양하게 빛을 반사하고 굴절시키고 입자화한다. 그것은 1990년대의 일본의 건축을 지배했던 '투명한 유리 건 축'에 대한 비판이기도 했다. 유리는 '무(無)'가 아니라 물질이며 나는 물 과 유리를 이용해서 '관계'의 연구실(labo)을 만들고 싶었다. 이 연구실은 이중의 의미에서 타우트라는 미완성의 건축가에 대한 경의였다. 하나는 '형태', '사진'이라는 20세기적 평가 기준을 비판한 타우트에 대한 경의, 또 하나는 타우트가 철이나 유리의 파빌리온에서 보여준 물질에 대한 뜨 거운 강박관념에 대한 경의다.

건물과 물질이라는 주제에서도 타우트라는 존재는 오랜 세월 동안 부당하게 잊혀 있었다고 생각한다. 20세기 초, 공업은 건축에 다양한 소 재를 끌어들였다. 그것은 기존 건축의 존재를 근본적으로 바꿀 수 있는 기회였다. 타우트는 그 사실을 일찌감치 깨닫고 건축의 새로운 가능성을

두 가지 구체적인 파빌리온을 이용해서 사람들에게 제시했고, 세상에 충격을 안겨주었다.

그러나 타우트의 시도를 이을 사람이 없었다. 르코르뷔지에나 미스 반데어로에는 전 세계적인 대량생산과 가장 궁합이 좋은 콘크리트, 철, 유리라는 소재, 그 3색의 그림물감만을 이용해서 어떻게 인상적인 '사진'을 창조할 것인가에만 전념했다. 그것은 규격화를 통한 대량생산을 지상의 목적으로 삼은 20세기 공업화에 가장 적합한 해답이었고, 그 덕분에 두 사람은 '거장'이 되었다. 물질의 무한대의 가능성을 열려고 한 타우트의 시도는 뒤를 이을 사람이 없어 소멸되었고 잊혀갔다.

나는 '물/유리'라는 프로젝트를 세상에 던지는 방식으로 그 미완성 프로젝트의 뒤를 잇겠다고 선언했다. 이 프로젝트에서 처음으로 작품명에 물질의 이름을 사용했고, 이후 작품의 제목으로 물질의 이름을 자주 사용했다. 예를 들면, '대나무집(Great Bamboo Wall)', '돌박물관(Stone Museum)'이라는 식으로 대나무, 돌 등의 물질 자체가 작품의 중심적인 주제가 된 것이다. 그것은 세 번씩이나 갑작스럽게 나를 방문해 준 타우트라는 대선배와 함께 연합한 일종의 패자부활전이었다.

콘크리트, 철, 유리만으로 이루어진 건축물들이 난무한 1990년대의 대도시에는 다양한 문제가 분출하면서 20세기의 공업화가 지구의 환경을 파괴하는 것이 아니냐는 위기감이 사람들 사이에 퍼져나갔다. 그 거대한 위기감이 이 패자부활전을 뒤에서 밀어붙였다. 그런 의미에서 1990

년대는 시대가 나의 등을 떠밀기 시작했다고 느꼈다. 1991년에 버블경제가 무너지면서 도쿄의 일이 모두 취소되기는 했지만 그 덕분에 나는 도쿄를 벗어날 수 있었고 물질을 잘 다루는 지방의 장인들을 만날 수 있었다. 지금 생각해 보면 도쿄와 거리를 둔 것이 무엇보다 행운이었다. 지역이 내게 힘이 되어주었다.

—

—

뉴욕에서 만난 일본

—

지역 이야기가 나온 김에 다시 한번 1985년의 뉴욕 시절로 이야기를 되돌려 보자. 뉴욕이라는 장소에서 나는 두 가지 커다란 과제를 만났다. 하나는 앞에서 설명한 디지털 테크놀로지이고, 또 하나는 일본이라는 과제였다.

사실 뉴욕 이전의 나는 일본에 그다지 흥미가 없었다. 물론 모더니즘 건축을 뛰어넘자는 생각은 강했다. 공업화 사회의 제복 같은 모더니즘을 대신하는 무엇인가를 찾고 싶었다. 그래서 대학원에서는 변방의 취락 연구로 잘 알려진 하라 히로시(原広司) 교수의 연구실에 뛰어들었다. 그리고 하라 교수를 부추겨 아프리카 사하라사막으로 무모한 조사 여행을 단행했다.

그러나 모더니즘을 뛰어넘을 수 있는 방법을 일본에서 찾을 생각은

하지 않았다. 일본의 전통 건축은 나와는 인연이 없는 곰팡내가 풍기는 케케묵은 세계라고 느끼고 있었기 때문이다. 그 세계의 에이스는 '가부키자(歌舞伎座)'나 요정 '신키라쿠(新喜楽)'의 설계로 잘 알려진 요시다 이소야(吉田五十八)이지만 전통 의상을 걸친 세련된 모습이나 그가 나가우타(長唄)•의 명인이었다는 에피소드도 나와는 너무 먼 세계에 사는 사람이라는 느낌이 강했기 때문에 그의 '일본식 건축'에는 흥미를 전혀 느낄 수 없었다. 그런 내가 요시다 이소야가 설계한 '제4대 가부키자'의 뒤를 이어 '제5대 가부키자' 설계를 담당하게 되리라고는 꿈에도 생각하지 못했다.

내가 처음으로 일본을 마주하게 된 것은 컬럼비아대학에 유학하던 시절이었다. 전 세계의 다양한 국가에서 모인 친구들, 그것도 건축을 공부하는 사람뿐 아니라 예술가나 음악가 등과도 매일 저녁 뉴욕에서 술잔을 기울였는데, 그럴 때마다 당연하다는 듯 일본에 관한 질문을 받았다. 일본의 전통 예술, 전통 건축에 관하여 예리하고 날카로운 질문들을 수없이 받았다. 그때마다 내가 일본에 관하여 부끄러울 정도로 아는 것이 거의 없다는 사실을 실감했다. 일본의 전통에 관해서 나보다 잘 알고 있는 미국인이 더 많았을 정도다. 그들은 현대 예술, 건축의 방법이나 콘셉트를 보조선으로 삼아 날카롭고 심도 있게 일본의 전통에 관하여 따져 물었다.

• 에도시대에 유행한 긴 속요(俗謠)로, 샤미센(三味線)이나 피리를 반주로 사용하며 우아하고 품위가 있다.

예를 들어 모더니즘 건축의 투명성이나 안팎의 연속성의 뿌리가 일본의 전통 건축에 있고, 그 유전자가 일본을 매우 사랑한 팬이었던 프랭크 로이드 라이트(Frank Lloyd Wright, 1867~1959)를 경유하여, 다시 그의 디자인에 영향을 받은 미스 반데어로에를 거쳐 유럽의 모더니즘 건축에 영향을 끼쳤다는 이야기도 뉴욕에서 들을 수 있었다.

이런 이야기에 자극을 받아 태어나서 처음으로 일본에 관하여 공부를 해야겠다는 결심을 했다. 영어로 배울 생각도 했다. 간단히 손에 넣을 수 있는 교재가 영어로 이루어진 것들뿐이었기 때문이기도 했지만 오카쿠라 덴신(岡倉天心)의 와후쿠(和服: 일본의 전통 의상)에 관한 이야기도 크게 영향을 끼쳤다.

덴신은 1906년《차 이야기(茶の本)》를 영어로 출간했는데, 그것을 읽은 프랭크 로이드 라이트가 큰 충격을 받아 2주일 동안 일을 전혀 하지 못했다는 일화가 있다. 프랭크 로이드 라이트는 '투명성'이나 '공간(void)'이라는 일본 문화의 중심적 개념을 이《차 이야기》에서 접했다고 한다. 덴신은 해외에서 유학하려는 제자로부터 무엇을 입으면 좋을지 질문을 받았을 때 이렇게 대답했다.

"자네가 영어를 잘한다면 기모노를 입고 가게."

나는 이 말을 듣고 요시다 이소야의 전통 의상을 걸친 아주 불쾌한 모습도 용서할 수 있을 것 같았다. 영어를 할 줄 모르는 사람이 기모노를 입은 모습은 상대방과의 커뮤니케이션을 거부하는, 닫힌 제스처로밖에

보이지 않는다. 하지만 영어를 할 줄 안다면 설명을 해주면 되기 때문에 오히려 개방적일 수 있다. 나도 영어로 어느 정도 커뮤니케이션을 할 수 있었기 때문에 슬슬 기모노를 입어도 되겠다고 생각했다.

물론 이것은 비유이고 실제로는 기모노를 입으면 움직이기 불편하기 때문에 데님 바지를 고집했지만, 그 대신 뉴욕 113번지의 작은 아파트에 다다미를 깔기로 했다. 그것이 내게는 '기모노를 입는' 것과 같은 의미였다.

그런데 다다미는 정말 구하기 어려웠다. 1980년대 당시부터 뉴욕에는 일본 음식점이 매우 많았기 때문에 다다미 같은 건 간단히 구입할 수 있을 것이라고 생각했지만 실제로 다다미를 이용하는 미국인은 보기 드물어서 다다미를 깔고 영업을 하는 일본 음식점이나 다다미를 판매하는 인테리어 상점은 거의 없었다. 캘리포니아의 일본인 목수가 다다미를 가지고 있다는 이야기를 듣고 학생으로서는 큰돈을 지불해서 간신히 두 장을 구할 수 있었다.

두 장으로는 당연히 방 전체를 덮을 수는 없다. 그러나 센 리큐(千利休)●의 작품인 국보 다이안(待庵)도 다다미 두 장을 깐 다실이라는 데에 용기를 얻어 두 장의 공간으로 다도 모임을 열기로 했다. 이 정도 크기라면 골풀의 그리운 냄새를 맡으며 낮잠도 즐길 수 있다.

● 일본 다도를 정립하고 완성시킨 인물.

다도 도구를 일본에서 공수를 받아 어설프지만 대충 흉내를 내서 다도 모임을 가졌다. 그 침묵의 의식은 뉴욕의 말 잘하는 친구들의 입을 다물게 하는 데에도 매우 효과적이었다. 나는 그 친구들에게 침묵의 가치, 공간=void의 의미를 몸으로 느끼게 해주고 싶었다. 물론 다도 모임 이후에는 모두가 평소 이상으로 말이 많아지거나 이렇다 저렇다 일본 문화에 관하여 토론을 하느라 이야기꽃을 피우기는 했다….

뉴욕에서의 이 다도 모임이 따지고 보면 내 인생에서 일본과의 첫 만남이었다. 일본은 꽤 재미있는 상대이고 현대적인 주제라는 사실을 느꼈다. 그러나 그 일본과 현대의 건축이 어떤 형태로 접점을 가질 수 있을 것인지 발견한 것은 아니다. 프랭크 로이드 라이트나 오카쿠라 덴신이 살았던 시대보다 100년이나 지났으니까 당연히 전혀 다른 형태로 일본을 상대해야 하고 다른 접점을 발견해야 한다. 그런데 그 모습이 아직 보이지 않았다. 다만, 그때까지 회피해 온 일본이라는 주제와 앞으로 서서히 친해져야겠다는 마음은 들었다.

해답은 그로부터 30년 이상 지난 이후에야 찾을 수 있었다. 건축은 모든 의미에서 시간이 걸린다. 그리고 건축가라는 존재는 그것을 기다릴 수 있는, 대범하고 지구력이 있는 장거리 주자여야 한다.

버블경제 붕괴로 만난 작은 장소

그렇다면 귀국을 한 이후에 나는 뉴욕에서 만난 일본이라는 새로운 주제를 어떻게 상대했을까. 솔직히 일본 자체가 너무 커서 어떻게 상대해야 좋을지 알 수 없었다. 뉴욕에서 일본으로 돌아오자 버블경제가 미친 듯 흔들리기 시작하면서 그 풍선(버블)의 파열과 1990년대의 불경기가 겹쳐 나의 작은 아틀리에를 간신히 유지하는 것도 벅찰 정도였다. 그런 상황에서 '일본'이라는 거대하고 추상적인 주제를 정면으로 상대하고 생각할 여유는 없었다.

되돌아보면 제2기의 나는 일본이라는 '거대한 장소' 대신 지방이라는 '작은 장소'를 상대했다. 일본부터 생각한다는 톱다운(Top-down)의 접근 방식이 아니라 바로 앞에 있는 것부터 상대한다는 바텀업(Bottom-up)의 접근 방식을 시작한 것이다. 그 '작은 장소'에서 실천과 실험을 되풀이한 결과로 어떤 일본이 보일 것인지 전망은 전혀 없었다. 일단 상대하기 시작한 '작은 장소'가 내가 태어나고 자란 대도시보다는 훨씬 매력적이고 생기가 넘친다는 사실을 느꼈을 뿐이다.

처음으로 만난 '작은 장소'는 고치현(高知県) 산속의 마을 유스하라쵸(梼原町)다. 계기는 뉴욕에 있던 나를 찾아온 술꾼이다. 이름은 오다니 다

다히로(小谷匡宏). 고치시에서 작은 설계사무소를 운영하는데 까무잡잡한 피부에 살집이 좋은, 그야말로 남자다운 남자였다.

　뉴욕에서는 도쿄에 있었을 때 이상으로 많은 친구들을 만들었다. 무척 독창적인 친구들이었다. 오다니도 그중의 한 명이다. 그즈음 뉴욕에서 친해진, 내 인생에서 또 하나의 중요한 인물이며 역시 술을 좋아하는 오사카 사람 나카스지 오사무(中筋修)에 관해서는 제4기의 셰어하우스에서 이야기할 생각이다.

　오다니와는 뉴욕에서 술잔을 기울이거나 재즈를 들었을 뿐이었는데 버블경제가 무너진 1991년 도쿄에 있을 때 갑자기 연락이 왔다. 고치의 산속 마을 유스하라에 있는 연극용 건물인 목조주택 '유스하라자(ゆすはら座)'가 무너져 가고 있으니 와서 좀 도와달라는 것이었다.

　내가 도움이 될 수 있을지 몰랐지만 유스하라는 '고치의 티베트'로 불리는 곳이고, 남쪽인 고치현에 위치해 있으면서도 눈이 내리는 독특한 마을이라는 말을 듣고 갑자기 흥미를 느꼈다. 도쿄의 프로젝트가 모두 취소되어 한가한 상황이기도 해서 즉시 고치로 날아갔다.

　유스하라는 상상했던 것 이상으로 깊은 산속에 있었다. 고치 공항에서 네 시간이나 걸렸다. 무너져 가는 목조주택은 정말 소박하고 매력적인 건물이었다. 그 건물이 지어진 것은 전쟁 후인 1948년이라고 하니까 그렇게 오랜 세월이 지난 것은 아니었다. 의자가 아니라 검고 윤이 나는 나무 바닥에 직접 착석을 하는 스타일이 신선했고, 기둥이 가느다란 것

도 매력적이었다. 이후 나는 이런 작은 치수의 목재(소경목)를 조합시켜 섬세하고 인간적인 공간을 만드는 방식을 서서히 학습했다. 소경목은 단면의 수치가 150×150㎜ 이하인 목재를 가리키는데, 이 치수라면 굵은 나무를 베지 않고 간벌을 한 목재들을 재료로 사용할 수 있다. 소경목으로 건축물을 짓는 시스템은 단순히 섬세한 공간을 창조할 수 있을 뿐 아니라 숲의 자원을 유지하는 데에도 매우 우수한, 지속 가능한 시스템이다. 일본의 삼림 비율이 선진국 중에서도 매우 높고 중국 등 다른 아시아 제국과 비교해도 매우 높은 이유는 이 소경목 시스템 때문이다.

그 후, 목조를 이용해서 다양한 경험을 쌓는 과정에서 우수한 구조 엔지니어들의 지원을 받아 통상적인 소경목의 치수보다 훨씬 작은 치수(예를 들면 60×60㎜)의 목재를 조합시켜 건축물을 완성하는 데에도 도전했다. 예를 들어 'GC프로소뮤지엄 리서치 센터'나 '서니힐즈 재팬(Sunny Hills Japan)'이 그런 소경목 목재를 사용한 완성물들이다. 그리고 그 연장선상에서 파사드(façade)•를 단면이 105×30㎜인 소경목으로 덮은 '국립경기장'이 탄생했다.

980

• 건물의 중요한 입면. 정면의 입면을 가리키는 경우가 많다.

기술자와의 대화로 가능한 일들

어떤 의미에서 그 후의 나의 인생을 결정지었다고 말할 수 있는 '유스하라자'와의 역사적인 대면을 이룬 후에 유스하라 마을의 이장 나카고시 쥰이치(中越準一) 씨와 술잔을 기울이게 되었다. 고치의 뜨거운 술기운 탓도 있어서 오다니와 나는 "이렇게 멋진 극장을 무너지게 할 수는 없습니다."라고 기염을 토했다. 쥰이치 이장은 육군유년사관학교 출신의 무사 같은 박력을 갖춘 사람이었다. 같은 육군 출신인 시바 료타로(司馬遼太郎)가 유스하라를 방문했을 때《길을 간다: 이나바·호키의 거리, 유스하라 가도(街道をゆく: 因いなば幡·伯ほうき耆の道, 梼原街道)》라는 유스하라 찬가를 쓰는 계기를 만들어준 사람이기도 하다. 시바 료타로는 시스템을 만드는 데에 뛰어난 쵸슈(長州) 번(藩)•보다 사카모토 료마(坂本龍馬)••의 도사(土佐) 지방의 자유와 독창성을 사랑했고, 도사 안에서도 변경 지역인 유스하라의 팬이었다. 사카모토 료마는 유스하라를 통하여 도사 번을 벗어났고, 그 후 유신의 여명이 시작된다.

쥰이치 이장은 '유스하라자'의 가치를 즉시 이해했고 보존하기로 결

• 에도시대 당시 1만 석 이상의 영토를 보유했던 봉건 영주인 다이묘가 지배했던 영역.
•• 일본 에도시대의 무사.

정을 내렸다. 지금도 '유스하라자'는 마을의 상징으로서 연극이나 음악 공연에 사용되고 있다. 이장은 우리와 헤어질 때, "구마 씨는 공중 휴게 시설 같은 걸 설계해 보신 적이 있습니까?"라고 질문을 해왔다. 나는 "공중 휴게 시설은 제 전문 분야입니다."라고 대답했다. 이날 저녁의 만남이 계기가 되어 나중에 유스하라쵸로부터 음식점이 딸린 공중 휴게 시설 '미치노에키(道の駅)• 유스하라'의 설계를 의뢰받았다. 그것은 내 입장에서 볼 때 본격적인 첫 목조건축임과 동시에 지방이라는 '작은 장소'와의 첫 만남이 되었다.

　　한편, '작은 장소'와의 만남은 기술자와의 만남이기도 했다. 1980년대 도쿄의 현장에 기술자가 없었던 것은 아니다. 건축은 실제로 손을 움직여 물건을 만드는 기술자라는 존재에 의해 완성된다. 그러나 도쿄에서는 기술자와 직접적으로 대화를 나눌 기회가 없었다. 현장 소장이라는 매니저가 있고 그 매니저는 기술자와 내가 직접 대화를 나누는 것을 달가워하지 않는다. 매니저는 비용과 스케줄에만 관심이 있어서 나와 기술자가 직접 대화를 나누어 새로운 재료나 시도해 본 적이 없는 섬세함에 도전하는 것을 가장 두려워한다. "매우 아름다운 디자인입니다만 이 현장은 비용이 낮게 책정되어 있고 스케줄도 워낙 빡빡해서요. 양보 좀 부탁드립니다."라는 말이 매니저들의 입버릇이다. 하지만 유스하라에서 시작된

880

• 　지역진흥시설·상업시설·휴게시설·주차장 등이 일체화된 국도 휴게소.

작은 현장에서 현장 기술자와 나는 자유롭게 대화를 나눌 수 있었고 새로운 재료나 섬세한 디자인에도 얼마든지 도전할 수 있었다.

예를 들어 유스하라 동쪽의 스사키시(須崎市)의 대나무 세공 기술자와 함께 대나무 바구니를 엮는 기술을 사용해서 커다란 조명기구를 만들었다. 기술자는 면과 면이 만나는 모서리를 단단히 결착시켜 튼튼하게 만드는 것이 좋겠다는 제안을 해왔다. 그러나 그렇게 마무리하면 면끼리 접촉하는 부분에 굵은 경계가 생겨 전체가 굵어 보이면서 무거운 인상을 주게 된다. 그래서 나는 가능하면 면과 면을 직접 접촉시켜 굵은 경계를 만들지 않는 쪽이 좋겠다고 생각했다. 이런 경우, 비난을 두려워해서는 안 된다. "그런 것도 모릅니까?"라는 식으로 바보 취급당하는 것을 두려워하면 안 된다. 마음먹고 내 뜻을 이야기하자 기술자가 뜻밖으로 "그건 간단합니다."라고 대답했다. "따로 엮지 않으면 저는 더 편하지요. 직접 연결을 시키면 거칠어 보일 텐데 그래도 괜찮겠습니까?"라는 것이다. 이런 식으로, 직접 기술자와 대화를 나누면 생각지도 못했던 여러 가지 해결책이 보인다는 사실을 유스하라에서 배웠다. 시간적으로 여유가 있는 '작은 장소'였기 때문에 이런 방법을 발견할 수 있었다.

그리고 이런 식의 직접 대화는 제3기 이후, 내가 활동 장소를 해외로 확장했을 때에도 큰 도움이 되었다. 기술자와 직접 대화를 나눌 수 없으면 지금까지 세상에서 실행되어 온 보통의 재료, 보통의 섬세함이 반복될 뿐이다. 즉, 건축 잡지의 '복사하여 붙여넣기(copy and paste)' 같은 지루한

건축이 탄생할 수밖에 없다. 시공의 정밀도가 낮은 해외인 경우에는 특히 질 나쁜 '복붙'이 되기 쉽다. 나는 유스하라에서 배운 방식을 사용해서 어떤 장소, 어떤 나라에서도 직접 기술자와 대화를 나누어보고 그 장소에만 존재하는, 그 장소에서만 가능한 건축물을 만들기 위해 노력한다.

—

—

옥외에 눈뜨게 해준 도호쿠

—

제2기에서 또 한 가지 잊을 수 없는 장소가 있는데, 미야기현(宮城県) 도메시(登米市) 도요마마치(登米町)다.

도요마마치에 설계한 '모리부타이 미야기현 도요마마치 전통예능전승관(森舞台/宮城県登米町伝統芸能伝承館, 1996)'에서 나는 도호쿠라는 장소를 만났다. 유스하라도 깊은 골짜기였지만 도호쿠 역시 수많은 골짜기들의 집합체다. 여러 줄기의 강이 대지에 다양한 골짜기를 파놓은 결과가 도호쿠라는 장소다. 생활권이 단절되고 특유의 문화가 짙고 깊게 농축된 골짜기에서 사람들은 인내심을 가지고 강하고 씩씩하게 살아왔다. 나는 능선보다 골짜기 쪽이 기질적으로 맞는 듯하다. 능선에 건축물을 만들면 아무래도 존재 자체가 너무 두드러져서 부끄러운 느낌이 든다. 그렇기 때문에 전망대 같은 건축물을 설계하는 경우에는 '기로산전망대'처럼 건축물 자체를 흙으로 묻는 듯한 거친 기법을 사용하고 싶어진다.

하지만 골짜기에 만들 때에는 골짜기 자체가 포근하게 건축물을 감싸주기 때문에 좀 더 여유 있고 안정된 설계를 할 수 있다. 도요마마치라는 장소도 기타카미(北上)강이 파헤친, 도호쿠의 전형적인 골짜기다.

그 도요마마치에 도요마노(登米能)˙가 전해지고 있었다. '도요마요쿄쿠카이(登米謡曲会)'라는 노가쿠를 즐기는 모임이 존재하고 있으며, 집 안에서 노래 연습을 하는 소리가 들리기도 했다. 그러나 전문 노가쿠 극장이 존재하는 것은 아니고, 1년에 두 차례 노가쿠를 발표하는 모임이 중학교 교정에 가설무대를 만들어 시행되었다. 그 때문에 마을 사람들의 오랜 꿈이었던 전문 노가쿠 극장을 세워달라는 요청이 들어왔다.

도요마 주민들은 마음이 따뜻했다. 또 이장의 주량이 엄청나서 도저히 맞상대를 할 수 있는 수준이 아니었다. 나카자와(中澤) 이장 자신이 요쿄쿠(謡曲)˙˙의 명인이어서, 구성지고 힘이 넘치는 그의 노래에도 나는 압도당했다. 기분 좋게 술잔을 기울이던 중 "공사비는 2억 엔(약 20억 원)에 지나지 않지만 잘 부탁드립니다. 도요마노를 위한 극장을 잘 만들어주십시오."라는 말을 듣고 나도 모르게 미소를 지어 보이며 고개를 끄덕였다.

하지만 도쿄로 돌아온 이후, 일반적으로 노가쿠 극장이 어느 정도

˙ 노(能)는 피리와 북소리에 맞추어 노래를 부르면서 춤을 추는 가면 악극 노가쿠(能樂)를 가리키는 말인데, 다테(伊達) 가문의 격식을 갖추고 있는 도요마 다테 가문의 영내에서는 노가쿠가 성행했다. 메이지시대에 이르러 번(藩)이 폐쇄되면서 센다이(仙台) 번 영내의 수많은 노가쿠가 폐지되는 와중에 도요마에서는 다테 가문의 옛 가신 '오우치고로에몬(大内五郎右衛門)'이 중심이 되어 '도요마노'로서 계승이 되었다.

˙˙ 노가쿠의 가사에 가락을 붙여서 부르는 노래.

의 예산으로 건설되는지를 조사해 보고 새파랗게 질리지 않을 수 없었다. 2억 엔의 열 배인 20억 엔이 들어간다는 것이다. 대부분 극장이 20억 엔 이상을 투입한 콘크리트로 이루어진 거대한 상자였다. 그 상자 안에 목조 노가쿠 극장을 세우고 그것을 둘러싸듯 멋진 관객석이 갖추어져 있다. 그렇게 하지 않으면 비가 내리는 날, 더운 날, 추운 날에 공연을 할 수 없기 때문에 콘크리트 상자처럼 만드는 것이다. 목조 부분, 즉 무대와 무대로 이어지는 통로만 2~3억 엔이 들어간다는 내역이 나왔다. 무대는 신성한 장소이기 때문에 옹이가 없는 좋은 나무, 예를 들면 비슈(尾州)에서 생산되는 노송나무를 사용하는 것이 일반적이며, 기둥 한 개가 1천만 엔 이상이니까 그런 가격이 나올 수밖에 없다.

　도요마마치가 뽑은 2억 엔의 예산으로는 목조 무대 하나를 세우기도 부족하다는 사실을 알았다. 열 배의 차이는 거의 절망적이었다.

　그러나 다음 날 아침, 정신을 가다듬고 다시 한번 과거 노가쿠 극장의 실질적인 사례들을 찾아보았다. 눈에 띈 것은 교토(京都) 니시혼간지(西本願寺)의 노가쿠 전용 무대 미나미노부타이(南能舞台)였다. 하얀 모래와 자갈이 깔려 있는 마당 위에 덩그러니 서 있는 느낌으로 세워져 있는 노가쿠 전용 극장은 정말 아름답게 보였다.

　'이것으로 충분하지 않을까' 하는 생각이 들었다. 콘크리트 상자, 관객석, 분장실 같은 건 없어도 되지 않을까. 그런 불필요한 상자들을 만들어야 하니까 20억 엔이라는 엄청난 비용이 들어가는 것이다.

노가쿠 극장의 역사를 조사해 보니 애당초 노가쿠 무대는 하얀 모래와 자갈이 깔린 마당 위에 덩그러니 서 있을 뿐, 그것을 덮는 거대한 상자 같은 건축물은 없었다는 사실을 알 수 있었다. 1881년에 시바(芝) 공원 옆 모미지다니(紅葉谷)에 세워진 고요칸(紅葉館) 병설 노가쿠 극장에서 처음으로 극장이 상자로 덮였다. 그 이전의 옥외형은 2억 엔이라는 예산으로 감당할 수 있을 듯했다. 니시혼간지처럼 무대 맞은편에 겐쇼(見所)라고 불리는 관객석을 목조로 만들면 비가 내리는 날에도 그런대로 공연을 할 수 있을 것이라 판단했다. 이 관객석은 노가쿠를 하지 않을 때에는 지역의 집회 장소로 사용할 수도 있으니까 일거양득이었다.

하지만 2억 엔에 맞추려면 몇 가지를 더 줄여야 했다. 그럼에도 일단 옥외형 쪽이 옥내형보다 훨씬 기분 좋고 그곳에서 연기하는 노가쿠도 배경이 되는 숲과 일체가 되어 훨씬 깊이 있게 느껴질 것이라 판단했다. 초저비용이라는 제약 덕분에 가장 중요한 이 사실을 깨달을 수 있었다.

그리고 비용이라는 제약 덕분에 도요마마치도 옥외형 무대를 받아들여 주었다. "돈이 없으니까 어쩔 수 없지요." 하고 모두 웃음을 터뜨렸다. 저비용이어서 정말 고맙다는 생각이 들었다. 돈이 충분했으면 이런 아이디어는 나오지 않았을 것이다.

비용을 더 줄이기 위해 두 가지 대책을 사용했다. 방 하나가 여러 역할을 담당하게 해서 전체 면적을 축소하는 고전적인 방법이었다. 이것은 일본의 민가나 전통 건축에서는 예로부터 자주 활용해 온 방법이다. 식

탁으로 사용하는 밥상을 접어 한쪽으로 치우고 그 자리에 요와 이불을 깔고 식구들이 함께 자는 것이 당연했다. 소박하고 검소한 생활로 공간을 절약한 것이다. 그런데 제2차 세계대전 이후에 잘못 받아들인 기능주의의 악영향으로 식사와 잠이 분리되고 아이들에게도 각자 방 하나씩이 주어져, 주택 면적이 단번에 몇 배로 증가했고 아이는 따로 떼어졌다.

공공 건축에서도 이와 마찬가지로 공간의 쓸데없는 낭비가 다양한 장소에서 나타났다. 기능주의가 잘못 받아들여져 건설 회사만 이익을 올렸다. 이 노가쿠 극장은 비용이 적다는 대의명분이 있었기 때문에 예전처럼 철저하게 '공간을 활용'했다. 우선 무대 주변의 하얀 자갈과 모래를 깐 마당을 계단 모양으로 만들어 그곳을 관객석으로 삼았다. 그리고 그 아래에는 마을 사람들의 염원인 '도요마노 박물관'을 만들었다. 노가쿠 공연을 할 때에는 박물관의 집기를 한쪽으로 치우고 분장실로 사용하면 됐다. 한편, 무대 맞은편의 관객석은 다다미를 깔아 마을 주민들을 위한 연극, 연회, 때로는 노래방도 즐길 수 있는 유연한 공간으로 만들었다. 그야말로 철저한 '공간 다중 활용'이다.

또 한 가지 절약을 할 수 있는 방법은 가격이 낮은 재료를 사용하는 것이었다. 기둥 한 개가 1천만 엔이나 하는 고급 재료는 지역 주민들의 손으로 조용히 지켜온 도요마노의 무대에는 어울리지 않았다. 옹이가 많은 아오모리(青森)의 노송나무를 사용하니 비용을 3분의 1로 줄일 수 있었다. 이쪽이 도호쿠의 소박한 도요마노에는 훨씬 더 잘 어울렸다.

고시이타(腰板)•도 없앴다. 보통의 노가쿠 무대는 고시이타를 사용해서 무대 아래를 막는다. 그런데 판자가 없는 노가쿠 무대를 하나 발견했다. 수상 무대였다. 수상 무대는 물이 차올라 판자가 썩기 때문에 고시이타를 두르지 않는다. 무대만 물 위에 떠 있는 모습이 정말 아름답다. 나는 그것을 보고 "그래! 이거야!"라고 고함을 질렀다. 하얀 자갈과 모래를 수면으로 생각한다면 훨씬 청량하고 투명감이 있는 노가쿠 무대를 낮은 비용으로 만들 수 있을 것이라 판단했다. 그러나 이 형식을 취할 경우, 무대 아래에 소리를 울리게 하는 항아리를 놓을 수 없다. 고시이타에는 그런 항아리를 숨기는 기능도 있었다.

뭔가 좋은 방법은 없을지 자문을 구하기 위해, 도쿄대학에서 건축음향을 연구하고 있는 다치바나 히데키(橘秀樹) 교수를 찾아갔다. 사정을 설명했더니 다치바나 교수로부터 뜻밖의 대답이 돌아왔다.

"그 항아리는 음향적으로는 전혀 효과가 없습니다."

"네? 그게 무슨…?"

나도 모르게 되물었다.

"예전에는 항아리를 땅속에 묻었기 때문에 효과가 있었지요. 유럽의 교회에서 두꺼운 석벽 안에 항아리를 묻어서 성가대의 소리를 울리게 하는 장치가 있었던 것과 마찬가지입니다. 하지만 언제부터인가 땅 위에

• 땅에서 떠 있는 무대 바닥 아래 옆 부분을 막는 판자.

항아리를 늘어놓는 이상한 방식으로 바뀌었습니다. 그래서는 전혀 효과가 없습니다.”

“그럼 어떻게 하면 좋겠습니까?”

“무대 아래의 흙을 단단하게 다지는 것만으로 충분합니다. 그렇게 하면 배우들의 발소리와 목소리가 잘 울리거든요.”

우리가 전통의 지혜라고 믿고 있는 것들 중에도 뜻밖으로 아무런 효과가 없는 ‘낭비’가 숨겨져 있었다. 흙을 다지는 방식이라면 항아리를 구입할 비용도 줄일 수 있고 일부러 고시이타를 붙여서 감출 필요도 없었다. 생각지도 못한 결과 덕분에 2억 엔이라는 목표에 크게 근접할 수 있었다.

그러나 마지막 순간에 반전이 있었다. 공사가 모두 완료되어 나카자와 이장과 함께 마지막 준공검사를 받았을 때 무대 아래를 들여다본 나카자와 이장이 “항아리가 없는데요!”라고 외쳤다.

“노가쿠 무대면 당연히 항아리가 있어야지요.. 항아리가 없으면 노가쿠 무대라고 할 수 없습니다.”

음향에 관해서 아무리 열심히 설명을 해주어도 전혀 먹히지 않았다. 마을 담당자를 포함하여 우리는 고민에 빠졌다. 예산은 모두 사용했다. 이제 와서 항아리를 구입할 예산을 또 요구할 수는 없었다. 그때 마을 담당자 가와우치(河內) 씨가 “그 정도 크기의 항아리라면 일반 가정 창고 구석에 얼마든지 있을 것입니다. 벽보를 붙여서 모아보지요.”라고 말했다.

그렇다. 그런 방법이 있었다. 이 마을에서 생활하는 사람이기 때문에 생각해 낼 수 있는 아이디어였다.

예상대로 벽보를 붙인 다음 날 아침 현장에 항아리들이 모였다. 창고에서 잠들어 있던 자원을 재활용한다는 것은 환경적으로 보아도 의미가 있었다. 그러나 여기에서 다시 문제가 발생했다. 항아리가 너무 많아다 배치할 수 없었다. 그렇다고 즐거운 마음으로 항아리를 가져온 사람들에게 "더 이상 필요 없습니다."라고 거부할 수는 없었다.

결국 모두 받기로 했다. 무대 아래를 가득 채우고 무대와 연결되는 통로인 다리 아래에까지 항아리들이 빼곡히 놓였다. 고시이타는 없으니까 무대 아래에 가득 놓여 있는 항아리들이 그대로 드러나 보이는, 전 세계적으로 유례를 찾아보기 어려운 노가쿠 극장이 탄생했다.

이 독특한 노가쿠 극장을 만들 수 있었던 것은 모두 저비용 덕분이다. "저비용인데 좋은 작품을 만들었다."라는 말은 흔히 들을 수 있지만, 그게 아니라 "저비용이기 때문에 좋은 작품을 만들었다."이다. 이 경험은 이후의 나의 건축에 커다란 영향을 끼쳤다.

—

—

저비용이야말로 건축의 테마

—

저비용은 버블경제가 무너진 이후의 건축에서 가장 큰 주제인지도

모른다. 공업화 사회에서 건축은 경제를 견인하는 엔진이었고 건설업계, 설계업계는 어떤 의미에서 공업화 사회의 리더로서 큰소리를 칠 수 있었다. 특히 제2차 세계대전 이후의 일본에서는 건설업계와 정치가가 운명 공동체가 되어 상자 같은 건축물들을 만드는 것으로 경제를 활성화시켰을 뿐 아니라, 고용을 창출하고, 사회가 돌아가게 만들었다. 건축도, 건축가도 어떤 의미에서 한껏 뽐낼 수 있었고, 건축에 큰돈이 투입되는 것은 사회의 '정의'였다.

그러나 버블경제 붕괴 이후, 이 시스템의 문제점들이 단번에 드러났다. 건축은 단순히 세금 낭비일 뿐 아니라 환경 파괴의 원흉으로 여겨졌다. 자민당 정권이 물러나고 민주당 정권이 들어서자 "콘크리트에서 인간으로"라는 문구를 내세워 건설업이 이끌어온 전후의 시스템을 비판했다. 이 '반건축' 분위기는 '저비용'이라는 형태로 하나하나의 프로젝트에 구체적으로 스며들었다. '저비용'은 시대의 목소리였고 '저비용'이라는 목소리의 배후에는 공업화가 막을 내려 갈 곳을 잃어버린 사회의 깊은 고뇌가 존재했다.

나와 윗세대 건축가의 차이는 저비용에 대한 의식일 것이다. 나는 공업화 시대 이후에 찾아오는 환경 중심 시대에 가장 큰 주제는 저비용일 것이라고 생각했다. 바꾸어 말하면 환경이라는 주제가 저비용이라는 형태를 취하여 건축 세계에 투영되는 것이다. 나는 그것을 정면으로 받아들이고 저비용에 관하여 목소리를 내야겠다고 생각했다. 어쩌면 나는 저

비용을 주제로 선택한 첫 건축가인지도 모른다.

"저비용으로 부탁드립니다."라는 목소리를 가볍게 들어서는 안 된다. 도요마의 노가쿠 극장을 설계한 지 20년 후, 우리가 최종적으로 설계를 담당하게 된 '국립경기장'에서도 공모전에서의 가장 큰 주제는 '저비용'이었다. 첫 공모전에서 선정된 자하 하디드의 설계안이 취소된 가장 큰 이유는 비용 초과였다. 자하 하디드의 설계안은 처음 예산 1,300억 엔(약 1조 2503억 원)의 두세 배의 비용이 들어간다는 지적을 받았다. 비용 초과는 단순히 실무적인 문제에 머무르지 않는다. 그 설계안이 애당초 이 시대의 본질을, 그리고 이 시대를 살아가는 사람들의 마음을 이해하지 못했다는 것을 의미한다.

자하 하디드의 설계안이 취소된 이후에 실시된 제2회 공모전은 비용과 스케줄을 중시하여 설계와 시공을 일체화했는데, 나는 양쪽 모두 주어진 예산을 밑도는 견적을 제출했다. 도요마에서 배운 저비용의 지혜가 국립경기장의 저비용 프로젝트에서도 크게 도움이 된 것이다.

04

기로산전망대
亀老山展望台
Kiro-san Observatory

건축을 소거하고 싶다는 생각이 가장 순수한 형태로 건축화되어 '매장된 전망대'라는 뒤틀어지고 역설적인 해답을 낳았다. 나는 전망대라는 건축의 존재 형식 자체가 커다란 모순을 품고 있다고 생각했다. 사실 전망대에서는 주체

를 형상화할 필요가 없다. 풍경을 바라보는 주체는 소거되어야 하는데 대부분의 전망대에서는 주체가 있는 장소 자체가 형상화되어 풍경을 파괴하고 있다. 나는 주객이 전도된 그런 현상을 비판하고 싶었다. 그것은 건축에서의 주객전도의 원점이라고 생각했다. 구로사와 아키라 감독의 〈천국과 지옥〉(1963)도 머릿속에 있었다. 요코하마의 고지대에 사는 부잣집 아들이 유괴되고 저지대에 사는 보이지 않는 범인은 고지대를 계속 관찰한다. High는 Low를 내려다보고 있는 것 같지만 High의 존재 자체가 그대로 노출되어 존재가 소거된 Low에 비하여 너무 약했다. 나는 High와 Low를 반전시키는 장치를 만들고 싶었다.

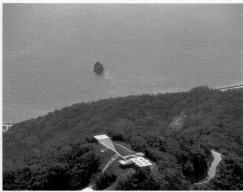

스티로폼으로 만든 요시우미쵸(吉海町)의 모형.
첫 프레젠테이션에 사용했다.

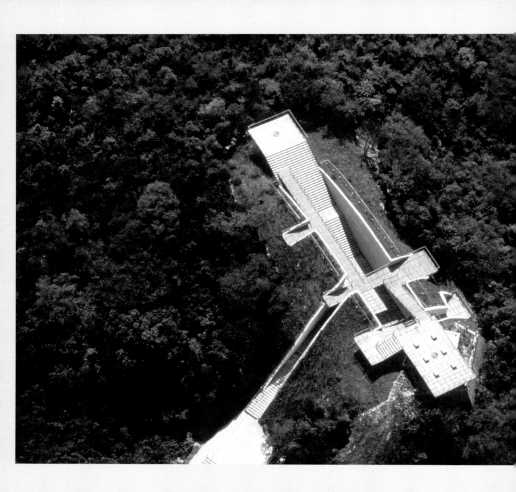

완성 당시, 성토한 흙 위에 씨를 뿌린 부분의 나무들은
아직 충분히 자라지 못했다.

05

오토매틱 가든
オートマチック ガーデン
Automatic Garden

건축을 디자인한다는 것은 부끄러운 일이고 죄도 깊다. 정원이라면 디자인을 해도 괜찮다고 생각했다. 하지만 정원조차도 직접 선을 긋고 싶지는 않았다. 디자이너라는 절대자가 긋는 선이 아니라 주변 환경에 떠도는 작은 소리를 자

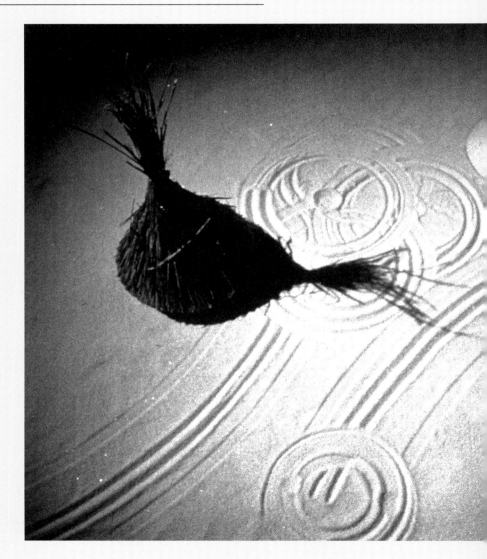

동으로 선으로 번역하는 기계가 있으면 얼마나 좋을까 하는 생각으로 정원을
그리는 이런 로봇을 시도해 보았다. 모래 위에 바람이 남긴 듯한 선을 긋는 아
이디어는 입자와 선을 주역으로 삼는 이후의 구마 건축을 예감하게 한다. 와시
(和紙)를 감아서 만든 삼각추의 형태도 나중에 조명 디자인으로 활용되었다. 우
라센케 가문 15대 당주의 둘째 아들 이즈미 소코의 기획으로 실현시킨 프로젝
트로, 이즈미와는 다도의 개혁과 국제화를 목표로 의기투합하여 많은 술잔을
기울이며 이야기를 나눈 사이다. 유감스럽게도 그는 2003년에 세상을 떴다.

1994

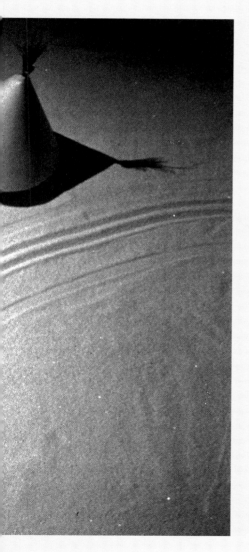

하얀 모래에 관한 관심은 후에 점(点, 모래알), 선(線, 모래무늬),
면(面)의 논리적 추구와 연결되었다.

1992 ——————— 2000

06 물/유리
水／ガラス
Water/Glass

브루노 타우트가 설계한 아타미의 '휴가별
장' 옆에 타우트에 대한 경의를 담아 설계한
빌라다. 타우트는 르코르뷔지에나 미스 반
데어로에를 형태주의자로 불렀고, 형태 대신
관계로서의 건축을 주장했다. 가쓰라리큐야
말로 그 모델이라고 타우트는 잘라 말했다.
가쓰라리큐가 정원의 중심인 연못(물)과 인간

인피니티 에지와 바다 사이에 보이는 나무의 윗부분은 브루노 타우트가 설계한 '휴가별장' 정원에 있는 나무들이다.

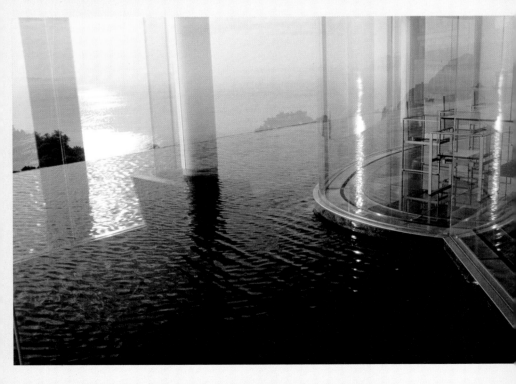

의 관계를 대나무를 깐 툇마루를 이용해서 정의한 것처럼 전면에 펼쳐지는 태평양과의 관계를 인피니티 에지(infinity edge: 무한대의 가장자리)의 물의 테라스로 정의했다. 물은 이후 내게 가장 중요한 물질이 되었다.

유리도 일종의 물이라는 사실을 깨달았다. 수렵 채집을 하는 인간에게 생명은 물이었고, 물을 만날 때마다 그들은 다시 살아날 수 있었다. 유리는 물을 상기시키는 존재로 건축의 주요 소재가 되었다는 사실을 깨달았다. 물과 유리의 친화성, 모더니즘 건축의 내부에 존재하는 원시성을 이 프로젝트를 통해 전하고 싶었다.

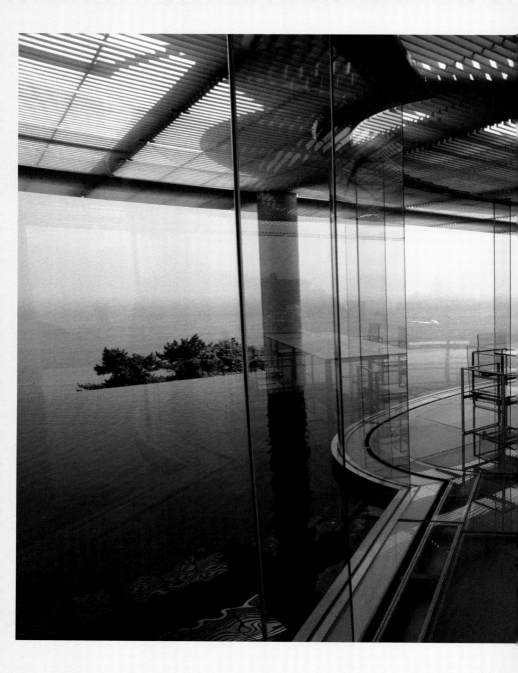

벽이나 바닥뿐 아니라 테이블이나 의자를 포함하여 모든 것을 유리로 만들었다.

07

베네치아 비엔날레95 일본관 전시장 구성

ベネチア ビエンナーレ95 日本館会場構成
Space Design of Venice Biennale 1995, Japanese Pavilion

베네치아 비엔날레는 '예술의 해'와 '건축의 해'가 번갈아 오는데, 나는 '예술의 해'인 1995년에 예술가로서 초대를 받았다. 요시자카 다카마사(吉阪隆正)는 베네치아행 비행기에서 발견한 사막 민족의 루버(louver) 지붕에 힌트를 얻어 비가 스며드는 일본관(1956)을 비엔날레 전시장에 디자인했다. 자유인인 요시자카가 '상자 탈출'의 선구자라는 사실을 알고 나도 일본관 바닥을 비가 그친 뒤의 웅덩이처럼 물에 잠기게 해서 요시자카에 대한 경의를 표했다. 그런데 방수 공사가 제대로 되지 않아 2층 전시장 바닥의 물이 새어 1층의 전시품이 물에 잠기면서 오프닝 직전에 난리가 났다. 의도치 않게 건축에 대한 '물의 승리'를 실현시켜 버린 것이다. 수몰되는 베네치아에 어울리는 '물의 승리'였다.

이탈리아 베네치아
Venice, Italy

1995.06

폭포를 모티브로 삼은
센쥬 히로시(千住博)의 작품이
수면에 아름답게 반사된다.
이 해 회화 부문 명예상을
수상했다.

08

모리부타이 미야기현 도요마마치 전통예능전승관

森舞台/宮城県登米町伝統芸能伝承館
Noh Stage in the Forest

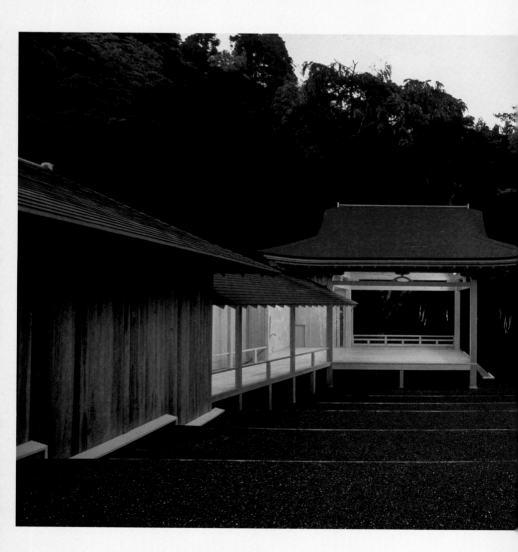

콘크리트 상자 안의 초라한 장치로 변해버린 현대사회의 노가쿠 극장 대신, 숲에 개방되어 자연과 연결된 오픈형 노가쿠 극장을 제안했다. 통상 20~30억 엔이 필요하다는 노가쿠 극장을 1.8억 엔으로 만들었다. 노가쿠 극장이라는 형식을 빌려 건축의 소거를 실현했다. 노가쿠 극장을 통하여 배운 일본 연극이 가지는 종교성은 이후 '가부키자' 설계까지 이어졌다. 다다미를 깐 관객석은 노가쿠를 공연하지 않을 때에는 지역을 위한 모임 장소, 교실, 노래방으로도 이용한다. 무대와 관객석 주변에 깔아놓은 모래와 자갈은 계단 모양으로 이루어져 있어 그 아래의 공간은 노가쿠 박물관으로 사용하며 공연이 있을 때에는 분장실로 활용한다. 무대에 사용된 아오모리산 노송나무와 지붕 위에 올린 도요마 점판암에 의해 노가쿠 극장은 장소와 연결되고 지역에 녹아든다.

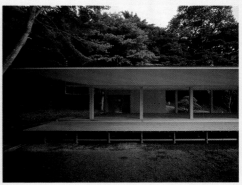

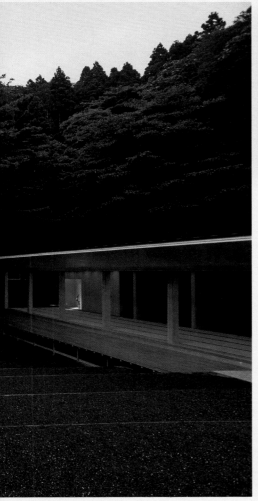

지역 생산품인 도요마 점판암으로 지붕을 덮고
그 위에 얹은 용마루 기와와 도깨비기와는
일반적인 노가쿠 극장의 중후한 디자인과는
대조적인 담박함과 섬세함을 보여준다.

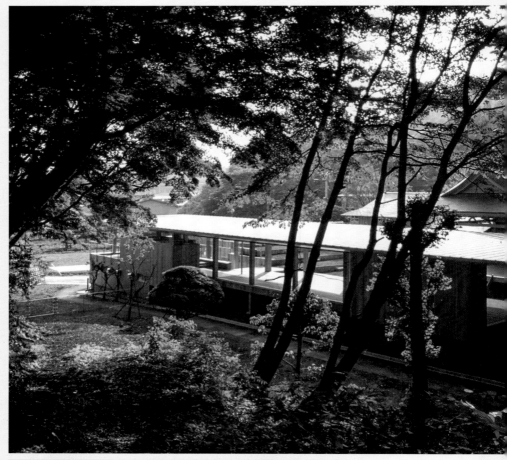

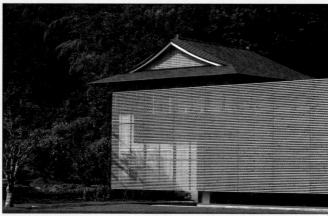

'모리부타이'를 완성한 지 23년 후인 2019년,
역시 도요마에 점판암과 녹화(綠化)가
줄무늬를 이루는 지붕이 특징적인
'도요마가이코칸(登米懷古館)'을 디자인했다.

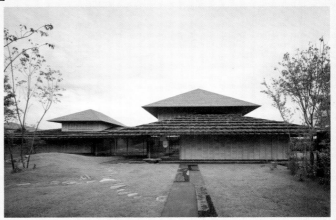

09

2005년 일본국제박람회
기본 구상
2005年 日本国際博覧会 基本構想
Dummy Basic Concept of the 2005
Japan International Exposition

환경을 주제로 바다 위의 숲에서 열린 2005년 일본국제박람회의 기본 구상에 1998년부터 2년 동안 위원장으로 종사했다. 건축을 지형화하는 방식으로 '소거'하고 거기에 가상현실 기술을 더하여 숲속에서 다양한 체험을 하는 '토포스(topos) 형 박람회장 계획'을 제안했지만 시설 단계에서 기존의 파빌리온 형 박람회로 변경되어서 좌절을 맛보아야 했다.

'가상현실의 일인자'인 도쿄대학 명예교수 히로세 미치타카(廣瀬通孝)와는 중학교 1학년 때부터 알았는데, 서로 자극을 주고받는 긴장감 있는 관계가 이어지고 있다. 아이치 국제박람회에서는 둘이서 AR의 가능성에 도전했지만 실현시키지 못했다.

아이치에서는 토포스 형을 실현할 수는 없었지만 환경 전문가와의 논의를 통해 삼림의 가치와 중요성을 이해하고 이후의 프로젝트에 반영했다. 디지털 테크놀로지와 건축디자인의 통합에 있어서도 아이치에서의 체험은 큰 도움이 되었다. 동시에 '큰 프로젝트'에 관여하는 것이 얼마나 많은 잡음과 비판에 노출될 수 있는지도 몸소 체험하며 '작은 건축'의 가치와 가능성을 재확인했다. 2000년 이후, 대학에서 학생들과 '실험적인 작은 건축'을 만드는 활동에 본격적으로 뛰어드는 계기도 되었다.

아이치현 나가쿠테시
Nagakute-shi, Aichi,
Japan
1998-1999

10 기타카미강·운하
교류관 물의 동굴
北上川·運河交流館 水の洞窟
Kitakami River & Canal Museum

기타카미강의 제방에 건축물을 절반 정도 묻는 형식으로 '건축의 소거'를 시도했다. 하천법 개정에 따라 하천 부지를 효과적으로 이용하기 위한 모델 프로젝트였다.

처음 심포지엄에서 제방 위에 '루아르(Loire)강의 고성(古城)' 같은 건

축물을 만들어 '환경을 지킨다'는 디자인을 보고 어이가 없어 행정에 이의를 제기했다. 그러자 하천 부지에 어울리는 건축물을 역으로 제안해 보라고 했다. 그렇게 해서 우리 쪽에서 이 매장 건축을 제안했다.

매장을 하면서 하천을 바라보는 경관을 확보한다는 아슬아슬한 균형에 도전해야 했지만 녹화가 이루어진 지붕의 상부와, 강을 따라 이어진 산책로는 지역에서도 사랑받는 시설이 될 수 있었다. 그 후 이시노마키시(石巻市)를 덮친 동일본대지진에서는 이 땅속에 파묻힌 단면 형상이 다행히 바다로부터의 쓰나미를 차단하여 피해를 면할 수 있었다.

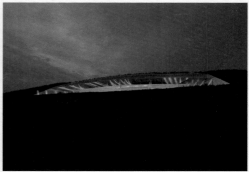

스테인리스 루버를 처마와 가구에 사용했다.
가구의 가장자리를 부드럽게 만들어
환경과 건축의 경계를 없애려고 했다.

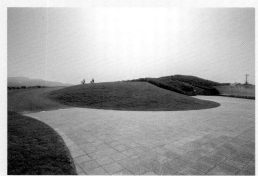

도로에서는 건축물이 사라져 보여서,
초기에는 "입구가 보이지 않는다.",
"택시가 들어가지 못한다." 등의 불만이 있었다.

11

나카가와마치 바토
히로시게미술관

那珂川町馬頭広重美術館
**Nakagawa-machi Bato Hiroshige
Museum of Art**

프랭크 로이드 라이트는 히로시게의 영향으로 투명하고 중층적인 공간에 도달했고, 고흐는 점묘화법을 획득했다. 나는 히로시게를 선구자로 삼는, 입자를 이용한 중층적 공간 표현 방법을 삼나

무라는 선(線)의 재료를 이용하여 건축에 응용해 보려고 시도했다. 처마가 낮은 단층 건물에 최소한의 작은 형태는 그때까지 내가 반복해 온 '건축 소거'의 새로운 시도였다. 삼나무 재료의 불연화(不燃化) 기술에 의해 동일 치수의 삼나무 루버로 지붕, 외벽, 내장 등 모든 것을 만들 수 있게 되면서 단일 입자로 '전체'를 만든다는 나의 독특한 방법을 확립시켰다. 최소한의 볼륨의 중심에 구멍을 뚫어 뒤쪽의 산과 앞쪽의 거리를 연결하려 했다. 구멍을 통하여 인간과 자연을 다시 연결한다는 방법은 제3기 이후 구마 건축의 기본 방법이 되었다. 일본의 전통적인 공간 표현을 환경의 시대에 어울리는, 관계를 중시한 건축 표현과 연결시키는 방법을 찾을 수 있었다.

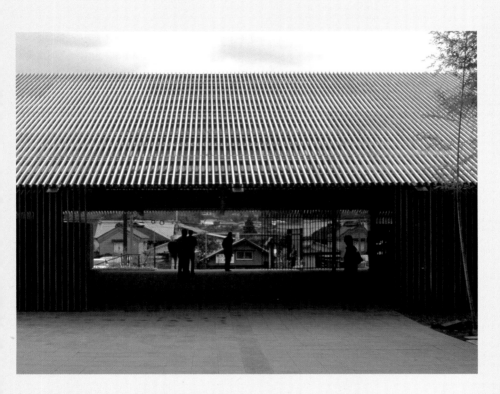

건물에 구멍을 뚫어 산과 거리를 연결하려 했다.

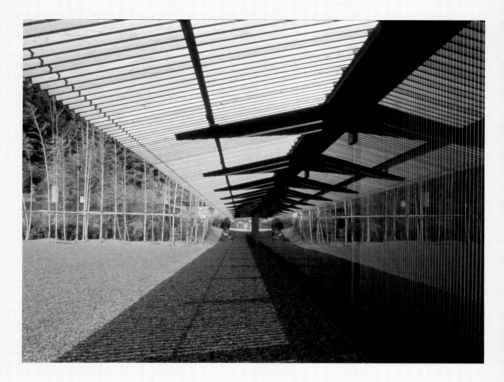

처마를 길고 낮게 늘여 건물과 대지를 연결하는 시도를 이후에도 되풀이했다.

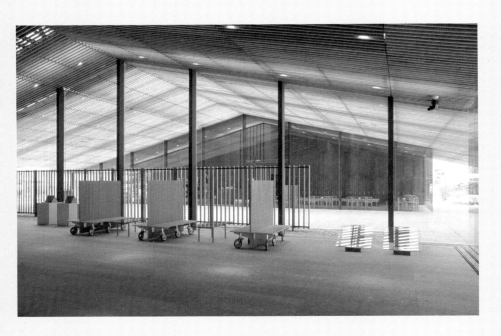

언뜻 새시처럼 보이는 검은 구리 소재는 사실 건물의 주요 구조에 사용된 재료다.
75×150㎜ 강재를 그대로 사용했다.

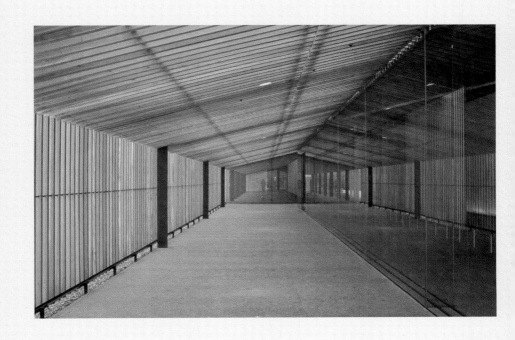

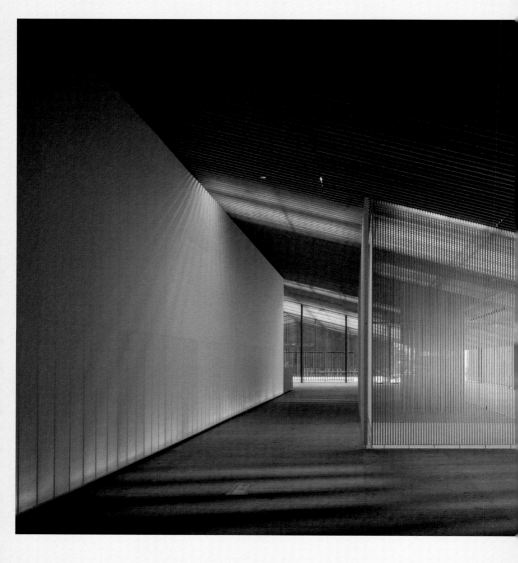

도치기현 나스군
나카가와마치
Nakagawa-machi,
Nasu-gun Tochigi,
Japan

2000.07

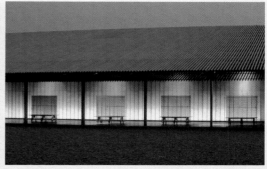

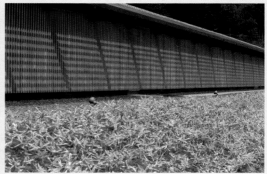

외부에서 내부로, 나무 루버를 사용하여 서서히 부드럽게 마감하는
방법으로 오버코트, 윗옷, 셔츠, 속옷의 중첩과 마찬가지로 단계적
으로 외부와 몸체를 중재했다. 삼나무 재료는 일단 와시로 감싸고 최
종적으로 양면붙임으로 마무리한 뒤 역시 와시로 감추었다.

12

돌미술관
石の美術館
Stone Museum

아시노석 채석장을 보유하고 있는 나스의 석재상 시라이(白井)석재로부터 다이쇼시대에 돌로 지어진 쌀 창고를 작은 미술관으로 개장하고 싶다는 의뢰를 받았다.

공사비는 제로. 자신의 채석장에서 생산되는 아시노석을 사용하고, 역시 시라이석재에 고용된 기술자들을 활용하여 재건축을 하고 싶다는 놀

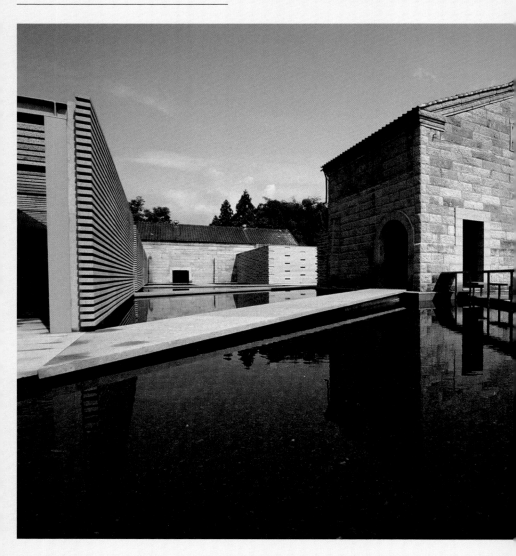

라운 요청이었다. 기술자들과 머리를 맞대고 의논하면서 돌을 막대 모양으로 잘라 만드는 '돌 루버', 작은 돌을 틈을 두고 쌓아 올리는 '투명한 석벽', '투명한 조적조'에 도전했다. 콘크리트에 얇은 돌을 붙이는 20세기의 경박한 공사 방식을 부정하고 직접 제작하는 새로운 돌 공법에 도전했다.

셀프 메이드 체험은 마치 콘크리트 위에 '화장'을 해놓은 것처럼 소재를 붙여대기만 하는 20세기의 경박함에 도전하는 첫걸음이었다. 제3기 이후, 학생들과 작은 파빌리온을 만드는 계기도 되었다.

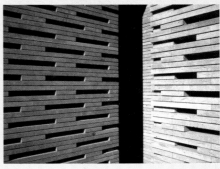

돌 유닛의 3분의 1을 없애는 방식으로
조적조의 투명화에 도전했다.
구멍을 뚫는 방법의 변화를 탐구하는 것으로
외벽의 표정 변화, 실내에서의 빛의 변화를 즐겼다.

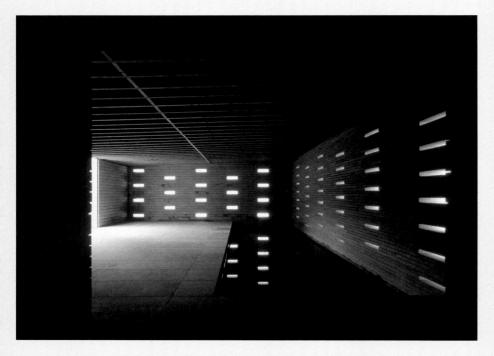

수많은 구멍을 낸 실내에는 공조기를 사용하지 않아도 바람이 통하는 개방 상태를 만들었다.
전시품이 돌이기 때문에 이런 모험이 가능했다.

도치기현 나스군
나스마치
Nasu-machi,
Nasu-gun Tochigi,
Japan

2000.07

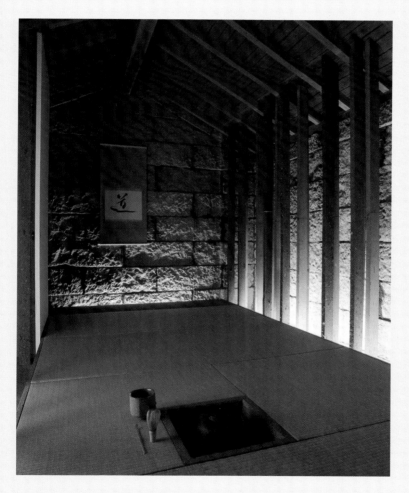

낡고 작은 돌 창고를 다실로 바꾸었다. 친구이면서 돌 전문 잡지를 만들고 있던 모기 신이치가
고온에서 아시노석을 구워 도자기 같은 빛깔과 감촉을 얻었다.

13 반오브젝트
反オブジェクト
Anti-Object

1998년부터 3년간 글을 써서 처음으로 내 작품에 관하여 해설한다는 '그림 연극 스타일'을 시도했다. 그때까지의 저서는 뒤죽박죽에 엉망진창이었지만 1994년에 아버지가 세상을 뜨면서 변화가 있었다. 이 시절부터 내 작품에 조금씩 자신감이 붙기 시작했고 말로 설명할 만한 작품이라고 여기게 된 것이다.

'무대'라는 이름을 얻고 '객석'으로부터 분리되어 있는, 그 한정된 공간을 디자인하는 행위가 무의미하고 지루하게 느껴졌다.(중략) 연극을 하는 공간은 연기자와 관객의 관계성에 의해 이루어진다고 생각하기 때문이다.(중략) 우선 무대와 객석이 반전되었다. 반전이 목표인 것은 아니다. 반전은 어디까지나 수단이며 과정이다.

강연회 때에도 기본적으로는 '그림 연극 스타일'을 채용했다. '그림 연극'은 프로젝트와 논리(logic)라는 두 바퀴로 달리는 창작 스타일의 다른 이름이다.

이 스타일을 시작한 이후부터 나는 작품을 만들면서 이 작품에서 무엇을 얻고 싶은 것인지, 무엇을 전하고 싶은 것인지를 자문자답하게 되었다. 이른바 '그림 연극'이라는 형식이 프로젝트에 피드백되어 프로젝트를 순화시키는 것이다.

프로젝트를 완성하면 사람들의 반응을 본다. 사람들의 반응은 논리를 보다 선명하게 보여준다. 때로는 사후에 다른 주제가 발견되는 경우도 있다. 실제 작품과 논리가 주고받는 캐치볼의 역동성을 이 책에서 발견하면서 《자연스러운 건축(自然な建築)》(2008), 《작은 건축(小さな建築)》(2013)으로 이어졌다. 《반오브젝트》라는 제목과 가장 관계가 깊은 것은 잇슈하루 아키라(一鷲明怜)를 위한 '극장의 반전'(1977)이라는 무대 디자인이다. 무대 위에 에어캡을 깔고 관객들을 올라오게 한 다음, 배우는 객석에서 춤을 추게 했다. '반전'이나 '반(反)'이라는 논리에 관심이 있었고, 그 논리는 과격한 디자인 쪽으로 내 등을 떠밀었다.

치쿠마쇼보/치쿠마학예문고(2009)
Chikuma Shobo/
Architectural Association(2007)/
Guangxi Normal University
Press(2010)

2000.07

데이코대학초등학교
《일본인은 어떻게 살아야 하는가》(공저)
《연결하는 건축》(대담)
아사쿠사 문화관광센터
이소라베가구카
제주 볼
PC Garden
Water/Cherry
JPEI워
상사이 베이징 스토어
《구마 겐고 2006-2012》
One Niseko
마쓰세현대미술센터
브장송예술문화센터
가든 테라스 미야자키
800년 후의 호조안
Stonescape
Naturescape
Incline to Forest
2013 《작은 건축》
《건축가, 말린다》
경주국제법황기념관
주케쓰도 긴자 가부키자
Alibaba Group 'Taobao City'
《Kengo Kuma Complete Works》
Shun*Shoku Lounge by Gurunavi
Forest for living
상사이 피스토어
낭장우청
료구치야코레키요 하가시아테점
바람 차마

서나힐스 재팬
Extend to Forest
다리우스 미오 음악원
카조아카데미 다이오오카 아틀리에
규슈예술관 본관
규슈예술관 별관2
완명산 스파리조트
2014 상하이 리낭
《나의 정수》
우시 광구
《KENGO KUMA 2000-2014》
네이버 카넷트 윙
발스테르메호텔
Camper Monte Napoleone
Cartujano Faubourg
Saint-Honoré
반 고흐 진사회
라카구
앙트레포트 맥도널드
상사이 상하이
대성
레드불 뮤직 아카데미 도쿄 2014
베이징 티 하우스
Tsumiki
가야노야
Sensing spaces
도쿄대학 정보학환 다이와
유비쿼터스 학술연구관
하야마노모리
가든 테라스 나가사키 로열 테라스 룸
2015 오구보 동물병원
도쿄다 시민교류프라자
《광장》(공저)

우메다병원
도시마 쿠부제터준 미나이케부쿠로
도 2반가 A지구 시가지 재개발사업
Owan
《KENGO KUMA(MONOGRAPH.IT)》
케이오 나가오선구자역
Birch Moss Chapel
무시즈카
도아마키타리
발스테르메호텔 스위트룸
《건축가, 말린다》(로그인)
Yure
《오노에토피아(건축)》
Sogokagu Design Lab
홍카우SOHO
중국미술학원 민예박물관
고마쓰마테리얼 패브릭 연구소 파빌
Nacrée
이야마 시민문화교류관 나쥬라
Pigment
《일본인은 어떻게 살아야 하는가》(로그인)
Iroñl & Paper Cocoon
Hikari

PART ── [제3기] Ⅲ

목조건축으로 대규모 장소와 연결되다

—

2000년대로 들어서서 대학에 연구실을 가지게 되었다. 내 쪽에서 일 방적으로 강연을 하는 방식이 편치 않았던 나는 학생들과 함께 건축에 사용된 적이 없는 새로운 재료를 발견하여 파빌리온이라는 매우 작은 건축을 디자인했다. 실제로 우리 손으로 직접 건축물을 세우는 것이다. 이 새로운 실험장은 나의 건축의 폭을 넓혀주었고 발상의 자유도 주었다. 그리고 제2기에서 제3기로 넘어가는 계기가 되었다.

2000년대에는 내 주변에 또 한 가지 새로운 물결이 일기 시작했다. 대학에서 바빠졌을 뿐 아니라 일 자체도 급증했다. 일의 규모가 갑자기 커지기도 했다. 파빌리온이라는 작은 건축을 만들면서 규모가 큰 일도 다양하게 실행하는 분열적인 상황이 탄생한 것이다.

2000년대에 왜 갑자기 규모가 큰 일들을 의뢰받게 되었을까? 의뢰는

전 세계에서 들어왔는데 그 계기가 되는 두 개의 작품이 있다. 그중 하나는 2000년에 완성한 '히로시게미술관'이고, 다른 하나는 2002년에 중국 만리장성 옆에 완성한 '대나무집(Great Bamboo Wall)'이다.

도치기현 바토마치(지금은 나카가와마치 바토)는 말들이 묵었던 역참 마을이었지만 과소화가 진행되어 생기를 잃어갔다. 그 근방에서 태어난 사업가 아오키 도사쿠(青木藤作) 씨가 수집한 에도시대의 우키요에시(浮世絵師)• 우타가와 히로시게(歌川広重)의 작품 800여 점을 포함한 컬렉션을 아오키 가문에서 마을에 기증하면서, 우타가와 히로시게의 미술관을 건립하자는 말이 나왔다. 미술관을 건립하여 마을을 부흥시키는 계기로 삼자는 것이다.

우리는 목제 루버를 활용한 디자인을 제안했다. 나무를 처음 만난 것은 고치현 유스하라쵸이지만 구마 겐고의 트레이드마크가 된 목제 루버를 전면적으로 활용한 것은 히로시게미술관이 최초였다. 우타가와 히로시게의 결작 〈대교에 내리는 소나기(大はしあたけの夕立)〉가 루버의 힌트가 되었다.

히로시게는 컬럼비아대학에 유학하던 시절인 뉴욕에서 만났다. 그가 뜻밖으로 유럽과 미국의 모더니즘(건축뿐 아니라 예술도 포함하여)에 큰 영향을 끼쳤다는 사실을 뉴욕 커피숍에서 대화를 나누다 알게 되었다. 인

• 우키요에를 그리는 화가. 우키요에는 무로마치시대부터 에도시대 말기에 서민 생활을 기조로 제작된 회화의 한 양식인데, 사회풍속이나 인간 묘사 등을 주제로 한 목판화다.

상파가 우키요에에 영향을 받아 새로운 회화 표현에 도달했다는 이야기는 유명한데, 특히 히로시게와 고흐의 관계는 매우 깊다. 고흐는 자신이 존경하는 세 명의 멘토로 렘브란트, 세잔과 나란히 히로시게를 들었다. 고흐가 〈대교에 내리는 소나기〉에 영향을 받아 완성한 〈비(The Rain)〉는 히로시게에 대한 경외심을 여실히 보여주었고, 유화로 그린 빗줄기를 묘사한 소박한 느낌의 선들은 저절로 미소를 자아내게 만들었다.

모더니즘 건축에서는 프랭크 로이드 라이트와 히로시게의 관계가 특별했다. 라이트는 우키요에 수집가로 유명한데, 특히 히로시게에게 흥미를 가지고 "히로시게와 오카쿠라 덴신이라는 두 명의 일본인을 만나지 않았다면 나의 건축은 탄생할 수 없었다."라고 잘라 말하기까지 했다. 투명한 층들을 겹치는 방식으로 공간의 내부를 표현하는 〈대교에 내리는 소나기〉의 표현 방식은 격자 스크린을 자주 활용한 라이트 건축의 기본 모티브가 되었다.

오카쿠라 덴신의 《차 이야기》와 히로시게의 우키요에를 만난 이후의 라이트는 안팎을 차단하는 두꺼운 벽 대신 내부와 외부의 경계를 없앴고, 물질 덩어리인 무거운 볼륨 대신 투명하고 경쾌한 공간을 구성하기 위해 노력했다.

라이트가 지향한 그 새로운 방향성은 당시 유럽의 전위(前衛)에 큰 영향을 끼쳤다. 미스 반데어로에를 비롯한 모더니즘 건축의 기수들이 모두 투명성과 공간(void)을 지향하기 시작한 것이다. 그렇다면 20세기 건축

은 모두 라이트와 일본의 만남에서부터 시작되었다고 말할 수 있다.

그렇게 뉴욕에서 만난 히로시게의 미술관을 디자인하는 기회가 나에게 찾아왔다. 바토 주민들은 "히로시게의 상징인 미술관에는 에도시대를 연상시키는 하얀 벽과 기와가 잘 어울릴 것 같습니다."라고 말했지만, 나는 히로시게가 가지고 있는 현대성을 어떻게 표현할 것인가 하는 데에 모든 정신이 향해 있었다. 〈대교에 내리는 소나기〉의 빗줄기 같은 가느다란 목제 루버로 히로시게와 현대를 연결하고 싶었다.

'히로시게미술관'은 외벽뿐 아니라 지붕까지 모든 것을 같은 간격의 나무 루버로 덮는 방식으로 '나무'라는 특별한 재료를 전면에 내세웠다. 사실, 지붕까지 나무로 덮는 것은 매우 힘든 모험이었다. 건축기준법에 의하면 벽을 불연재로 만들 필요는 없었지만 지붕만은 불연재여야 한다. 당시 유럽에서는 목재 불연화 기술 개발이 진행되고 있었지만 일본은 뒤처져 있었다.

정보를 끌어모아 간신히 불연목재 연구자인 우쓰노미야(宇都宮)대학의 안도 미노루(安藤實) 교수를 찾아가 만나보았지만 건축물에서의 실적은 전혀 없다고 했다. 어쨌든 안도 교수가 불연화한 삼나무 시험체를 건축 센터로 가지고 가 아슬아슬한 타이밍에 허가를 받을 수 있었다. 연소실험을 통과하지 못하면 공기에 큰 영향이 발생하여 오픈 날짜를 맞출 수 없었기 때문에 만약 월급을 받는 설계자라면 이 위험을 감당하지 못했을 것이다.

문자 그대로 불속으로 뛰어든 보람이 있어서 같은 치수, 같은 간격의 삼나무 루버로 완전히 뒤덮인 '히로시게미술관'은 해외 잡지에서도 크게 다루어주었다. 도치기현 산속의 바토에 CNN의 취재팀이 찾아와 산 위에 세워진 나무 건축물의 영상이 전 세계에 방영되었다. 준공 후 2년이 지난 2002년 가을에는 핀란드 정부로부터 '국제목재건축상'도 수상할 수 있었다.

　　그렇게 사람들의 눈길을 끈 데에는 나무라는 소재에 대하여 세계적으로 관심이 높다는 배경이 있었다. 제2기에서 제3기로 이행되는 2000년 전후부터 이산화탄소 농도가 상승하면서 지구온난화에 대한 위기감이 전 세계적으로 높아졌다. 그런데 나무가 광합성으로 이산화탄소를 흡수하기 때문에 나무를 재료로 사용하는 방식이 갑자기 관심을 끌었다. 게다가 방치된 삼림은 이산화탄소의 흡수가 떨어지거나 보수력(保水力: 수분을 보존하는 힘)이 낮아져 홍수의 원인이 된다는 지적도 있어 나무를 이용한 건축이 갑자기 전 세계적으로 주목을 받기 시작했다.

　　그런 시기에 벽은 물론 지붕까지 나무로 뒤덮은, 더구나 그 지역의 목재(삼나무)를 사용하여 건축한 '히로시게미술관'이 전 세계적으로 주목을 받은 것이다.

중국에서 자각한 노이즈

내 이름이 세계적으로 알려지게 된 또 하나의 계기는 중국 만리장성 옆에 세워진 'Great Bamboo Wall'이다. 만리장성(Great Wall)에서 따온 작품 이름이지만 중국에서는 그 후 '대나무집'으로 불리고 있다. 중국에서의 나의 첫 작품이면서 제1호 해외 작품이기도 했다. 그리고 고생도 많이 했다.

1999년, 중국의 지인이자 당시 베이징대학교 교수로 있던 장융허(張永和)로부터 전화가 걸려왔다. 친구인 지역 개발업자를 위해 만리장성 바로 옆에 작은 프로젝트를 디자인해 주면 좋겠다는 용건이었다. 개발업자는 이제 막 걸음을 내디딘 젊은 부부였다. 경험도 없고 돈도 없지만 아시아다운 건축물을 만들고 싶어 한다는 그들의 말에 흥미를 느꼈다. 그러나 "설계 비용은 1만 달러(약 1,400만 원)밖에 지불할 수 없어. 교통비도 모두 포함된 금액이야."라는 말을 듣고는 정말 깜짝 놀랐다. 직원들을 데리고 현지를 방문하면 단 한 번의 교통비로 바닥이 드러나는 금액이었기 때문이다.

그는 미안한 목소리로 "비용이 너무 적다는 건 잘 알고 있어. 굳이 중국으로 와줄 필요는 없어. 스케치 한 장만 보내주면 돼. 그대로 만들 테

니까."라고 덧붙였다. 이런 주문은 자주 받는다. 하지만 나는 기본적으로 스케치만 보내는 일은 하지 않는다. 현지로 가서 내 발로 직접 부지를 밟아보지 않으면 어떤 건축물을 세워야 좋을지 이미지가 떠오르지 않는다. 세밀한 부분까지 생각하고 상세한 도면을 그려내지 않으면 그 건물에 내 마음이 담기지 않는다. 스케치만을 건네서는 절대로 내 건축물이 되지 않는다.

결국 '대나무집'은 인도네시아에서 국비 유학을 온 부디라는 학생이 공사가 끝날 때까지 2년 동안 중국에 상주하면서 점검하는 형식으로 진행하게 되었다. 그 시절 중국의 공무소는 외국인 건축가와 일을 해본 경험이 없어서 부디는 현장과 끊임없이 싸우면서 전체를 대나무로 뒤덮은, 작은 아시아를 완성시켰다.

회사 경영의 발목을 잡는 엄청난 적자를 본 프로젝트였지만 그렇게 고생을 해서 만든 건축물을 중국에서 받아들여 줄지 그것 역시 자신이 없었다. 당시의 중국은 눈에 띄면 좋다는 식의 기묘한 형태의 초고층 건물이 붐을 일으켜 화려하고 요란한 모뉴먼트 같은 것만 만들어냈다. 그런 나라가 과연 나의 이 수수한 대나무 건축물을 기꺼이 받아들여 줄지 불안했다.

하지만 막상 뚜껑을 열자 뜻밖일 정도로 평판이 좋았다. "구마 씨는 중국 문화의 본질을 잘 이해하고 있군요."라는 칭찬까지 받았다. 젊은 사람일수록 '대나무집'의 팬이 많았다. 젊은 건축가들이 베이징의 옛 골목

'후퉁(胡同)'을 중심으로 하여 '라오베이징투어' 관광 상품을 운영하고 있다는 사실도 알았다.

나아가 영화감독 장이머우(張芸謀)로부터 이 '대나무집'에서 베이징 올림픽(2008)의 홍보 영상을 촬영하고 싶다는 주문을 받았다. 장이머우는 흙과 밀착된 중국 농민들의 생활, 그 고통과 의연함을 신화적이라고 할 수 있는 영상으로 멋지게 그려낸 영화《붉은 수수밭(紅高粱)》으로 잘 알려진 감독으로, 그 자신도 중국의 농촌 출신이었다. 베이징올림픽 개 폐회식의 총감독을 맡은 그는 '대나무집'이야말로 자신이 그리고 싶은 중국의 이미지에 딱 어울린다고 말했고, '대나무집'을 활용한 올림픽 홍보 영상은 CCTV를 통하여 매일 중국 전 지역에서 방영되었다. 설치미술가 차이구어치앙(蔡國強)의 불꽃쇼로 화제가 된 베이징올림픽 개회식(내 생일인 8월 8일에 실시되었다.)에서도 '대나무집' 영상이 크게 사용되었다.

'대나무집'과 베이징올림픽이 계기가 되어 나는 중국 각지로부터 다양한 의뢰를 받게 되었다. 그래서 베이징과 상하이에 사무실을 열고 코로나가 발생하기 전까지 한 달에 한 번은 반드시 중국으로 출장을 가서 북쪽에서 남쪽까지 각지를 돌았다. 그사이 일본과 중국의 관계가 계속 양호했던 것은 아니다. 특히 고이즈미 정권이었던 2005년은 중국 각지에서 대규모 반일 폭동이 발생했고, 베이징과 상하이의 구마사무실 직원들은 몇 번이나 신변의 위험을 느꼈다고 한다. 그래도 중국 출장을 멈추지는 않았지만 길을 걷거나 택시를 탈 때에는 직원들과 절대로 일본어로

대화를 나누지 않았다. 일본인이라는 사실을 알면 돌멩이 세례를 받을 위험도 있었기 때문이다.

그래도 내가 중국을 계속 드나든 것은 기본적으로 중국과 궁합이 잘 맞았기 때문이라는 생각이 든다. 나 자신의 개인적인 사정을 말하자면 우선 태어난 장소가 요코하마이고 어린 시절부터 주말은 차이나타운에서 놀았다. 당시의 요코하마 차이나타운에는 주변과 전혀 다른 분위기가 감돌고 있었다. 지금과는 달리 관광객의 수도 적었고 음식도, 물건 값도 놀라울 정도로 쌌다. 또 음식 맛도 일본에서 먹는 이른바 '중화요리'와는 전혀 달랐다. 우리 가족은 독특한 맛과 분위기를 갖추고 있는 음식점(특히 가격이 싼 음식점) 탐방을 좋아했다. 그 덕분에 음식점을 운영하는 중국인들과도 친구가 되었고 사오싱주(紹興酒)를 담는 커다란 항아리를 가지고 와서 집의 우산꽂이로 사용하거나 꽃꽂이 도구로 사용했다. 이처럼 어린 시절부터 내 옆에는 살아 있는 중국이 존재했다.

그런 과거가 있었기 때문에 중국에서 일을 할 때의 비결이 자연스럽게 몸에 갖추어져 있었다. 지금도 잊히지 않는 것은 '대나무집' 현장에서 발생한 어떤 '사건'이다.

그날, 현장에 상주하고 있는 부디에게서 도쿄 사무실로 다급한 전화가 걸려왔다.

"큰일 났습니다. 대나무 루버를 벽에 붙이기 시작했는데 굵기가 각양각색이고 모두 구부러져 있어요. 지적을 했는데도 말을 듣지 않습니다."

부디는 거의 고함을 지르고 있었다. 그 심상치 않은 거친 말투에 깜짝 놀란 나는 즉시 베이징으로 날아갔다. 현장에 도착해 보니 대나무의 상태가 정말 심각했다. 도면에는 지름 6㎝의 대나무를 12㎝ 간격으로(결과적으로, 간격 역시 6㎝가 된다.) 부착하라고 명확하게 지시되어 있었지만 도면과는 전혀 다른, 규격을 완전히 무시한 상태에서 일이 진행되고 있었기 때문이다.

일본의 건설 회사였다면 이런 대나무들이 현장에 도착한 순간, 즉시 돌려보냈을 것이다. 당연히 전체를 교체해야 한다. 하지만 건물 주변을 돌면서 대나무 상태를 확인하는 동안에 마음이 바뀌었다.

"이거 뜻밖으로 괜찮은데."

여기는 중국이다. 그것도 만리장성 아래의 거친 지역이다. 이런 장소에 일본식으로 빈틈없는 작품을 만든다면 오히려 이상해 보일 수도 있다는 생각이 들었다. 일본식 정밀도를 강요한다면 답답하고 부자연스러운 작품이 되어버릴 수 있다.

"부디, 이것도 괜찮은 것 같다. 이대로 가자!"

부디는 여우에게 홀린 표정을 짓고 "정말이십니까?"라고 되물었지만 나는 야생 대나무가 완전히 마음에 들어 기분이 들떠 있었다.

일본의 건축, 그리고 건축시공은 정밀도가 높기로 세계적으로 높은 평가를 받고 있다. 디자인에서도 선배 건축가 안도 다다오는 콘크리트 타설 기술을 연구하여 유리처럼 매끄러운 표면과 면도칼처럼 날카로운 가

장자리를 자랑하는 콘크리트로 세계를 놀라게 했다. 어떤 나라의 어떤 거리에서도, 어떤 산속에서도 안도 다다오는 그 정밀도를 실현시키기 위해 현장과 싸우고, 때로는 현장의 기술자를 폭행하기도 한다는 도시 전설까지 탄생했을 정도다.

그 방식은 일본에서는 통할지 모른다. 그러나 모든 나라의 기술자들에게 일본식 정밀도를 강요한다는 데에 나는 위화감을 느꼈다. 각 장소에는 그에 어울리는 방식이 있고 각각 자신 있는 재료를 사용하여 자신의 방법, 자신의 정밀도로 작품을 만들어왔다. 거기에 해외의 유명 건축가가 찾아와 이런 재료를 사용해서 이런 정밀도로 작품을 만들라고 한다면 어떤 기분이 들까.

건축은 기본적으로 그 장소에 존재하는 사람들과 함께 만들어야 한다. 함께 만들어야 비로소 건축이 그 장소에 어울리는 작품으로 탄생한다. 그 대지에서 자연스럽게 탄생한 작품이 되는 것이다. 나는 '대나무집' 프로젝트에서 이 중요한 사실을 깨달을 수 있었다. 일본이라는 장소를 뛰어넘고, 일본인이라는 나 자신을 뛰어넘을 수 있었다. 한 꺼풀 벗겨진 그런 나를 중국인들은 '펑요우(朋友: 친구)'로 받아들여 주었다.

'대나무집'을 계기로 중국의 다양한 장소, 다양한 사람들로부터 의뢰가 들어왔다. 항저우(杭州)에 있는 국립예술대학에서도 박물관 설계 의뢰를 해왔다. 나는 이때 중국의 민가에 사용되고 있던 기와를 재료로 선택했다. 중국의 지방을 여행하다 보면 늘 기와의 아름다움에 빠져든다.

일본의 기와도, 중국의 기와도 과거에는 흙으로 구운 소박한 느낌이었지만 에도시대의 일본은 산가와라(棧瓦)라고 해서 한 장에 요철이 모두 포함된 합리적인 기와를 발명한 탓에, 밋밋한 표정을 만들어버렸다. 메이지시대부터 일본의 산가와라는 공장에서 대량생산을 하게 되면서 표정, 색채, 사이즈가 모두 균일해졌다. 지금도 밭 안에 가마를 만들어놓고 생산하는 중국의 기와와는 전혀 다른 차가운 공업 제품이 된 것이다.

중국미술학원에서는 현지의 철거된 민가의 기와를 재활용해서 지붕, 벽, 바닥을 만들었다. 원래 소박한 기와이지만 폐기된 것을 그러모았기 때문에 그야말로 각양각색이었다. 일본식의 높은 정밀도와는 완전히 대치되는 '차이'야말로 내가 원하는 것이었다. '차이'에 의해 항저우의 대지에서 탄생한 듯한 건축, 밭에서 자연스럽게 자란 채소 같은 건축물을 만들 수 있었다. 그렇게 해서 일본의 정밀도를 비판하고 나를 억누르는 잘난 척하기 좋아하는 선배 건축가들을 비판했다.

이 방식을 발견하면서 중국에 많은 친구들이 생겼다. 알리바바의 창업자인 마윈(馬雲)과도 친구가 되었고, 중국이라는 나라 자체가 내 친구가 되었다.

'대나무집'이 계기가 되어 중국 이외의 지역에서도 중국이라는 네트워크를 통하여 다양한 일을 의뢰받았다. 캐나다, 오스트레일리아, 말레이시아, 싱가포르에서 의뢰를 받은 일도 그 지역의 경제를 화교들이 리드하고 있다는 사실과 관계가 깊다. '대나무집' 이후 전 세계에 뻗어 있는 중국

네트워크에 의해 내가 일하는 장소와 스케일이 갑자기 커진 것이다.

—

—

냉전 건축에서 미중 대립 건축으로

—

이 현상을 약간 지정학적인 프레임으로 포착하면, 21세기로 들어서면서 전 세계의 건축이 중국을 엔진으로 삼아 움직이고 있는 모습이 보인다.

건축디자인은 자유롭고 독립된 세계인 것처럼 보이면서 사실은 세계정세와도 밀접하게 연결되어 있다. 뉴욕 MoMA의 큐레이터 배리 버그돌은 나의 도쿄대학 최종 강의 대담에서 전후의 미묘한 미일 관계가 일본의 전후 모더니즘 건축을 밀어붙였다는 의견을 냈다.

그의 주장에 의하면 전후 미국과 소련의 냉전 구조 속에서 미국은 제2차 세계대전에서 싸운 일본과 한시라도 빨리 화해하고 소련을 상대해야 했다. 그 화해의 도구로 이용된 것이 일본의 모더니즘 건축이다. 미국의 정치와 경제의 중심에 있던 록펠러(John Davison Rockefeller)는 자신이 설립한 MoMA라는 문화적인 선전 장치를 이용하여 일본 전통 건축의 토대가 모더니즘 건축과 통하는 엔지니어링의 미학이었다는 일대 캠페인을 펼쳤다. 데이코쿠(帝国)호텔 프로젝트로 일본을 방문하여 전후 일본에서 활약한 건축가 안토닌 레이먼드는 미국의 공문서관 자료가 공개

되면서 밝혀졌듯 육군 첩보부에 소속되어 미군의 소이탄을 사용한 공습 계획 입안에 관여했다. 그의 지명을 받은 제자 요시무라 쥰조(吉村順三)는 MoMA 안마당에 쇼인즈쿠리(書院造り)*의 목조건축물 '쇼후소(松風莊, 1954)'를 디자인하여 전시함으로써 미일 화해 캠페인에 최대한 활용했다.

그 결과, '엔지니어링에 의해 이루어진 친구'라는 신화를 공유한 양국은 하나가 되어 소련과 상대했다. 비극적인 형태로 결별한 양국이 건축이라는 구체적이고 이해하기 쉬운 미디어를 통하여 화해하고, 한편이 된 것이다. 이 건축 엔지니어링에 초점을 맞춘 일본 건축의 예찬에 의해 전후 일본의 모더니즘 건축은 전 세계 모더니즘 건축 안에서 특별한 지위를 얻었다. 현수구조(懸垂構造)**라는 특별한 엔지니어링을 구사하여 만들어진 단게 겐조의 '국립요요기경기장' 또한 미국과 일본의 화해의 상징이며, 그런 의미에서 전후 냉전 체제의 상징이라고 불러야 할 건축이었다. 단게 겐조는 고도 경제성장을 상징화(symbolize)했을 뿐 아니라 엔지니어링을 매개로 삼은 미국과 일본의 전후 동맹 관계를 건축으로 멋지게 번역한 것이다.

그렇다면 소련이 붕괴된 이후 포스트 냉전 시대의 세계정세는 어떤 형태로 건축디자인에 그림자를 드리웠을까. 세계는 소련의 소멸, 중국의 약진에 의한 미국과 중국의 긴장 구조를 바탕으로 움직이기 시작했다.

•• 구조물을 케이블로 매달아 공간을 구성하는 구조.

그 역학 안에서 미국과 중국은 일본을 어떻게 아군으로 만들 것인지 뜨거운 경쟁을 펼치기 시작했다. 중국도 자국 내의 합의를 얻기 위해 반일 캠페인을 벗어나 친일로 전환해야 할 필요가 발생했다.

그 새로운 국제 구조를 놓고 보면 나의 '대나무집'의 위치가 명확해진다. 아시아라는 장소가 냉전 이후의 건축계에 있어서 중요한 주제라는 사실을 가장 먼저 깨달은 건축가는 렘 콜하스(Rem Koolhaas)다. 그는 21세기 건축디자인이 1980년대의 버블경제에 폭주하고 있던 일본과 함께 달리는 방식으로 아시아를 엔진으로 삼아 움직이고 있다는 사실을 직감했다. 그리고 아시아를 중요한 활동 거점으로 자리매김하고, 중국의 국영 방송국 CCTV 본사의 설계를 수주했다. 그러나 시진핑(習近平)이 CCTV를 '기괴한' 건축이라고 비판하면서 그의 아시아 사랑은 일종의 짝사랑으로 끝났다.

반대로 '대나무집'은 냉전 이후 새로운 시대의 일본과 중국의 우호적인 상징으로 기능했다. 엔지니어링을 기반으로 연결되었던 미국과 일본의 화해와는 대조적으로 토착적인 재료를 유대감으로 하는 중국과 일본의 화해가 무의식중에 작용했던 것이다. 이는 왜 '대나무집' 이후 전 세계의 다양한 장소로부터 내게 러브콜이 들어왔는지를 배리 버그돌이 지정학적으로 해석해 준 내용이기도 하다.

'히로시게미술관'과 '대나무집'을 계기로 2000년 이후 나의 작업량은 급증했다. 대학이라는 장소를 중심으로 학생과 함께 실험적 파빌리온을

만들기 시작한 한편, 전 세계로부터 들어오는 일을 의뢰받게 되었다. 그 두 바퀴의 배후에는 두 바퀴로 달리는 나 자신을 바라보고 반성하고 분석해서 텍스트로 정리하는, 또 한 명의 내가 있었다. 2000년 이후의 구마 겐고는 그 세 바퀴로 지탱이 되어 달리기 시작했다. 세 바퀴로 달리는 것은 한 바퀴와 비교하면 정신적으로도 훨씬 편했다.

일반적으로 건축가는 작은 건축을 디자인하는 것에서부터 경력을 시작한다. 그 작은 건축을 통해서 평가를 받고 조금씩 큰 건축을 맡을 수 있는 기회가 찾아온다. 그렇게 해서 프로젝트가 커지고 자신의 사무실도 커지는 것이 기존 건축가들의 놀이판이었다. 그리고 사무실이 커지면 작은 일을 할 여유는 사라진다. 커진 사무실을 유지하기 위해 큰 일을 따내려고 뛰어다니기 때문이다. 전위적 건축가들도 그런 식으로 서서히 '사회인'이 되어간다.

나는 그런 놀이판에 끼어들고 싶지 않았다. 그런 식으로 '사회인'이 되고 싶지 않았다. 작은 건축이든 큰 건축이든 동시에 생각하고 동시에 반성해야 한다. 그렇게 해야 도전하는 마음을 잃지 않을 수 있다. 대학에서 가르치기 시작하면서 세계적으로 필드가 확대되는 과정에서 나는 삼륜차라는 스타일을 손에 넣었다. 그 스타일로 미국과 중국의 대립을 기축으로 삼는, 새로운 세계 구조 속을 달리기 시작했다.

건축가와 고양이의 관계

와세다대학 캠퍼스 안에 '무라카미 하루키 라이브러리'를 함께 만든 친구 무라카미 하루키는 중국과의 관계로 말하면 나와 정반대다. 그와 는 뜻이 잘 맞고 여러 가지 공통점이 있다고 느낀다. 우선 우리 둘은 기 본적으로 도쿄 아오야마라는 장소를 본거지로 삼고 있는 예술가다. 그는 교토 출신이지만 도쿄의 아오야마라는 장소를 만나면서 현재의 무라카 미 하루키가 되었다. 아오야마는 야쿠르트 스왈로즈(Yakult Swallows)• 본 거지인 진구(神宮) 구장이 있는 장소이며, 요미우리 자이언트(読売ジャイア ンツ)의 본거지인 도쿄와는 다른, 또 하나의 도쿄다. 멋진 사무실들이 뽐 을 내는 마루노우치(丸の内)나 오테마치(大手町)로 대표되는 도쿄도 아니 고 세타가야(世田谷)의 고급 주택가와도 다른, 어딘가 모르게 애매하고 나 약한 도쿄다.

아오야마 한가운데에는 진구가이엔(神宮外苑)이라는 깊은 숲이 있다. 대도시 한가운데에 갑자기 울창한 녹색 지대가 자리를 차지하고 있는 것 이다. 무라카미 하루키가 그리는 '가이엔마에역(外苑前駅)'은 정체를 알 수

154

• 일본 센트럴리그에 소속된 프로야구 팀.

없는 깊은 지하 생활로 이어지는 터널 입구인데, 나의 도쿄 아틀리에는 이 가이엔마에역 바로 옆에 있다. 그 덕분에 나 역시 이 역의 신비함을 가까이에서 느끼면서 일상을 보내고 있다. 무라카미 하루키는 그런 아오야마에서 재즈 카페를 열고 그곳 테이블에서 소설을 쓰기 시작했다.

그리고 지금도 그는 아오야마에 살고 있다. 나 역시 아오야마라는 장소가 마음에 들어 그곳에 사무실을 열었고 지금도 사무실은 아오야마에 있다. 단, 야구팀의 기호에 있어서는 여전히 스왈로즈의 열렬한 팬인 하루키에 비하여 나는 내가 태어난 요코하마의 다이요 웨일즈(大洋ホエールズ)를 응원한다.

그와 나의 커다란 차이는 중국에 대한 자세다. 그는 육군 제16사단 소속이었던 아버지의 중국 체험이 트라우마가 되어 중국을 거북하게 생각한다. 지금도 그는 중화요리에 손을 대지 않는다. 초기의 단편소설 《중국행 슬로보트(中国行きのスロウ·ボート)》에서 그는 중국에 대한 죄의식을 묘사했고, 《고양이를 버리다(猫を棄てる)》의 중심 내용은 '아버지가 중일전쟁 중에 중국에서 어떤 일을 했는가'이다. 반면, 어린 시절부터 차이나타운을 돌아다녔던 나는 '대나무집'을 건축하면서 중국의 친구가 되었다.

하루키와 나의 또 한 가지 공통 주제가 고양이다. 그와 나는 고양이를 매우 좋아하며 둘 다 어린 시절에 고양이를 키웠다. 그리고 신기하게도 둘 다 고양이를 버린 경험이 있다. 《고양이를 버리다》 안에서 그려지듯 하루키는 아버지와 자전거를 타고 고로엔(香櫨園)으로 가서 해안가에

고양이를 버렸다. 그러나 두 사람이 집으로 돌아오자 고양이가 기다리고 있다가 반갑게 맞이했다고 한다. 고양이가 한발 앞서 집으로 돌아와 있었던 것이다.

한편 내 경우는 고양이가 집안 여기저기에 오줌을 싸고 돌아다니자 고양이를 싫어하는 아버지가 골판지 상자에 고양이를 담아 자동차에 싣고 나가서 버렸다. 우리 고양이는 하루키의 고양이와 달리 집으로 돌아올 수 없었다. 나는 그날 고양이에게 이별을 고해야 했다. 어머니는 줄곧 이 일을 내게 숨기면서 "미미(고양이 이름)는 어디로 갔을까?" 하고 시치미를 뗐다. 많은 세월이 지나 어머니로부터 진상을 듣게 되었지만 아버지는 이미 세상을 뜬 이후였다.

고양이가 버려진 지 얼마 지나지 않은 1964년, 제1회 도쿄올림픽이 찾아왔다. 아버지는 나를 단게 겐조가 설계한 국립요요기경기장으로 데려갔다. 나는 단게 겐조의 아름다운 건축에 완전히 압도당했다. 특히 하늘을 뚫을 듯한 기념비적인 설계에 압도당하여 단게 겐조를 동경했고, 건축가가 되기로 결심했다. 단게 겐조는 고도성장기의 일본, 상승 곡선만을 그리며 하늘을 뚫을 듯 달리고 있던 일본을 콘크리트와 철을 사용해서 멋지게 상징화했다.

그날 이전까지 나는 수의사를 꿈꾸고 있었다. 고양이를 좋아한 데다 피아노 선생님의 남편이 수의사여서 고양이나 개와 함께 생활하는 모습이 부러웠기 때문이다.

156

그러나 우리 집 고양이는 버려진 채 다시 집으로 돌아오지 못했다. 나는 그 대신 요요기경기장을 만나 고양이에게 이별을 고하고 고양이로부터 자립했다. 반대로 무라카미 하루키의 고양이는 집으로 돌아왔고, 그는 그 후에도 고양이와 함께 살았다. 하루키가 아오야마에 연 재즈 카페의 이름은 당시 그가 기르고 있던 고양이에게서 따온 '피터캣(ビーターキャット)'이었다.

그렇다면 하루키에게, 그리고 내게 고양이는 어떤 존재였을까. 그가 단순히 고양이를 좋아하는 차원을 넘어 그의 문학에서 얼마나 큰 역할을 차지했는가에 관해서는 많은 연구가 이루어지고 있지만, 건축가와 고양이의 관계에 관한 연구는 눈에 띄는 것이 없다.

하루키의 《고양이를 버리다》를 읽고 고양이 문제를 생각하고 있을 때, 도쿄국립근대미술관에서 2020년에 개인전을 열고 싶다는 의뢰가 들어왔는데, 그 전람회 안에서 '도쿄계획 2020'을 디자인해 달라는 이야기가 나왔다. '도쿄계획 2020'이라는 말을 듣고 건축을 조금이라도 아는 사람이라면 누구나 단게 겐조의 '도쿄계획 1960'을 떠올릴 것이다.

단게 겐조는 황궁(천황의 거처)에서 하루미(晴海) 거리 방향으로 뻗어 있는 축선(軸線)을 도쿄만(東京湾)으로 늘려 거대한 해상도시를 만들겠다는 터무니없는 제안을 하면서, 경제가 상승 곡선만 그리던 시대의 일본인의 자신만만한 기분을 멋지게 형태화했다. 그 후에도 이 1961년의 제안은 도시계획 역사에서 자주 인용되어 왔다. 단게 겐조 건축의 대표작은

1964년의 올림픽을 위한 '국립요요기경기장'이었고 도시계획의 대표작은 이 '도쿄계획 1960'이었다. 양쪽 모두 고도성장기의 분위기를 놀라운 통찰력과 조형 능력을 바탕으로 하여 디자인으로 번역한 것이다.

2020년 도쿄올림픽을 위한 국립경기장 설계를 맡고 있는 내게 '도쿄계획 2020'을 설계하라는 것은 큐레이터 입장에서 보면 흥미진진한 기획이었을 테지만 내 입장에서는 상당히 부담이 되는 주제였다. 무엇보다 '도쿄계획'이라는 이름에서 도쿄라는 도시를 '계획'을 통하여 강제로 굴복시킨다는, 오만하고 권위주의적인 냄새가 강하게 풍겼을 뿐 아니라 시대착오적인 느낌도 강하게 들었다. 고령화가 계속 진행되고 있는 2020년에 '도시설계', '도시계획'이라는 행위가 과연 성립할 수 있을까. 진지한 고민 끝에 나는 모든 것을 단게 겐조와는 반대가 되는 발상으로 진행하기로 결심했다.

우선 도쿄만 바다 위라는 현실성 없는 장소와는 정반대의 장소를 찾기 위해 내가 살고 있는 너저분한 가구라자카 거리를 선택했다. 자동차도 들어가지 못하는 좁은 골목, 계단투성이의 언덕길이 복잡하게 얽혀 있는 가구라자카의 현실감은 해상도시와는 정반대로 느껴졌다. '작은 거리'의 매력을 가장 잘 느낄 수 있는 것은 고양이다. 이 거리에는 실제로 고양이가 매우 많아 우리 집 앞의 공원에서도 '고양이 반상회'가 자주 열리기 때문에 고양이의 존재를 피부로 느끼고 있었다.

그 고양이들이 가구라자카에서 어떻게 생활하고, 어떻게 느끼고 있

는지를 고양이의 입장에서 기술하려는 것이 나의 '도쿄계획'이었다. 가상적인 바다 위와는 반대되는 현실적인 골목을 선택했으며, 나의 자세를 요약하면 위에서 내려다보는 시선을 기준으로 삼은 조감적(鳥瞰的) '계획'이 아니라 지면의 시선을 기준으로 삼은 묘감적(猫瞰的) '관찰'이었다.

그 관찰과 추체험(追體驗)을 위해 나는 ICT 기술을 구사하여 근처 카페에서 돌보고 있던 길고양이인 톤짱과 순짱에게 GPS를 장착했다. 그들의 멋진 가구라자카 생활을 추체험하고 분석했다. 그들은 가구라자카 골목의 좁고 답답하고 거칠고 가슴 설레고 지저분한 모든 것들을 사랑하고, 그 반모더니즘적 특질을 최대한 누리고 있었다.

나는 이 반(半)길고양이 같은 상태에 강한 동경을 느꼈다. 완전히 집에서 사육되어 집이라는 상자에 갇혀 생활하는 집고양이는 건축이라는 상자에 갇혀 있는 20세기의 인간과 닮았다. 하지만 인간은 갑자기 야생으로 나가도 그곳에서 살아남을 체력이나 능력을 갖추고 있지 않다. 안전한 집과 야생의 자유를 적절하게 조합한 반야생 상태를 만들어내어 집(건축)과 야생(외부)을 교묘하게 오가는 생활을 하는 것이 코로나 이후의 인간이 지향해야 할 이상적인 삶이라고 생각했다.

그래서 '도쿄계획 1960'에 대한 비판과 야유를 담아 고양이의 가구라자카 생활을 '도쿄계획 2020'이라고 불러보았다. 1964년 직전에, 아버지가 고양이를 내다 버린 이후 반세기를 거쳐 나는 고양이를 되찾은 것이다.

구멍을 뚫어 생명을 불어넣는다

고양이와 헤어진 나와, 줄곧 고양이와 함께인 무라카미 하루키가 걸어온 길은 멀기도 하고 가깝기도 하다. 그 무라카미 하루키와 함께 그의 모교인 와세다대학 캠퍼스 안에 '무라카미 하루키 라이브러리'를 만들면서 그와 나의 다른 점과 비슷한 점에 관하여 생각했다. '무라카미 하루키 라이브러리'는 4호관이라는 낡고 아무런 특징도 없는 교실 건물을 보수하는 일이었다. 무라카미 부부와 대학 측은 새롭게 바닥부터 시작하는 게 아니라서 미안하다고 했지만 나는 마음속으로 보수라서 오히려 다행이라고 안도의 숨을 내쉬었다.

이미 존재하는 4호관에는 터널을 뚫기로 했다. '무라카미 월드'에서는 거리 한 모퉁이의 입구를 열면 그곳이 터널 입구처럼 자연스럽게 다른 세계로 연결되어 있어서 이 일상에서 다른 세상으로 순식간에 워프(warp)•를 한다. '무라카미 하루키 라이브러리'에는 그런 터널 구조를 한 건축물이 가장 잘 어울릴 것이라고 생각했다. 그렇게 하려면 바닥에서부터 건축을 새로 하는 것이 아니라 이미 존재하는 4호관을 활용하는 것이

• SF에 나오는 우주 항행법인데, 4차원적으로 순식간에 목적지까지 가는 것이다.

낮기 때문에 오히려 고마웠다.

나 자신도 터널이나 구멍에는 예전부터 관심이 많았다. 처음으로 구멍을 뚫은 건축을 디자인한 것은 '히로시게미술관'이다. 이 건축물은 역참 마을이었던 도치기현 바토마치의 뒷산 위에 세워져 있다. 원래 마을이 작성한 기본 계획은 건물을 뒷산 가장자리에 세워 전면에는 크게 주차장을 만들고 뒷산과 건물 사이는 기계를 두는 장소로 만드는 것이었다. 이런 배치라면 뒷산과 거리를 건물이 차단해 버린다.

원래 일본의 마을은 뒷산과 연결되어 있었다. 뒷산의 자연 자원을 자재로, 열원으로, 비료로 사용한 일본의 취락은 뒷산이 없이는 살 수 없었기 때문에 뒷산에 신사를 세워 참배하고 뒷산이라는 자연 자원을 지속하기 위해 신경을 썼다. 하지만 자재와 에너지를 모두 대도시로부터 공급을 받게 된 20세기, 뒷산은 잊히고 황폐화되어 모든 마을이 자연과 분리되어 버렸다.

건물 한가운데에 구멍을 뚫어 뒷산과 거리를 다시 연결한다면 집과 자연의 거리를 다시 줄일 수 있지 않을까. 그렇게 생각하고 건물 한가운데에 구멍을 뚫었다. 히로시게미술관을 방문한 사람들은 이 구멍을 통과하여 뒷산의 푸르름을 느끼고 신을 모시는 신사(완전히 황폐화되었지만)를 대면한 뒤에 히로시게의 전시실로 들어간다.

완성된 '히로시게미술관'을 둘러보고 건물에 구멍을 뚫는 조작이 이 정도로 큰 효과를 낳는다는 데에 깜짝 놀랐다. 그것은 단순히 뒷산과 거

리를 다시 연결하는 것 이상의 무엇인가가 있었다. 우선 거기에 탄생한 공간 자체가 외부도 아니고 내부도 아닌, 지나치게 열려 있는 것도 아니고 지나치게 닫혀 있는 것도 아닌, 지켜지고 있는 느낌이 드는 한편 완전히 자유로운 분위기를 안겨주었다. 이 구멍 자체가 기분 좋을 뿐 아니라 구멍이 한 개 뚫린 것만으로 건축물 전체가 다른 생물로 바뀌었다. 하나의 관(管), 소화기관 같은 것이 통과하면서 단순한 물체였던 상자가 호흡을 시작하고, 맥이 뛰기 시작했다.

하라 히로시 교수 밑에서 수학 공부를 하던 시절에 배운 토폴로지(topology)•라는 개념도 떠올랐다. 구멍이 없을 때의 물체는 직육면체든 입방체든 구형(球形)이든 같은 토폴로지의 변형에 지나지 않는다. 그러나 구멍이 한 개 관통하는 것만으로 물체는 구멍이 없을 때와는 전혀 다른 토폴로지로 전환된다. 형태나 비례, 비율 같은 것만을 논의하는 건축의 디자인론을 지루하게 느끼고 있던 나는 이 토폴로지 이론의 거시적 관점을 매력적으로 느꼈다.

'히로시게미술관' 이후에 나는 건축물에 구멍을 뚫는다는 데에 큰 흥미를 느끼기 시작했다. 카이사르(Gaius Iulius Caesar)의 《갈리아 전기(Commentarii de Bello Gallico)》에도 등장하는 프랑스 브장송의 두강(Doubs

• 도형의 위상적 성질을 연구하는 기하학. 길이나 크기 따위의 양적 관계를 무시하고 도형 상호의 위치나 연결 방식 따위를 연속적으로 변형하여 그 도형의 불변적 성질을 알아내거나 그런 변형 아래에서 얼마만큼 다른 도형이 있는지를 연구한다.

River) 강가에 세워진 '브장송예술문화센터'에서는 음악홀과 현대미술관 사이에 구멍을 뚫어 구시가지와 강을 연결함으로써, 거리에 사람들의 새로운 유입을 만들어냈다.

스코틀랜드 동부의 도시 던디(Dundee)의 해변 재정비 계획의 중심 시설로서 2018년 계획된 '빅토리아 앤드 앨버트 박물관(Victoria and Albert Museum, V&A Dundee)'에서도 건물 한가운데에 커다란 구멍을 뚫었다. 과거 던디의 해변은 창고들에 점유당하여 거리와 테이강(River Tay)이 완전히 단절되었다. 아무도 해변을 산책하지 않았다. 그러나 'V&A 던디'의 중심에 뚫린 구멍 너머에는 강물이 있고, 다시 그 반대쪽에는 아름다운 녹색의 언덕이 보인다. 이 구멍은 던디의 중심가인 유니언 스트리트(Union Street)와 연결되고, 사람들은 구멍을 통하여 거리와 자연을 오갈 수 있게 되었다.

그런 다양한 구멍의 연장선 위에 '무라카미 하루키 라이브러리'의 구멍이 탄생했다. 구멍의 아이디어를 무라카미 하루키에게 프레젠테이션할 때에는 여느 때와 달리 심하게 긴장이 되었다. 친구라고는 하지만 대문학가다. 그의 문학은 터널 구조를 갖추고 있다고 말했을 때, "전혀 그렇지 않은데."라는 말을 듣게 된다면 어떻게 해야 할까. 문학가 본인에게 그런 말을 듣는다면 반론을 펼 구실이 없다. 그러나 무라카미 하루키는 싱긋 미소를 짓고 고개를 끄덕여 보이더니 완성 예상도를 들여다보면서 낮고 부드러운 목소리로 "좋은 생각 같아."라고 말해주었다.

'무라카미 하루키 라이브러리'를 설계하면서 나의 구멍과 무라카미 하루키의 구멍은 어떤 점이 비슷하고 어떤 점이 다른지 생각해 보았다. 우리는 여러 가지로 비대화되고 복잡화된 시스템에 뒤덮여 살고 있다. 도시는 답답하고 바람이 통하지 않는 장소다. 무라카미 하루키와 나는 그런 장소에 구멍을 뚫고 싶어 한다. 무라카미 하루키는 시스템과는 정반대 쪽에 서겠다고 분명히 선언했다. 둘 다 아오야마라는 도쿄 변두리를 작업장으로 선택하고 있는 이유는, 아오야마라는 장소가 왕실 바깥 정원의 숲이라는 특별한 숲, 특별한 어둠과 연결되는 구멍의 입구이기 때문이다.

문학에서는 구멍의 입구가 작으면 작을수록 좋다. 구멍은 보여질 필요가 없다. 함정에 빠질 때처럼 갑작스럽게 들어갈 수 있으면 된다. 그러나 건축에서는 구멍의 입구가 분명하게 보여야 한다. 보이지 않으면 사람들은 구멍의 존재를 깨닫지 못하여 들어가지 않기 때문이다. 그런 한편으로 구멍의 입구는 지나치게 커도 안 된다. 지나치게 크면 구멍이 그 의미를 잃어버리고 구멍의 내부가 일상적인 세상의 일부가 되어버린다. 그것이 문학과 건축에서의 구멍이라는 존재의 차이다.

또 한 가지 차이는 구멍을 그 안에 굳이 뚫지 않아도 이미 문학 자체가 시스템에서의 구멍이며 시스템의 외부라는 것이다. 그런 의미에서 무라카미 하루키는 구멍 안에 다시 구멍을 뚫고 있다. 이른바 구멍 안의 구멍이다. 한편 건축은 시스템의 내부에 존재하며, 시스템은 건축을 외부로

는 간주하지 않는다.

위상적(topological)으로 생각하면 구멍을 뚫는 것으로 내부와 외부의 반전이 가능해진다. 즉, 뒤집는 것이 가능하며 양의성을 띤다. 구멍 안쪽에 양의성을 가진 피부가 있다. 내피는 외피가 연장된 것이라는 해석도 가능하고 반대로 외피는 내피가 연장된 것이라는 해석도 가능하다.

구멍 안에 발생하는 것이 꿈인지, 반대로 구멍 안에 발생하는 것이야말로 현실이고 세상이 꿈인지, 두 가지 해석이 탄생한다. 그런 의미에서 구멍이 양의성을 낳고 두 가지 스토리가 겹친 상태가 탄생한다. 무라카미 하루키의 소설이 자주 두 가지 평행적(parallel) 스토리의 중층 구조를 취하는 것은 구멍이라는 토폴로지의 숙명적 귀결이다.

나는 구멍을 건축적으로 디자인할 때에도 내피를 어떻게 정의할 것인지 고민한다. 통상적으로 구멍 속은 구멍이라고는 하지만 외부 공간이기 때문에 외벽과 같은 재료와 섬세함으로 디자인하지만 나는 의식적으로 내부와 같은 피부, 즉 내피적인 섬세한 피부를 만드는 경우가 많다. 그렇게 해서 그곳이 다른 우주라는 점을 전하려 한다.

나가오카 시청인 '아오레나가오카(アオーレ長岡, 2012)' 한가운데에 뚫은 구멍, 즉 나카도마(中土間)•라고 불리는 지붕이 딸린 광장을 내부 공간처럼 부드럽고 섬세한 목제 패널로 덮었다. 나가오카의 공모전 심사위원장

• 도마(土間)는 토방, 봉당이라는 뜻이라서 '나카도마'는 '중앙에 있는 토방'이라는 의미다.

이었던 마키 후미히코(槇文彦)는 "양말을 뒤집은 것 같은 신기한 건축입니다."라고 평했다. 내피와 외피의 역전을 재미있게 표현해 준 것이다.

안팎이 반전되는 이 구멍에 관해서는 친구인 문화인류학자 나카자와 신이치(中沢新一)에게서 보다 자극적인 힌트를 얻었다. 나카자와는 2005년에 개최된 아이치만국박람회의 기본 구상을 함께 만들어내고 도중에 함께 제외된 일종의 전우인데, 그에게서는 수많은 지적 자극을 받고 있다. 인류학자 클로드 레비스트로스(Claude Lévi Strauss)가 이세진구(伊勢神宮: 이세에 있는 신사)나 파푸아뉴기니의 신전의 열린 지붕 형상에 주목하여, 모래시계의 모래가 구멍을 통하여 반전되듯 외부였던 것이 내부로 반전되는 뒤틀림이 이 지붕 형상의 본질이라고 지적했다는 사실도 나카자와가 나에게 말해주었다.

모래시계라니, 그것이야말로 내가 계속 사로잡혀 있던 반전하는 구멍 그 자체였다. 그곳에서는 외부였을 상공의 하늘이 잘록한 구멍에 의해 내부화되어 대지로 보내진다. 또는 대지의 에너지가 깔때기 모양의 지붕에 의해 모이고 압축되어 밀도가 높아지다가 정상의 잘록한 부분에서 갑자기 반전되어 하늘을 향하여 개방된다. 이세진구를 비롯한 모래시계 건축이야말로 나의 반전 작업의 선구자라고 느꼈다.

나카자와는 레비스트로스의 모래시계의 연장선상에 자크 라캉(Jacques Lacan)의 '보로메오 고리(borromean ring)'나 '클라인의 항아리(Klein Bottle)' 등의 토폴로지 모델을 놓고 레비스트로스와 라캉을 연결하여 보

여주기도 했다.

모래시계 타입이라는 보조선을 그어보니 구멍을 시작으로 삼는 나의 건축의 다양한 장치, 형태가 다르게 보였다. 예를 들면 '빅토리아 앤드 앨버트 박물관'이나 '가도카와 무사시노 뮤지엄(角川武蔵野ミュージアム, 2020)'의 상부가 확대된 형상은 모래시계 타입 그 자체다. '히로시게미술관'이나 '브장송예술문화센터'에서 시도한 수평적인 구멍이 하늘이라는 외부와 대지라는 내부를 연결하는 수직의 구멍으로 진화를 이룬 것이다. 멜라네시아(Melanesia)의 신전이나 이세진구가 건축이라는 반자연적인 과정을 자연과 접속시켜 인간을 구출하고 있듯 나의 건축 역시 구멍을 통하여 인간을 구출하는 시도를 하고 있는 것인지도 모른다.

14 대나무집
竹屋
Great Bamboo Wall

만리장성 바로 옆에 건축한 대나무로 만든 작은 호텔. 경사지를 평평하게 조성하고 주변부와 단절시킨 뒤에 기념할 만한 목적물을 세운다는 20세기적 방법을 부정했다. 지형을 그대로 보존하고 건축 방식을 그 경사에 맞춘다는, 건축 소거형 방법을 채용했다. 가만히 생각해 보면 옆에 서 있는 만리장성이 그

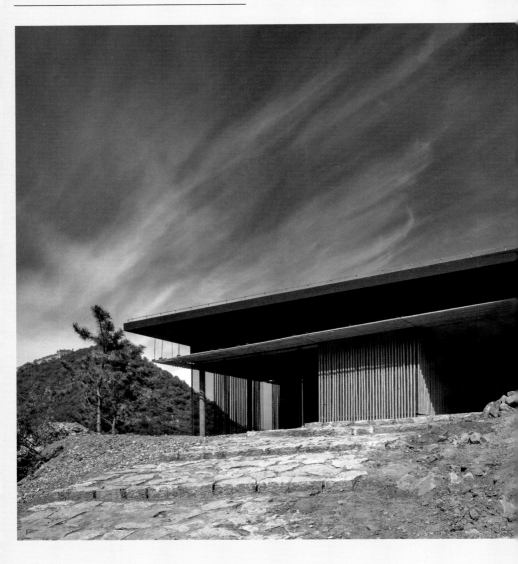

런 지형을 우선한 선구자라는 사실을 깨닫게 된다. 지형이 지나치게 강하기 때문에 조성이라는 주제넘은 건방진 방법은 효과가 없었던 것이다. 지역의 재료를 찾는 데에 얽매이는 나는 '죽림칠현'이라는 말이 있듯 대나무를 반도시의 상징으로 사랑해 온 중국의 대나무에도 도전했다. 중국에서의 대나무 정밀도는 일본과는 비교할 수 없을 정도로 낮았지만 그 질서 없는 '차이' 역시 한 장소의 매력이라고 생각했다. 나의 해외 프로젝트의 기본은 현지의 한정된 재료에 대한 경의다. 사실 일본의 지방 프로젝트에서도 그런 형식으로 부족한 부분이나 노이즈(noise)를 사랑하고 그것을 매력으로 느낄 수 있는 디자인을 하기 위해 노력한다. 그것이 '완벽주의', '비타협'을 추구한 윗세대 건축가와 나의 차이일 것이다.

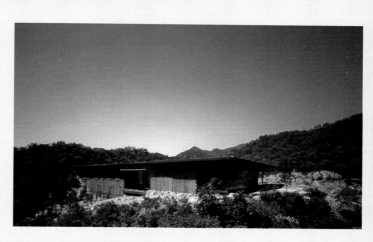

만리장성은 멀리 보이는
산줄기의 봉우리에
세워져 있다.

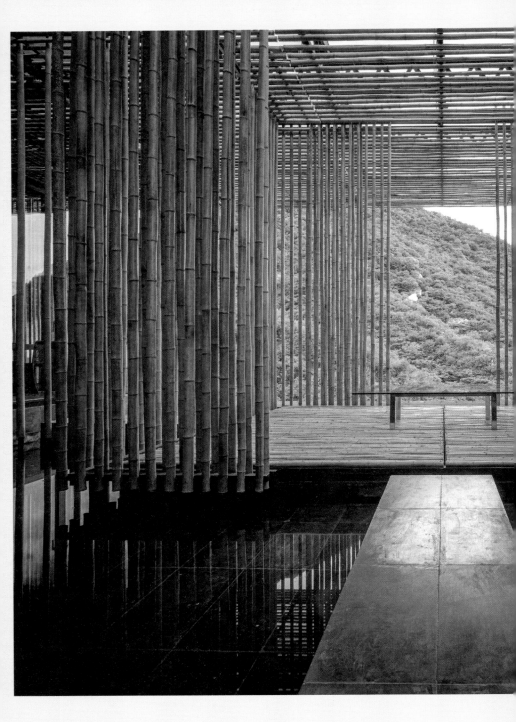

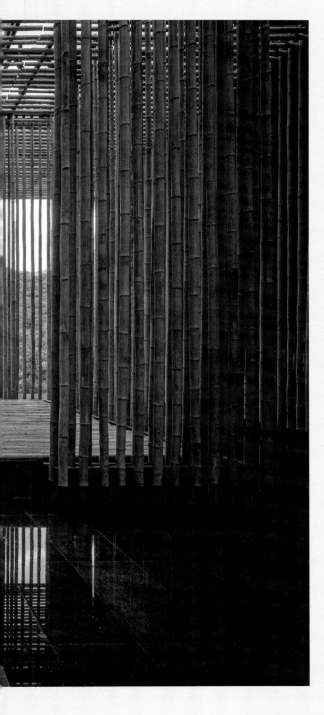

베이징올림픽(2008) 개폐회식의
총감독을 맡은 영화감독 장이머우가
올림픽 홍보 영상을 촬영하면서
'대나무집'은 단번에 유명해졌다.

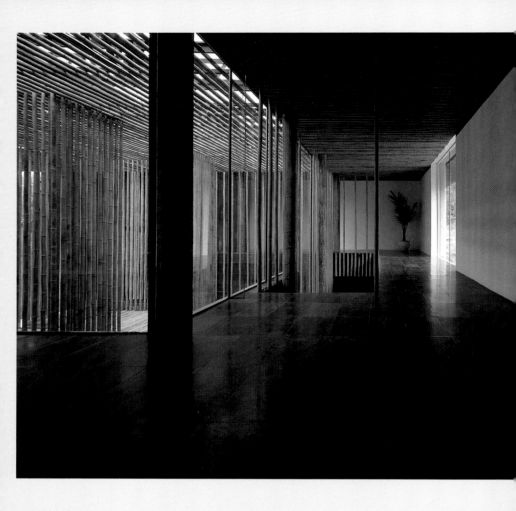

자금성에 사용된 검은색 벽돌에서 힌트를 얻은 검은색 바닥.

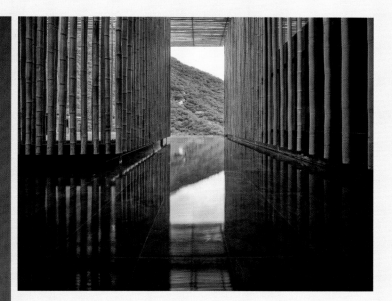

중국 베이징
Jingzang Highway,
Beijing, China
2002.04

15

One오모테산도
One表参道
One Omotesando

세계적인 브랜드그룹 LVMH와의 첫 협업. 세계적 브랜드가 건축을 어떤 식으로 받아들이고 건축가를 활용하는지를 알 수 있었다. 나 자신이 제3기 이후 하나의 브랜드로서 전 세계에서 활동할 때의 지침이자, 브랜드 시대를 뛰어넘는 힌트를 얻었다.

LVMH와는 그 후 오사카의 LVMH나 프랑스 돔페리뇽의 샤토(Château) 프로젝트에서 협업했다. 그 샤토 프로젝트를 통하여 알게 된, '일본의 신'이라고도 불리는 리샤 지오프로이(Richard Geoffroy)와는 도야마현 다테야마의 전원 풍경 안에 샴페인과 니혼슈(日本酒)가 협업을 이룬 양조시설 'KURA'(2021)를 함께 만들었다. 이 프로젝트는 도쿄에서 '나무'를 이용한 나의 첫 건축이다. 메이지진구(明治神宮)라는 신성한 숲으로 이어지는 오모테산도라는 특수한 장소가 나를 '나무'로 향하게 했다. 나는 도쿄 아오야마라는 장소와 깊이 연관되어 있다는 사실을 자주 느낀다. 버블경제가 붕괴되고 '10년의 부재' 이후, 도쿄로 돌아가 작업한 첫 작품이 아오야마에서의 '나무 건축'이었다는 점은 매우 상징적이다. 나무를 데리고 신성한 숲이 있는 장소, 아오야마로 돌아온 것이다.

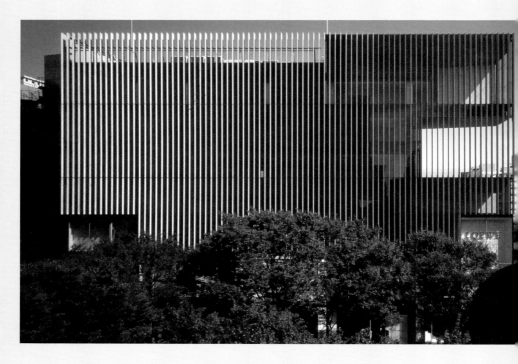

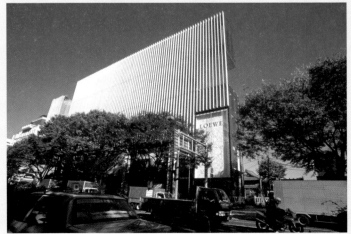

아오야마는
나의 학창 시절의
놀이터였다.
특히 오모테산도는
데이트 코스이고
옛 국립경기장의
사우나가 딸린 체육관은
밤을 새울 때
잠깐의 수면을 취하고
안정을 얻은 장소였다.

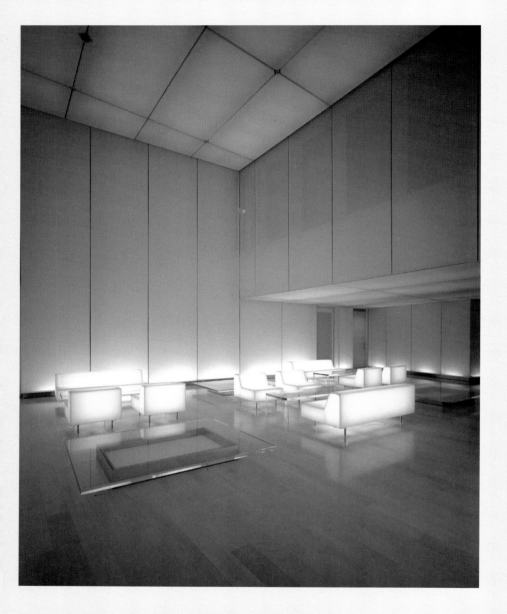

유리섬유와 내조식(內照式) 조명을 조합하여 인테리어와 가구를 디자인했다.
테이블에도 두꺼운 아크릴판을 이용, 존재감을 소거하려고 시도했다.

16

지는 건축
負ける建築
**Architecture
of Defeat**

1995년부터 2004년까지의 10년 동안의 글들을 모은 에세이집.

1994년은 나 개인에게 있어서 커다란 전환기였다. 아버지라는 거대한 존재가 세상을 떠났기 때문이다. 사실 따지고 보면 그때까지 해온 20세기 비판이나 공업화 사회 비판은 모두 '아버지에 대한 비판'이었다.

그 일련의 사건들을 매듭짓듯 2001년 9월 11일이 찾아왔다. 거기에서는 20세기 문명의 상징이라고 불린 초고층 건축이 순식간에 파괴되었다. (중략) 그 영상은 아직도 머릿속에 생생하게 남아 있다. 더 이상의 참혹한 상황은 상상하기 어려울 정도의 직업적 트라우마였다. 상징이라는 행위 자체가 조롱을 받은 듯한 느낌이었다. (중략) 그 비관적인 기분 속에서, (중략) '지는 건축'이라는 맥 빠지는, 불길한 제목의 책이 완성되었다.

아버지가 세상을 떠나면서 비판하는 것만으로는 아무런 의미가 없다는 사실을 깨달았다. 비판을 할 게 아니라 그것을 대신할 방법도 스스로 발견해야 한다는 사실을 깨달은 것이다. 이제 바통은 넘어왔다. 그렇다면 어느 쪽 방향으로 달려야 할까. 혼란 속에서 새로운 방법을 찾아 써 내려간 잡다한 에세이들을 정리한 것이 이 책이다.

이와나미쇼텐
Iwanami Shoten, Publishers/
Shandong People's Publishing House(2008)/
Design House(2009)/Goodness Publishing
House(2010)

2004.03

10년 동안 시대의 전환기가 되는 수많은 사건이 발생했다. 한신·아와지 대지진이 있었고, 옴진리교 사건이 있었으며, 9.11테러로 세계무역센터가 산산조각이 났다. 그런 상상하기 어려운 큰 사건들에 대한 반응, 감상도 포함되어 글이 각각 따로 노는 듯한 인상이다.

이것들을 모두 수렴한 제목은 정말 정하기 어렵다고 생각했는데, 출판 직전에 《지는 건축》이라는 제목을 떠올렸다. 내가 찾는 새로운 방법의 정체는 나 스스로도 정확하게 알 수 없었다. 방법이라는 것은 보통 상대방에게 이기기 위해 존재하는 것이지만 나는 이긴다는 것 자체에 안녕을 고하고 싶어 이 제목을 붙였다. 그러자 뜻밖으로 반응이 좋아 책도 잘 팔렸다. '진다'는 기분이 시대적 공감을 이끌어낸 듯하다. '진다'는 것은 나의 대명사도 되었다. 제각각인 내용도 반대로 좋게 받아들여졌을 수 있다. 하나의 결론을 두고 연역적으로 써 내려간 방법은 '지는' 방법에는 어울리지 않는다. 제각각인 사고 안에서 독자들이 각자 무엇인가를 발견해 주는 것이다.

17

무라이 마사나리 기념미술관

村井正誠記念美術館
Murai Masanari Memorial Museum of Art

무라이 마사나리(村井正誠, 1905~1999) 선생의 부인인 이쓰코(伊津子) 씨로부터 부지와 그 안에 지어진 자택을 안내받았을 때 요코하마에 전쟁 직전에 지어진 우리 부모님의 집과 너무 비슷해서 깜짝 놀랐다. 작은 목조주택을 계속 증축한 느낌도 그리웠다.

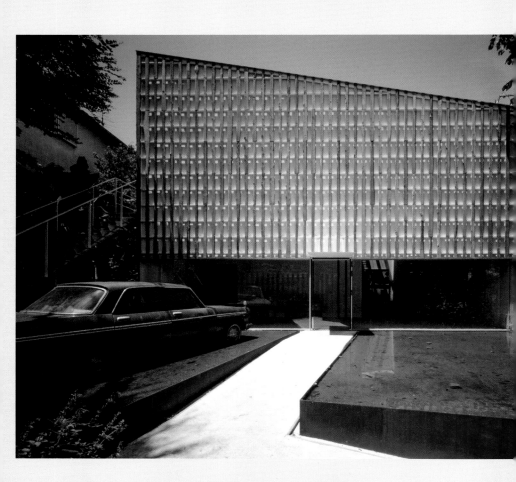

현관 막다른 곳의 카운터는 무라이 선생이 기르던 개가 오랜 시간에 걸쳐 발톱으로 긁은 자국이 남아 있는 기둥을 그대로 재활용했다.

무라이 마사나리 선생이 나의 아버지와 거의 비슷한 세대이고, 그 세대 특유의 감성이 여러 가지 가구나 소품에도 투영되어 있어서 그리운 감정을 불러일으켰다. 그 때문에 나의 개인적인 감정이 상당 부분 개입된 감성적인 미술관이 탄생했다.

우선 가능한 한 이 집의 독특한 분위기를 남기고 싶었다. 무라이 선생의 아틀리에에는 그 안에 있던 물건들을 포함하여 그대로 남겼다. 증축 부분의 외벽에는 옛 주택의 낡은 외벽 판이나 바닥재를 재활용했다.

도쿄도 세타가야구
Setagaya-ku, Tokyo,
Japan

2004.05

전쟁 전의 목조 부자재에는 공업화된 최근의 목조와는 전혀 다른 '맛'이 있어서 손으로 직접 제작한 부자재를 하나 보는 것만으로 우리는 당시의 시간으로 돌아갈 수 있다. 앞마당에는 무라이 선생이 더 이상 타지 않아 수십 년 동안 방치되어 있던 1960년대 크라운 자동차를 비를 막을 지붕도 없이 연못 안에 그대로 방치했다. 단순한 건축 보존이 아니라 '시간' 자체의 건축화라는, 아무도 시도해 본 적이 없는 방법을 시도해 보았다.

18 오리베의 다실
織部の茶室
Oribe Tea House

기후현(岐阜県) 도자기센터 안에 임시로 설치한 다실. 후루타 오리베(古田織部, 1543~1615)는 기후 출신이고 당시의 나는 후루타 오리베의 '파조의 미(破調の美)', 즉 부조화에서 아름다움을 찾는 작업에 관심이 있어서 그에게 경의를 보내는 마음으로 이 가설 파빌리온을 디자인했다.

센 리큐의 '뺄셈'의 디자인이 공업화 사회의 '뺄셈'과 연결되어 일본의 디자인을 빈곤하게 만들었다는 데에 의문을 품은 나는 센 리큐의 제자이면서 센 리큐 방식의 완결성을 파괴하고 디자인에 자유와 개방감을 되찾아 준 오리베에게 관심을 가졌다. 거기에서부터 플라스틱 판이라는 값싼 소재를 결속 밴드로 고정하여 미완결 상태의 왜곡된 형태를 만드는 아이디어가 탄생했다. 플라스틱 판을 간격을 두고 엮는 방법은 그릇을 일부러 깨뜨려 단편화시켜서 그것을 연결한 오리베의 에피소드에 대한 존경심에서 나온 것이기도 하다. 이후 이 다실은 전 세계에서 특유의 재료로 조립되었다. 베이징과 로마에서는 폴리카보네이트 판을 이용했고 도쿄올림픽을 위한 성화 점등식에 맞추어 아테네에서는 목제 합판을 이용해서 따뜻한 질감의 '오리베'가 탄생했다.

세라믹 파크 MINO/
기후현 다지미시
Ceramics Park Mino/
Tajimi-shi, Gifu,
Japan
2005.04

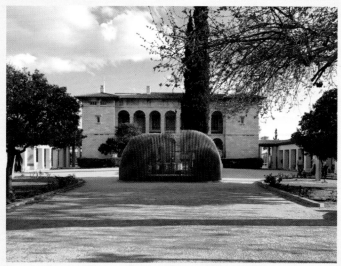

아테네에 전시한 다실.

19 로터스 하우스
Lotus House

미우라반도(三浦半島) 산속, 시냇물과 연꽃 연못 옆에 세워진 트래버틴(travertine) 스크린으로 덮은 빌라. 의뢰인은 현대의 하라 산케이(原三溪: 일본의 미술품 수집가)라고도 불리는 다인(茶人)이면서 수집가다. 그는 네 채의 옛 건축을 하나의 마당으로 정리한 '이엔 이스트'(2007), 홋카이도의 '메무 메도우스'(2011)를 의뢰하기도 했다.

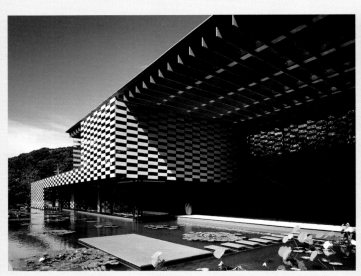

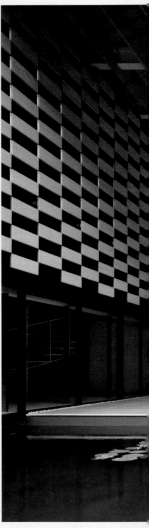

그 다인으로부터 로마 하드리아누스 황제의 빌라, 미스 반데어로에의 바르셀로나 파빌리온에 사용된 트래버틴으로 산속 빌라를 만들고 싶다는 의뢰가 들어왔다. 돌을 사용하면서 가볍고 투명감이 있는 공간을 만들기 위해 얇은 돌과 스테인리스 막대를 조합한 체크무늬의 스크린이 탄생했다. 체크무늬의 스크린은 히로시게미술관에서 루버(비늘살, 線)를 이용한 스크린을 대신하는, 점(点)을 이용한 방법의 가능성을 가르쳐 주었다. 돌과 돌은 특수한 부분화에 의해 독립된 점으로서 공중에 떠 있다. 빌라는 다양한 반(半)옥외 공간이나 인피니티 에지 풀(연꽃 연못)에 의해 환경과 연결되었다.

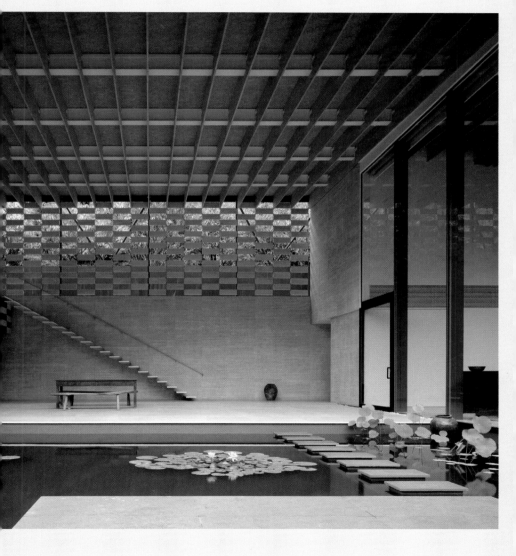

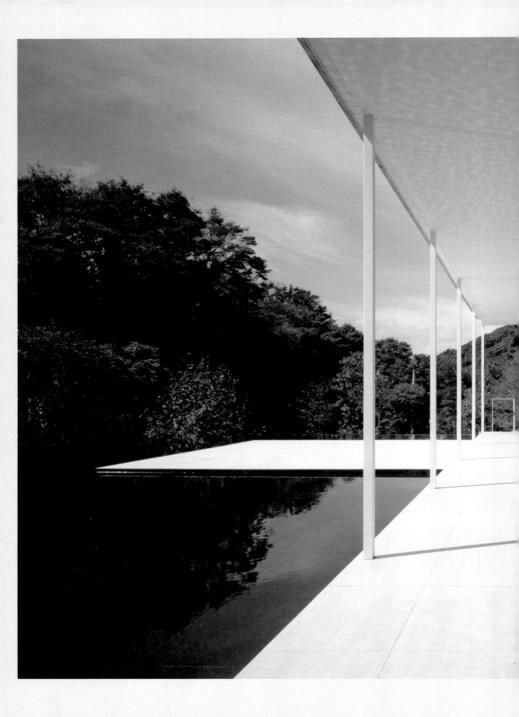

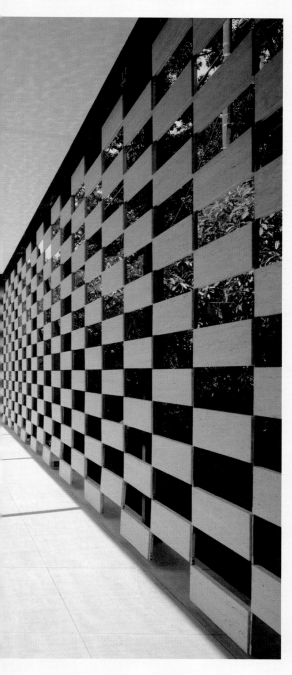

실내를 줄이고 다양한 반옥외 공간을 준비하여
자연과 인공의 중간 영역을 만들어냈다.
'다미에'라고 불리는 체크무늬 자체가
그런 양의성을 갖추고 있다고 말할 수도 있다.
체크무늬는 이후 다양한 프로젝트에서 반복된다.

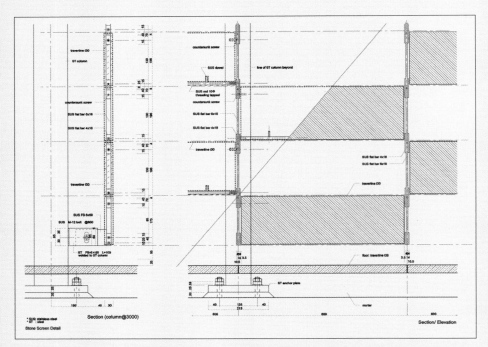

Section (column@3000)

Stone Screen Detail

* SUS: stainless steel
* ST : steel

Section/ Elevation

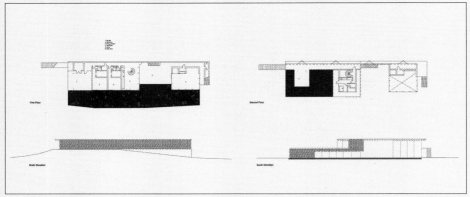

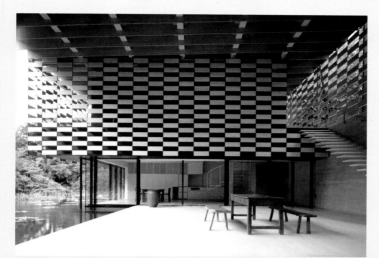

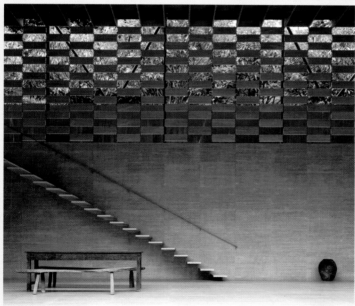

20 **Krug×Kuma**

당시 학생들을 가르치고 있던 게이오기주쿠대학의 구조 전공 석사논문 발표회에서 구조기억합금을 건축에 사용한다는 힌트를 얻었다.

크루그(Krug)라는 일본의 샴페인 제조 기업으로부터 의뢰를 받아 하라미술관(原美術館) 안마당에 설치한 이동식 가설 파빌리온. 온도 차에 의해 맛이 바뀐다는 크루그의 특성에서 힌트를 얻어 온도 변화에 따라 형상이 바뀌는, 생물처럼 유기적이고 부드러운 파빌리온을 디자인했다. 2㎜ 두께의 형상기억합금으로 지름 300㎜의 링을 만들어 그것을 결속 밴드로 연결하면서 지름 3m의 돔을 만들었다. 온도가 올라가면 경도가 상승하는 특수한 성질을 이용해 저녁에 온도가 떨어지면 돔이 부드러워져 정상 부분이

도쿄도 시나가와구 하라미술관
Hara Museum of
Contemporary Art
Shinagawa-ku, Tokyo,
Japan
2005.07

내려가 구의 모양이 무너지는 장치를 만들었다. 일반적으로 건축은 고정되어 있다고 정의된다. 움직이는 경우라도 경첩 같은 것을 이용한 어색한 움직임을 보일 뿐이다. 이후, 생물처럼 움직이는 건축을 만들고 싶다는 생각은 막(膜) 재료를 사용한 다양한 파빌리온에서 시도된다.

21

쵸쿠라광장
ちょっ蔵広場
Chokkura Plaza

도호쿠 본선 호샤쿠지(宝積寺)역 앞의 응회석으로 이루어진 창고를 지역의 교류 공간으로 재생시켰다. 프랭크 로이드 라이트는 이 지역에서 생산되는 응회석에 큰 관심을 보여 옛 데이코쿠호텔(1923)에 사용했다. 그 응회석을 쌓아 만든 옛 창고에 구조 전문가인 아라야 마사토(新谷眞人)의 대각선 철판 구조체를 삽입하는 방

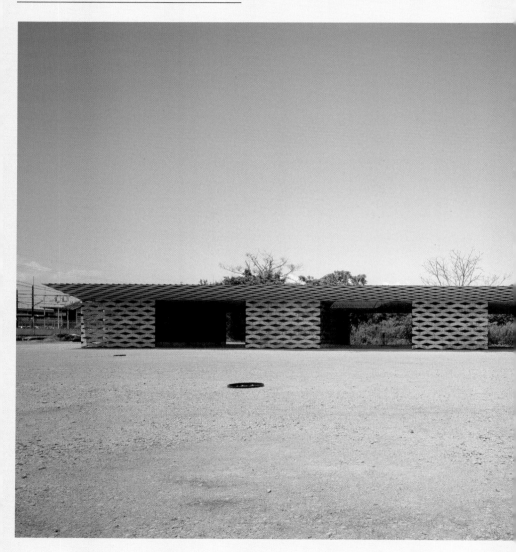

식으로 바람과 빛이 통하는 개방적인 건축으로 재생시켰다. 프랭크 로이드 라이트는 데이코쿠호텔에서 응회석의 표면에 다양한 조각을 넣어 응회석의 부드러움을 이끌어냈다. 아라야 마사토와 내가 실현한, 응회석으로 이루어진 구멍투성이의 벽은 돌을 투명하게 만들기 위한 시도를 한 프랭크 로이드 라이트의 현대판이다. 건너편에 세워진 신축 건물도 철과 돌이 섞인 이 공법으로 건설했다. 자칫 무겁게 느껴지기 쉬운 돌을 이용하여 개방적인 지역 시설 건축물을 만들었다.

인접해 있는 호샤쿠지역도 지역의 목재를 많이 이용한 나무 역사로 새롭게 디자인했다. 지역의 돌과 나무를 사용해 따뜻하고 인간적인 역전 광장을 실현했다.

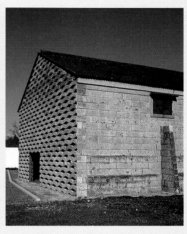

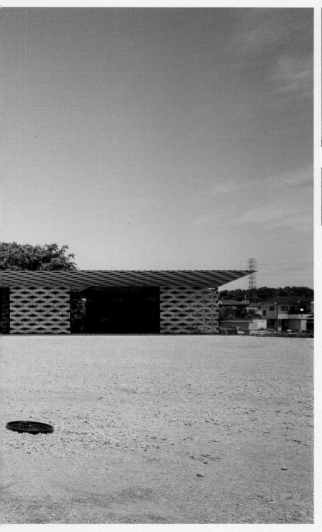

여기에서 돌이라고는 생각할 수 없을 정도로 부드러운 응회석의 매력을 만나 우쓰노미야역 동쪽 출입구 앞에서는 지역의 상징인 응회석을 전면적으로 활용했다.

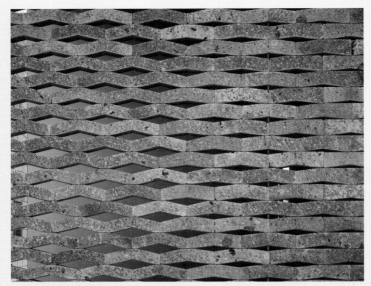

돌을 이용한 블록과 철판을 교대로 쌓아 올리는 공법은 다른 분야의 기술자가
번갈아 가면서 일을 하는 시공법으로, 난이도가 매우 높았다.

도치기현 시오야군
다카네자와마치
Shioya-gun,
Takanezawa-machi,
Tochigi, Japan
2006.03

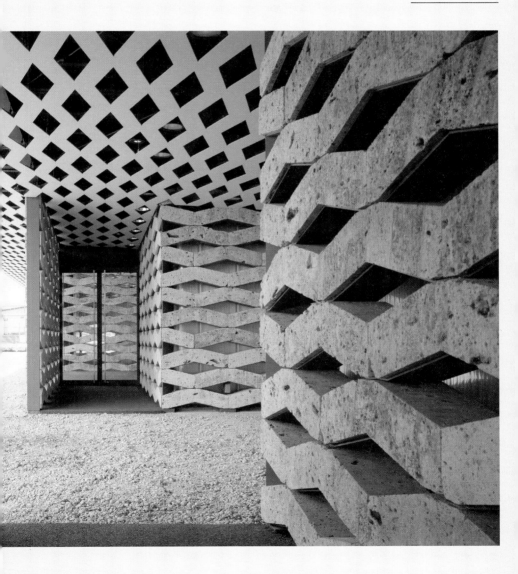

22

티 하우스
Tee Haus

리차드 마이어(Richard Meier)가 설계한 프랑크푸르트의 공예박물관 안마당에 설치된, 막 재질로 이루어진 가설 다실. 이벤트에 맞추어 조립하고 평소에는 창고에 보관한다. 테나라(Tenara)라고 불리는 신축성이 있는 막으로 이중막을 만들고 그 두 장을 60㎝ 간격의 폴리

당시 공예박물관 슈나이더 관장으로부터 "구마 씨, 독일은 거칠고 위험한 장소이기 때문에 나무로 제작할 경우 다음 날 아침에는 완전히 파손되어 버릴 것입니다."라는 주의를 듣고 이런 방식의 다실을 생각해 냈다.

에스테르 끈으로 연결, 공기를 주입했다. 내부는 다다미를 깔아 차를 마시는 공간과 준비 장소를 부드럽게 구분하기 위해 땅콩 같은 형상으로 만들었다. 다실은 원래 서원(書院)이라는 조직적인 커다란 공간 안에 '가코이(囲い: 울타리, 담장)'라는 작은 임시 파티션을 설치하는 것부터 시작되었다. 건축의 영속성, 고정성, 무거움에 대한 비판이 다실의 원점이다. 나는 막 재질이 가지는 가벼움, 부드러움을 사용하여 다실의 도전적 정신을 현대에 되살렸다.

독일 프랑크푸르트 공예박물관
Schaumainkai 17 Museum
für Angewandte Kunst,
Frankfurt, Germany

2007.07

23 카사 엄브렐러
カサ・アンブレラ
Casa Umbrella

밀라노 트리엔날레로부터 긴급 피난 시설로 활용할 'Casa Per Tutti(모두의 집)'를 만들어 달라는 의뢰를 받고 '카사 엄브렐러'를 디자인했다. 우산을 가지고 몸을 피하면 모두가 힘을 합쳐 집을 조립할 수 있다는 '대중 건축' 아이디어다.

버크민스터 풀러(Buckminster Fuller)의 지오데식 돔(geodesic dome) 연구에서 힌트를 얻었다. 15개의 우산을 지퍼로 접합하는 시스템을 구조 전문가인 에지리 노리히로(江尻憲泰)의 협력으로 만들었다. 15명이 가져온 우산으로 15명이 숙박을 할 수 있는 돔을 만드는 것이다. 대학 시절의 은사인 우치다 요시치카(内田祥哉) 교수에게 버크민스터 풀러의 시도를 배우면서 '건축의 민주화'나 '작은 유닛의 조립'이라는 방법에 흥미를 느끼기 시작했다. 나는 우치다 교수와 풀러에게 보답한다는

마음으로 이 프로젝트에 도전했다.

구조적으로는 우산 천의 장력과 프레임의 압축의 균형에 의한 일종의 텐세그리티 구조(Tensegrity Structure)로 돔을 지탱했다. 텐세그리티의 마법을 이용해 일반적인 우산의 가느다란 프레임을 그대로 구조체로 이용할 수 있었다. 텐세그리티도 풀러가 발명한 것이지만 풀러 자신의 풀러 돔에는 텐세그리티 구조는 이용되지 않고 대신 굵은 프레임으로 지지되어 있다.

이탈리아 밀라노
밀라노 트리엔날레
Viale Emilio Alemagna,
Milano, Italy

2008.05

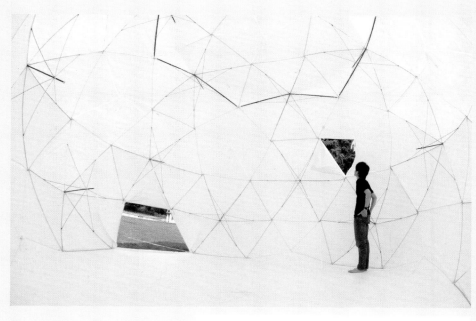

일본에는 우산을 만드는 공장이
거의 없다는 사실을 알고 깜짝 놀랐다.
우산 예술가 이다 요시히사(飯田純久)가
직접 만들어줘서 간신히 실현했다.

24

워터 브랜치 하우스
Water Branch House

뉴욕의 MoMA로부터 의뢰를 받아 새로운 시대를 위한, 기동성이 높고 경제적인 주택을 주제로 삼는 '홈 딜리버리(Home Delivery)' 전시회에 통으로 직접 조립해서 만드는 주택을 출품했다.

물을 넣고 빼서 무게를 조절하는 공사 현장용 폴리에스테르 탱크에서 힌트를 얻어 안에 물을 흘려보낼 수 있는 역동적인 탱크를 디자인했다. 요철을 조합시킨 이 폴리에스테르 탱크는 상하좌우로의 연결도, 캔틸레버(cantilever)도 가능해서 레고블록 이상의 구조적 가능성을 가지고 있다.

이 폴리에스테르 탱크를 조립해서 완성한 집은 바닥이나 벽, 지붕에 온수나 냉수를 흘려보낼 수 있다. 공조 시스템에 의존하지 않고 실내 환경을 조절할 수 있기 때문에 가구, 욕조, 주방도 모두 폴리에스테르 탱크를 조합시키는 방식으로 만들 수 있다. 그런 의미에서 이 집에서는 외장재, 내

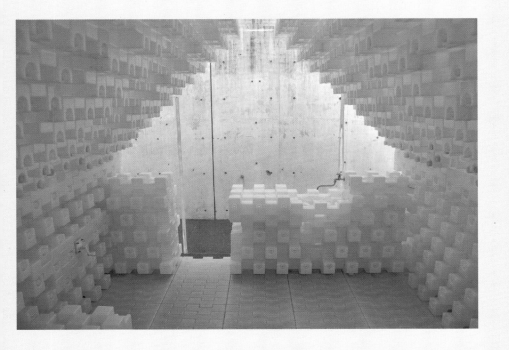

장재, 구조체, 공조 시스템, 급수와 배수라는 기존 건축의 종적 관계가 부정되고 모든 것이 통합되어 있다. 세포 분열에 의해 모든 기능을 충족시키는 생물의 신체의 유기적인 시스템을 건축에 응용했다. MoMA에서의 전시 이후, 갤러리 마(ギャラリー·間)에서 2009년 10월 실제 주택의 사이즈로 전시되었다. 여기에서는 태양광으로 냉온수를 만들어 순환시키는, 인프라에 의존하지 않는 자율형 주거를 제안했다.

미국 뉴욕
뉴욕근대미술관
The Museum
Of Modern Art,
New York, NY, USA
2008.07

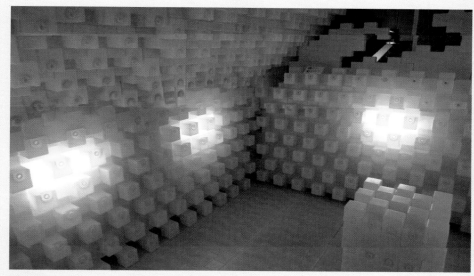

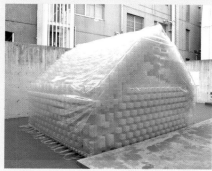

유닛을 조립할 때의 가장 큰 과제는 방수다.
여기서는 일종의 투명한 우비를 뒤집어씌워 방수 성능을 갖게 했다.

25

네즈미술관
根津美術館
Nezu Museum

도쿄의 아오야마라는 장소는 내게 매우 중요한 의미가 있다. 도심의 마루노우치도 아니고 세타가야도 아닌, 아오야마라는 장소가 마음에 들어 그곳에 30년 이상 아틀리에를 두고 있다. 아오야마에는 메이지진구, 진구가이엔, 아오야마 묘지 등 깊은 숲이 있는데, 그

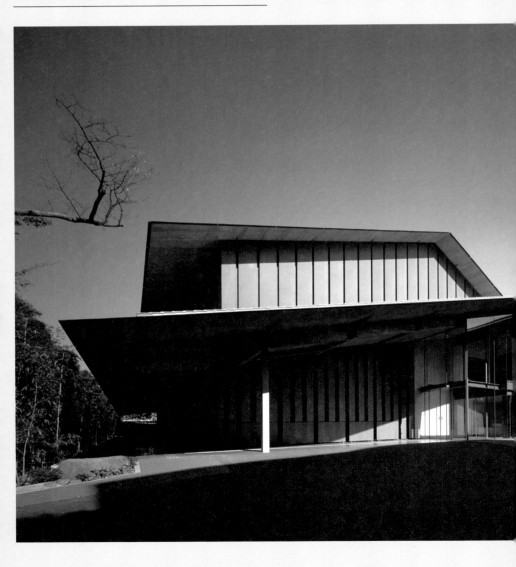

숲을 개입시켜 아오야마는 깊은 세계와 연결되어 있는 듯한 느낌이 든다.

그 숲속에 세워진 네즈미술관은 깊은 처마 아래 50m를 천천히 걷는 것으로 오모테산도의 소음에서 벗어나 전혀 다른 세계로 들어갈 수 있다. 다실 앞의 골목 같은 길고 조용한 구간에서 기분을 조용히 가라앉히고 건물로 들어가면 그 안쪽에 또 숲이 있다. 숲은 몇 겹으로 지켜지고 있다. 건물 위에는 기와가 덮여 있지만 그 테두리에는 얇은 금속판이 박공널처럼 자연스럽게 둘러싸고 있다. 양식을 중시하는 것처럼 보이기 쉬운 '기와'라는 소재를 추상화하여 소거시키고, 숲에 부드럽게 녹아들게 해서 건축물 자체를 소거한다.

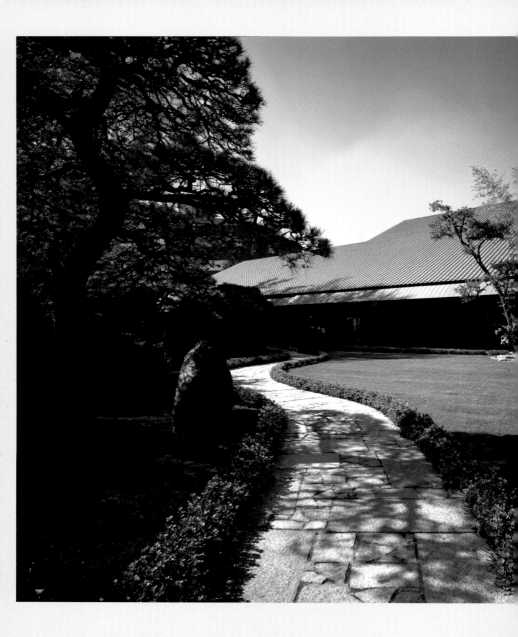

무라노 도고(村野藤吾)는 박공널 기법을 이용하여
강한 예각을 이루기 쉬운 지붕 아래의 벽면에
부드러운 표정을 주었다.
절단 플레이트를 이용한 네즈미술관의 박공널은
무라노의 발명에 현대적인 표정을 첨가했다.

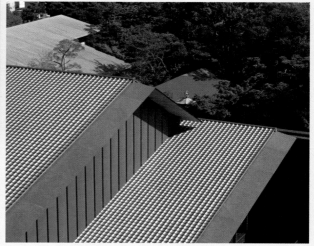

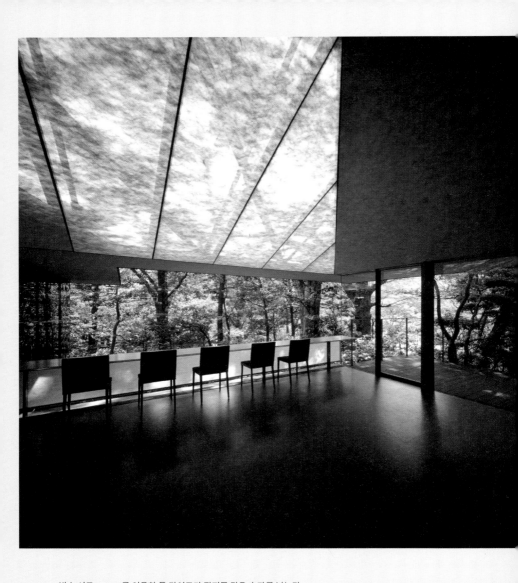

방수 시트(Tyvek)를 이용한 톱 라이트가 장지문 같은 효과를 낳는다.

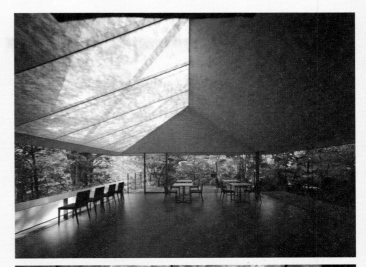

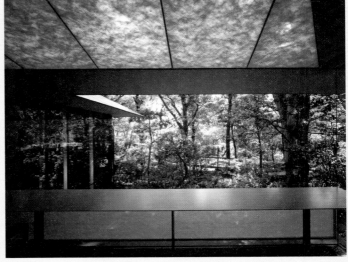

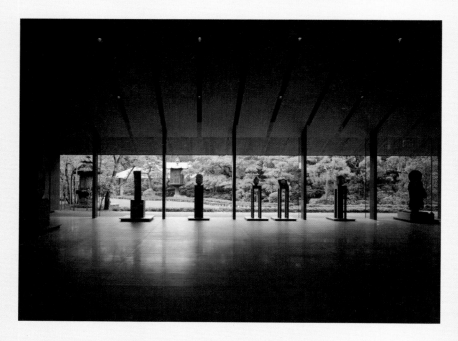

정원 쪽에 새시처럼 보이는 것이 사실은 철제 주요 부자재로서 건물을 지탱하고 있다.
4m 가까운 처마의 캔틸레버를 지탱하는 T형 구리를 노출시켜 서까래 같은 리듬을 주고 있다.

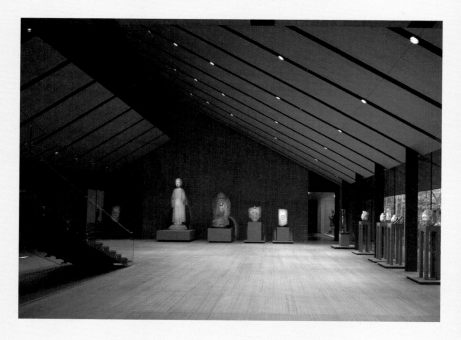

26

GC프로소뮤지엄
리서치 센터

GC Prostho Museum
Research Center

히다다카야마에서 발견한
치도리(千鳥)라는 목제 장난
감이 시초였다. 2007년 가
느다란 세 개의 나무 막대에
홈을 파 한 점으로 연결하는
사방십자조립 기법을 사용해
구조 전문가 사토 쥰(佐藤淳),

학생들과 함께 밀라노에 '치도리(Chidori)'라는 파빌리온을 만들었다. 이후 사방십자조립 기법으로 3층 건물 10m 높이에 도전해서 이 거대한 가구 같은 건축물이 완성되었다.

60㎜ 각재로 이루어진 사각형 안에는 유리를 끼워 넣어 안팎을 구분했다. 전시용 상자 같기도 하다. 의자도 테이블도 모두 60㎜ 각재를 사용해 만들었다. 생물학자 후쿠오카 신이치(福岡伸一)는 하나의 공통된 작은 유닛을 조립하여 모든 것을 만드는 시스템은 메타볼리즘의 현대판이라고 지적했다. 메타볼리즘은 캡슐이라는 지나치게 큰 유닛을 단위로 삼은 것으로 유연성을 잃어버렸지만, 나는 단위를 작게 줄이는 방법으로 유연성을 얻었다.

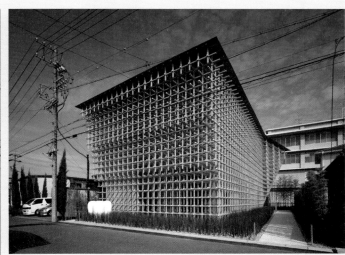

밀라노에서의 치도리 전시.

위로 갈수록 튀어나오는 톱 헤비 방식의 외형은 나무의 열화를 막기 위한 것이다.

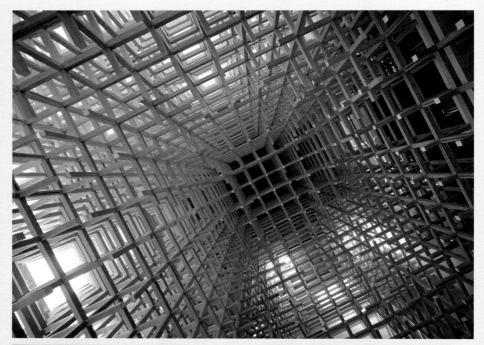

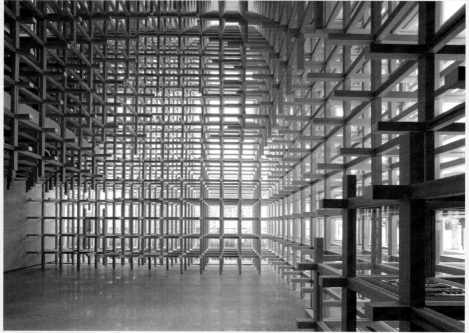

우치다 요시치카 교수가 진행하는 수업의 하이라이트는
직접 오리지널 조립을 디자인해서 그 실물을 제출하는 연습이었다.
그렇게 연습한 경험이 없었다면 이 작품은 탄생할 수 없었다.

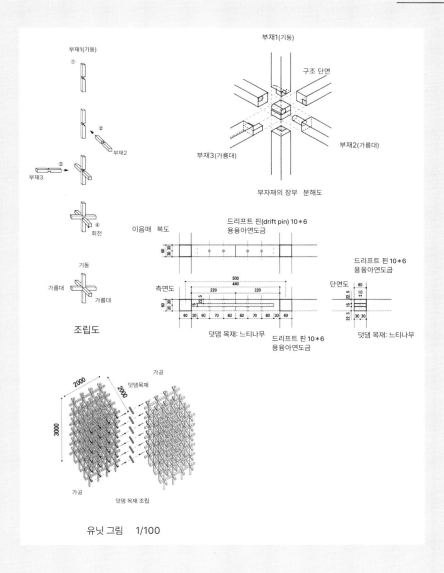

부재1(기둥)
①
②
부재2
③
부재3
④
회전

기둥
가름대
가름대

조립도

부재1(기둥)
구조 단면
부재2(가름대)
부재3(가름대)
부자재의 장부 분해도

이음매 복도
드리프트 핀(drift pin) 10＊6
용융아연도금
드리프트 핀 10＊6
용융아연도금

측면도
500
440
220 220
60 30 60 70 60 60 70 60 30 60

단면도 60
10
30 30

덧댐 목재: 느티나무
드리프트 핀 10＊6
용융아연도금
덧댐 목재: 느티나무

가공
덧댐목재
2000
2000
3000
가공
덧댐 목재 조립

유닛 그림 1/100

27

글라스/우드
하우스
Glass/Wood House

모더니즘 건축을 대표하는 유리 주
택, 필립 존슨(Philip Johnson)의 '글라
스 하우스(Glass House, 1949)' 근처인
뉴캐넌 숲속에 존슨과는 대조적인
현대의 글라스 하우스를 만들었다.
우선 팔라디오 양식의 완결성을 가
진 존슨의 직사각형 평면 대신 풍경

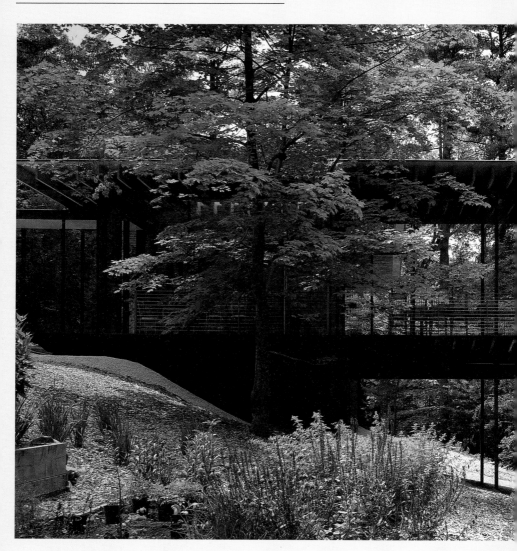

을 둘러싸는 L자형 평면을 채용했다. 공업화 사회에 어울리는 철과 유리로 이루어진 순수한 상자를 지향한 존슨과는 달리, 철골과 목조의 혼합 구조에 의한 인간적이고 따뜻한 소재감을 제시했다. 또 순수기하학에 의한 자연과의 대립을 지향한 존슨의 미니멀리즘 대신 나무를 이용한 수평의 처마와 툇마루를 내는 방식으로 건축과 자연의 융합을 노렸다.

존슨은 평평한 지면 위에 벽돌을 이용해서 기단을 만들었지만 우리는 대지의 경사를 보존하면서 유리의 볼륨을 살렸다. 유리의 투명감을 토대로 삼으면서도 모든 면에서 존슨이 대표였던 20세기 공업화 건축의 극복을 노렸다.

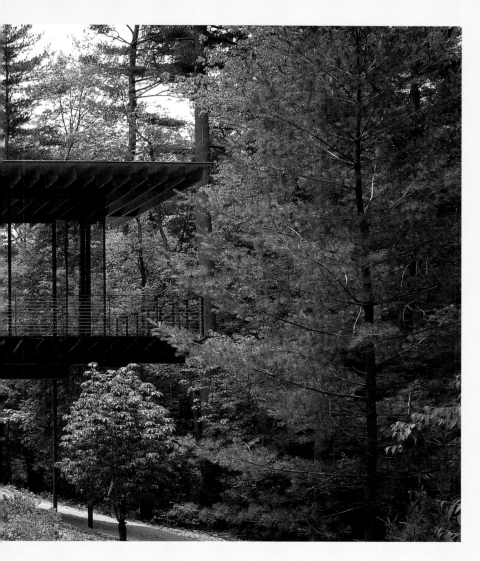

필립 존슨의 친구인 건축가 조 블랙 리(Joe Black Leigh)의
자택을 건축가 모리 도시코(森俊子)가 보수했고,
여기에 우리가 나무와 철의 혼합 구조를 이용한
투명한 파빌리온을 추가했다.

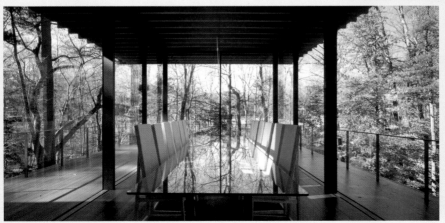

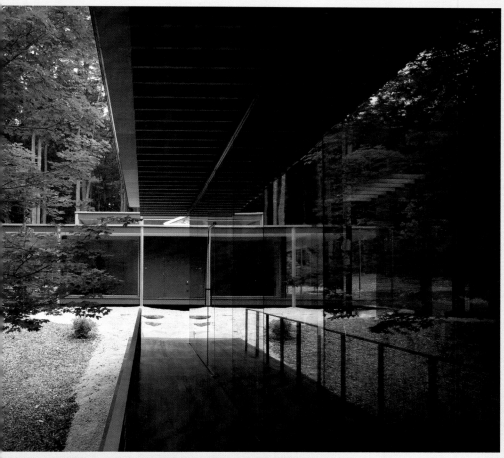

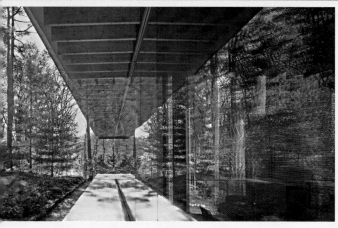

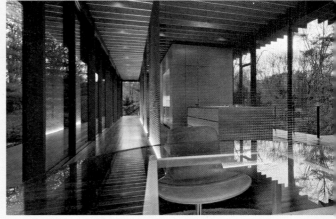

클라이언트인 수잔 폴리시는
집의 순수성을 유지하기 위해
침실과 욕실 모두
커튼 없이 생활하고 있다.

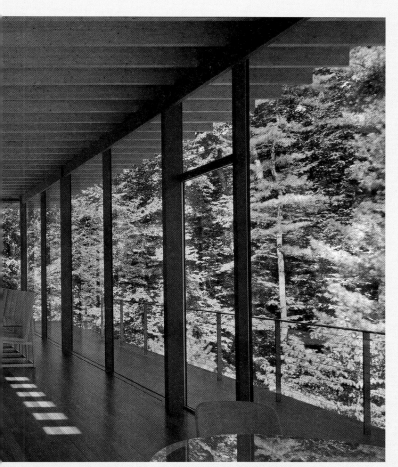

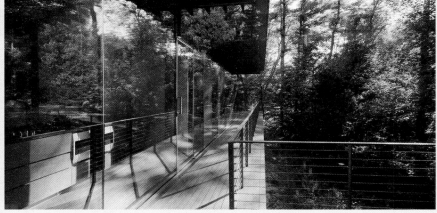

필립 존슨의 '글라스 하우스'에서 보여주는 직사각형 평면 대신 여기에서는 L자형 평면을 사용했다.
L자형은 다양한 돌출 부분을 만들어내 환경과 건축을 하나로 연결한다.

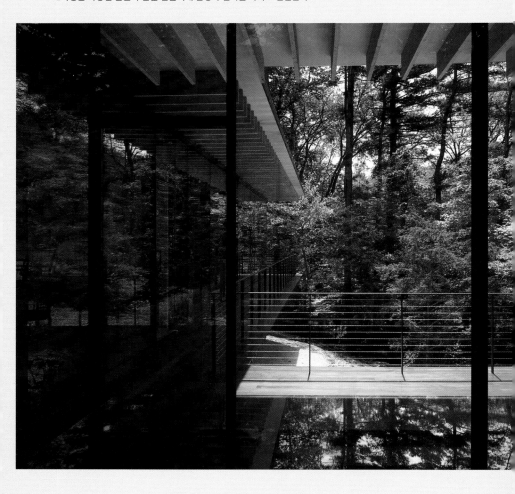

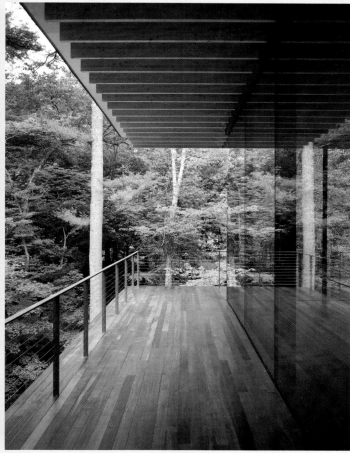

28

세라믹
클라우드
Ceramic Cloud

콘크리트 위에 덮는 마감재로 사용되어 온 타일을 구조체로 사용하는 데에 도전했다. 지름 20㎜의 스테인리스 파이프를 세로의 날실로, 타일을 가로의 씨실로 삼아 직물을 짜듯 다공성 구조체를 조립, 빛과 바람이 통하는 구름처럼 가볍고 투명한 모뉴먼트를 창조했다. 계절의 변화, 빛의 변화에 따라 이

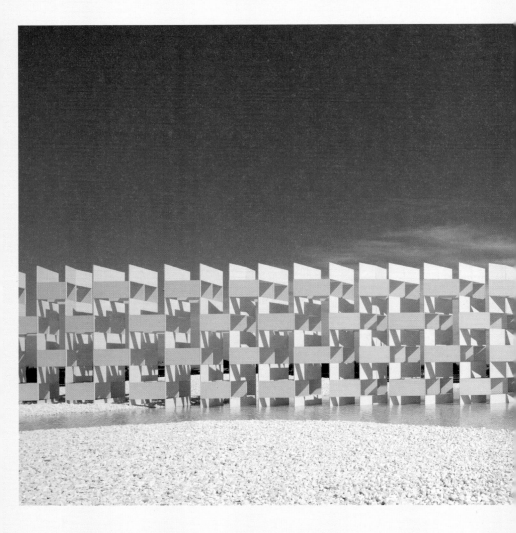

'구름'은 끊임없이 모습을 바꾼다. 45×5.4m의 가늘고 긴 모뉴먼트는 끝부분을 뾰족하게 깎은 정사각뿔 형태의 평면으로 보는 방향에 따라서도 다양한 형태와 모양을 보여준다. 대지는 이세진구처럼 돌과 물로 덮여 있고, 그 위에 현상(現像)으로서의 가벼운 파빌리온이 떠 있다. 고정된 형태를 갖춘 기존의 건축 대신 자연과 호응하면서 다양하게 모습을 바꾸는, 양상(樣相), 현상으로서의 건축을 지향했다. 타일이라는 소재를 마감재라고 정의한 20세기 건축에 대한 안티테제(Antithese)도 노렸다.

이탈리아
레조넬에밀리아주
카살그란데
Casalgrande,
Reggio Emilia, Italy
2010.09

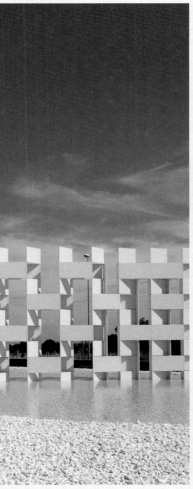

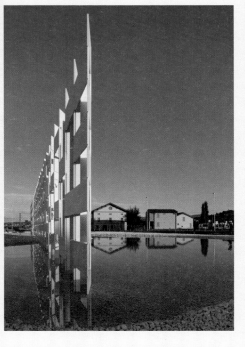

원형의 회전교차로 같은 경관을 하얀 돌과 수면을 이용하여 디자인하고 그 위에 이 끝없이 섬세하고 현상적인 파빌리온을 세웠다.

유스하라
나무다리 박물관
梼原木橋ミュージアム
**Yusuhara Wooden
Bridge Museum**

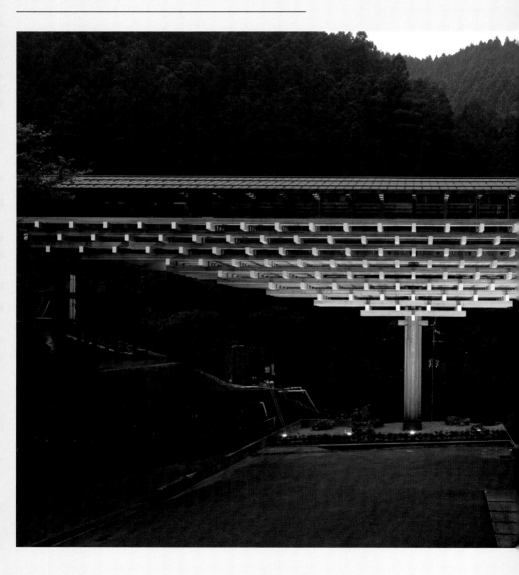

시만토(四万十) 원류의 마을 유스하라쵸(梼原町)의 나무다리를 현대의 목조 기술을 이용해서 되살렸다. 철골과 4개의 집성재를 조합한 중심의 기둥에서 다시 집성재를 조합하는 방식으로 범위를 넓혀 거대한 나무 형상을 만들어냈다. 집성재는 고치현의 작은 공장에서도 제작이 가능한 300㎜의 각재를 사용하여 작은 유닛을 조립하는 방식으로 커다란 전체를 완성했다. 부분이 큰 전체를 만드는 귀납적 방법론을 다리라는 구조체에 응용했다. 국립경기장의 거대한 지부에서도 작은 단면을 가진 집성재로 비슷한 방법을 전개했다. 나무를 보호하기 위해 다리에 지붕을 얹고 통로 부분은 전시장으로도 사용할 수 있도록 '나무다리 박물관'이라고 이름을 붙였다.

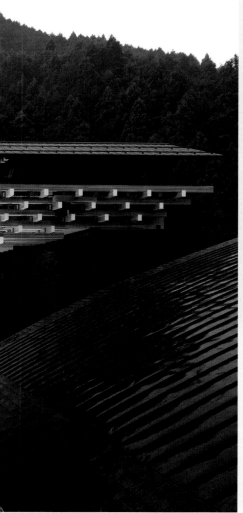

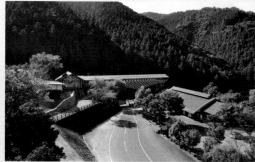

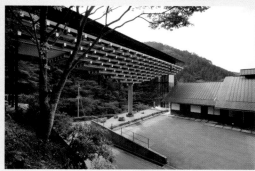

나무다리에 지붕을 얹어 나무를 보호했다.
지붕이 딸린 나무다리는 서유럽뿐만 아니라
중국이나 일본에서도 일반적이다.

지붕으로 보호를 받는 공간은 통로임과 동시에 다양한 전시장으로도 이용되고 있다.
다릿목에는 작은 숙박 시설도 숨겨져 있다.

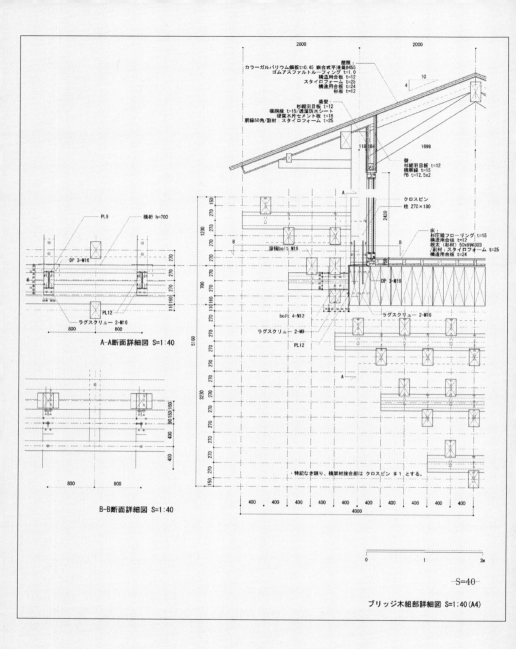

2000　　　2000

屋根
カラーガルバリウム鋼板 t=0.45 嵌合式平滑型H455
ゴムアスファルトルーフィング t=1.0
構造用合板 t=12
スタイロフォーム t=25
構造用合板 t=24
杉板 t=12

軒裏
杉縦羽目板 t=12
横胴縁 t=15/通湿防水シート
硬質木片セメント板 t=18
銅縁60角/割材 スタイロフォーム t=25

10
4

1698

118 184

壁
杉縦羽目板 t=12
横胴縁 t=15
PB t=12.5x2

クロスピン
柱 270×180

2430

床：
杉圧縮フローリング t=15
構造用合板 t=12
横木（根材）50x99x303
割材：スタイロフォーム t=25
構造用合板 t=24

DP 3-M16

ラグスクリュー 2-M16

A

B

A

A

B

150
270
270
1230

150

PL.9　　　横桁 h=700

DP 3-M16

PL12

ラグスクリュー 2-M16

800　　　800

A-A断面詳細図 S=1:40

滑模bolt：M16

270
270
270
700
110 160 270
5160
270
270
270
270
3230
270
270
270
150

bolt 4-M12

ラグスクリュー 2-M9

PL12

・特記なき限り、横架材接合部は クロスピン ＃1 とする。

400　400　400　400　400　400　400　400　400　400
4000

90 150 160

400

400

800　　　800

B-B断面詳細図 S=1:40

0　　　　　　　1　　　　　　　2m

S=40

ブリッジ木組部詳細図 S=1:40 (A4)

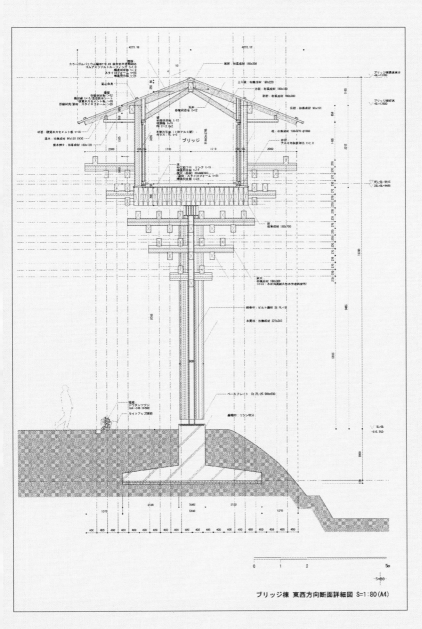

ブリッジ棟 東西方向断面詳細図 S=1:80 (A4)

ブリッジ

고치현 다카오카군
유스하라쵸
Yusuhara-cho,
Takaoka-gun,
Kochi, Japan
2010.09

30

메무 메도우스
Memu Meadows

홋카이도의 거대한 초원 안에 막 소재를 사용하여 '포근한' 실험 주택을 만들었다. 바깥쪽의 막에는 염화비닐 코팅을 한 폴리에스테르 천을, 안쪽의 막에는 공업용 유리섬유직물(glass cloth)을 사용한 이중막 사이에 목조 프레임과 공기 대류 시스템

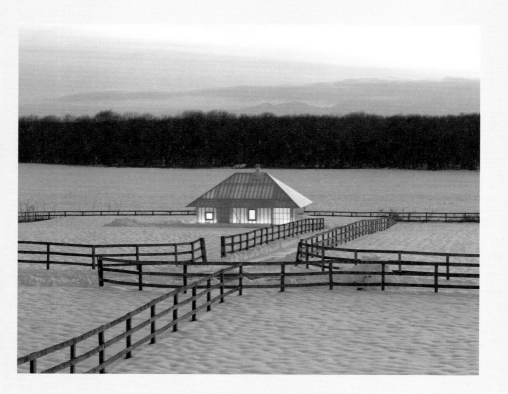

이 집을 완성한 이후 '로터스 하우스'의 클라이언트이기도 한 우시오다 요이치로(潮田洋一郎)의 도움으로 부지 안에 잇달아 환경 실험 주택이 건축되었다. 내가 공모전 심사위원장을 담당하게 되면서 게이오대학, 와세다대학, 하버드대학, UC버클리대학 등의 학생들의 아이디어가 뽑히면 이곳에서 실현했다.

을 도입했다. 공기의 대류에 의해 단열재에 의지하지 않고 혹한의 겨울을 견뎌
내는 동적인 단열 구조로 만들었다. 집의 중심에 설치한 난로의 열로 바닥을
데우고 바닥으로부터의 복사열로 실내를 포근하게 덥힌다. 아이누(Ainu) 사람
들은 치세(cise)라고 불리는 집에서 여름에도 불을 꺼뜨리지 않고 바닥을 계속
따뜻하게 유지하여 이와 비슷한 효과를 얻었다고 한다. 지붕과 벽의 막 소재는
빛을 투과시켜 대초원 안에서 포근한 빛에 둘러싸일 수 있다. 태양의 리듬, 계
절의 변화를 느끼면서 자연의 리듬과 더불어 생활할 수 있다.

홋카이도 히로오군
다이키쵸
Taiki-cho, Hiroo-gun,
Hokkaido, Japan

2011.06

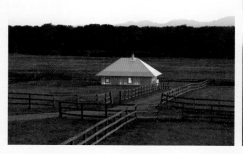

31

스타벅스 커피 다자이후 덴만구 오모테산도점
スターバックスコーヒー太宰府天満宮表参道店
Starbucks Coffee at Dazaifutenmangu Omotesando

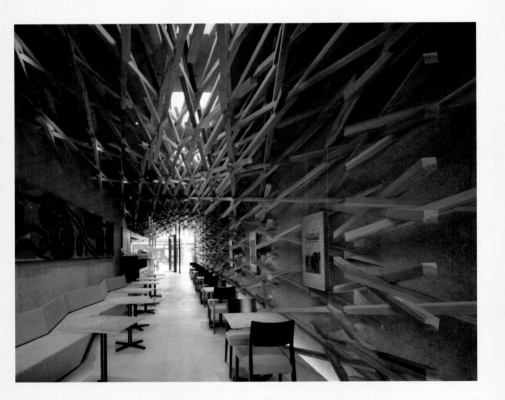

직각으로 교차하는 격자를 배제한 기하학을 통하여
나무 사이로 햇살이 비쳐드는 숲 같은 공간을 실현했다.

다자이후 덴만구의 신사로 향하는 길에 세워진 '각목 구조' 카페. 일본의 목조는 가느다란 각목을 조합시키는 것으로 내진성이 강하고 구조를 바꾸기 쉬운 '탄력 있는 목조'를 실현했다. 이 탄력적 시스템이 간벌한 목재를 활용하게 만들었다. 숲의 자원을 지켜주는 '환경을 배려하는 디자인 (sustainable design)'이기도 했다. 선진국에서는 보기 드물게 67%가 산악 지대인 일본의 높은 삼림 비율도 간벌한 목재를 활용한 결과 유지되고 있는 것이다.

여기에서는 일반적으로 폭 100㎜의 각목을 더 축소해서 60㎜의 가느다란 부재를 조합하는 방식으로 숲의 작은 나뭇가지 같은 섬세한 목조건축에 도전했다.

이 건축이 계기가 되어 스타벅스의 창업자 하워드 슐츠와 친해졌고, 도쿄 메구로(目黒)의 '스타벅스 리서브 로스터리(STARBUCKS RESERVE ROASTERY, 2019)'도 나무를 주 소재로 설계했다.

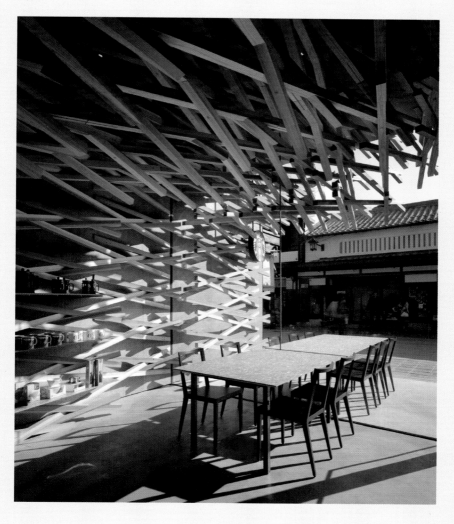

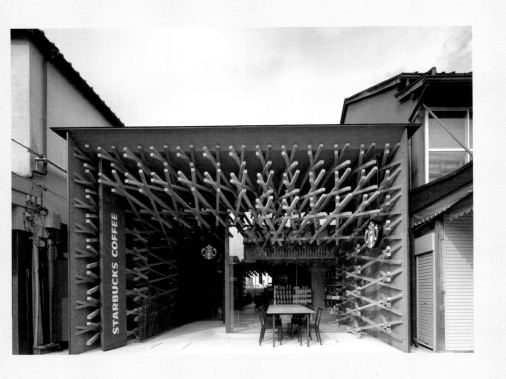

다자이후 덴만구의 오모테산도라는 역사적인 거리에
각목 구조의 건축물이 자연스럽게 녹아든 것 같은 느낌을 준다.

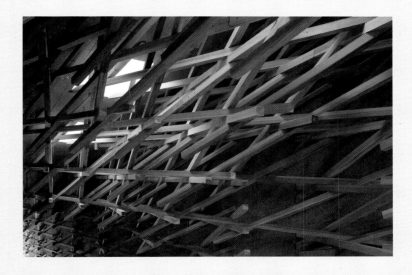

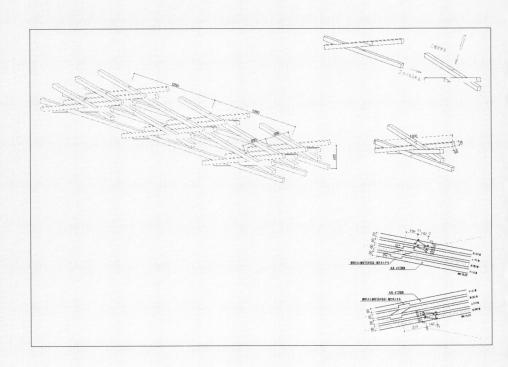

32

아오레나가오카
アオーレ長岡
Nagaoka City Hall Aore

시가지의 공동화가 문제가 되고 있는 지방 도시의 중심부에 지역의 핵심이 되는 광장일체형 시청을 디자인했다. 돌이나 벽돌로 이루어진 유럽의 딱딱한 광장이 아니라 나무와 와시(일본 종이)를 주역으로 한, 부드럽고

당시의 나가오카 시장 모리 다미오(森民夫)의 주도로 완성된 이 독창적인 시청은 매년 100만 명 이상의 시민들이 방문하는 교류의 장소가 되었다.

따뜻한 토방을 제안했다. 흙을 굳혀 만든 이 토방(지붕이 딸린 광장)을 아레나(arena)와 유리를 이용하여 개방한 회의장과 NPO 활동실이 둘러싸고 있다. 시청이라는 기능을 뛰어넘어 시민들의 새로운 교류, 활동 공간이 탄생한 것이다. 눈이 많이 내리는 지역답게 눈을 막아주는 유리 지붕은 기후 조건에 따라 개폐가 가능한 태양광 발전 패널로 덮었다.

소재는 부지로부터 15km 정도 떨어진 에치고 지역의 목재(삼나무), 오구니와시(小国和紙: 와시 생산조합), 도치오(栃尾) 지역의 견직물, 지역 기술자들의 기술 조합 등을 활용하여 '공공건축=상자'라는 무겁고 차가운 이미지를 무너뜨릴 수 있었다.

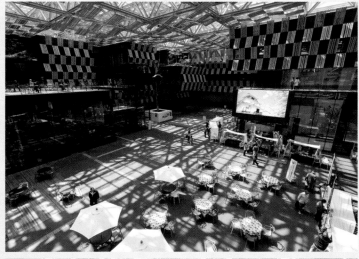

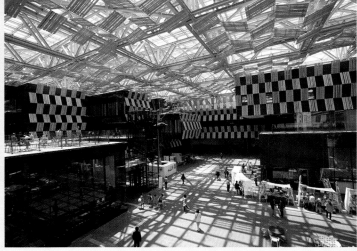

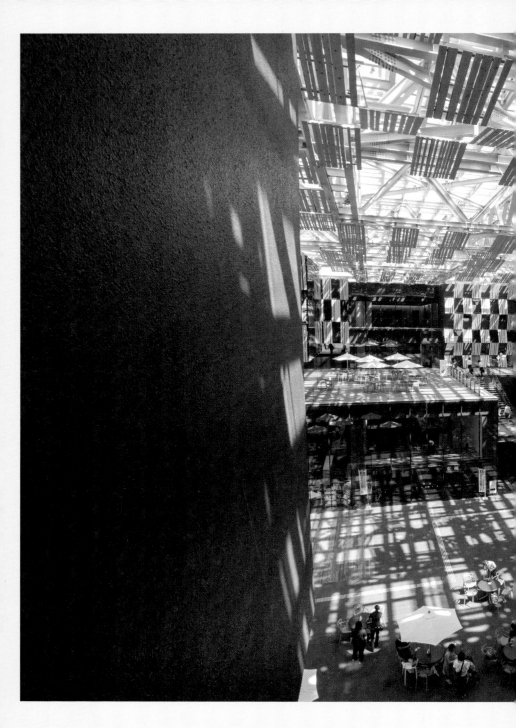

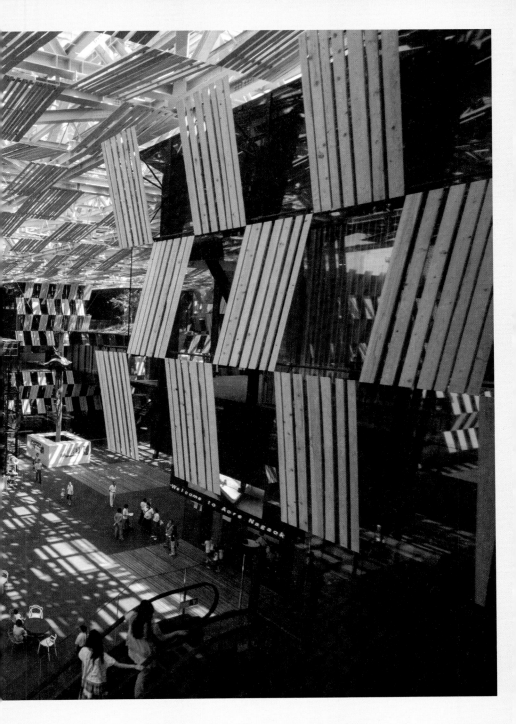

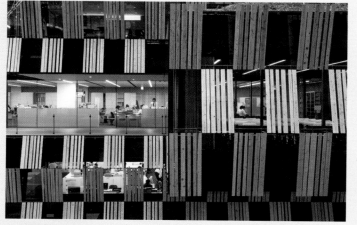

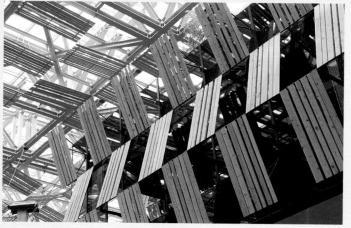

에치고 지역에서 생산되는 삼나무 널빤지를 무작위로 조합하여 패널화하고
그 패널을 3차원화하는 것으로 음영이 풍부한, 포근한 분위기의 파사드가 탄생했다.
널빤지 가장자리에 테이퍼(taper)를 주어 넓은 금속에 고정하는
곡예적인 섬세함을 활용함으로써 패널 자체에 부유감을 만들어냈다.

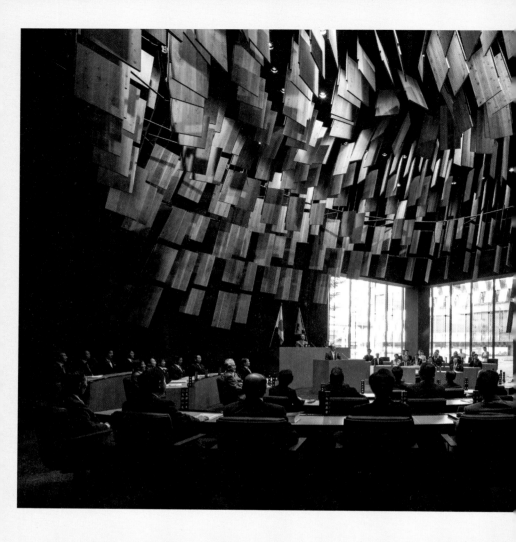

일반적으로 최상층에 설치되는 회의장을 1층으로 끌어내리고
벽을 유리로 마감하는 방식으로 시민과 회의장이 하나가 되었다.
회의장 천장은 나가오카의 불꽃놀이에서 힌트를 얻은 방사 모양의 나무판자로 덮었다.

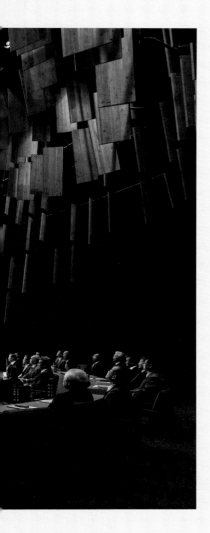

33

아사쿠사
문화관광센터
浅草文化観光センター
Asakusa Culture
Tourist Information Center

에도시대부터의 도쿄의 명소 가미나리몬(雷門) 앞쪽에 있는 부지에 '나무집'을 7개 겹친 듯한 복합적 문화시설을 디자인했다. 각 '나무집'에는 경사가 있는 지붕과 처마가 딸려 있다.

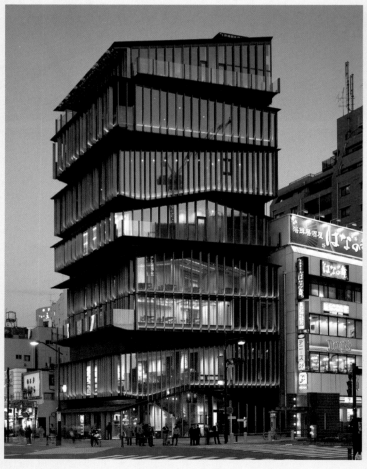

처마는 태양광을 차단하여 정면에 그림자를 드리울 뿐 아니라 실내와 경관을 긴밀하게 연결하는 역할을 한다. 경사가 있는 지붕과 위층 바닥과의 사이에 만들어지는 삼각형의 공간에 공조기가 놓이면서, 평평한 바닥과 천장으로 둘러싸인 20세기 사무용 건물에는 없는, 강약이 있는 인간적인 실내 공간이 탄생했다.

외벽에는 목제 루버가 부착되어 에도시대의 아사쿠사 거리가 갖추고 있던 친근하고 따뜻한 분위기를 재생했다. 도쿄의 '연필형 건물'(좁은 땅에 세워진 건물)을 대신하는, 새로운 입체적 건물의 기본을 창조했다.

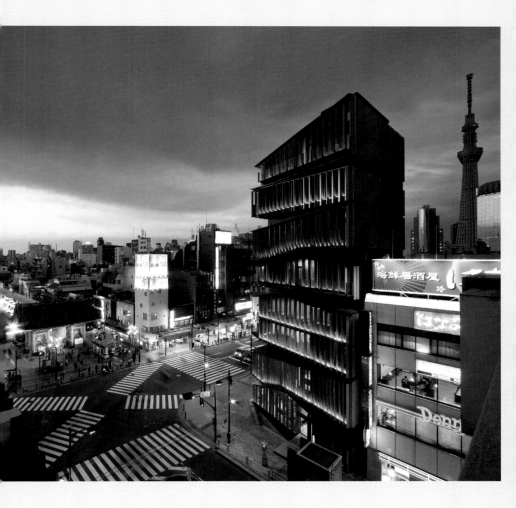

6층에는 공연에도 사용할 수 있는 계단식 극장이 배치되어 있고,
최상층에는 센소지(浅草寺)의 상점가를 내려다볼 수 있는 테라스가 딸린 카페가 있다.

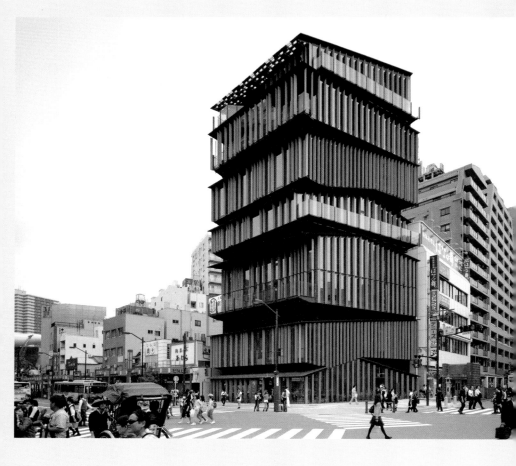

도쿄도 다이토구
Taito-ku, Tokyo,
Japan
2012.03

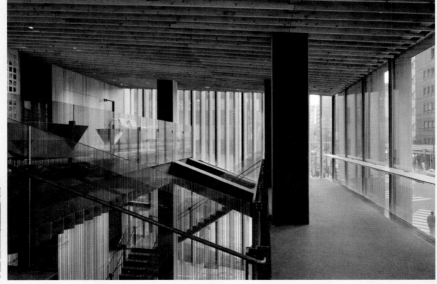

34

800년 후의 호죠안

800年後の方丈庵
Hojo-an after
800 Years

재해, 전염병, 대기근이 이어지던 위기의 시대에 가모노 쵸메이(鴨長明)는《호죠키(方丈記)》를 써서 변해가는 것들의 덧없음을 그렸다. 방랑하는 그의 주거지였다고 알려진 이동식 주거 '호죠안(方丈庵)'에서 힌트를 얻었고, 현대의 소재와 테크놀로지를 활용하여 운반이

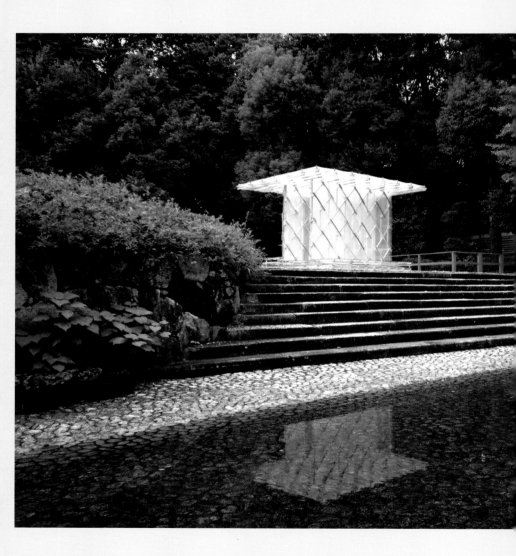

가능한 현대의 '호죠안'을 가모노 쵸메이와 인연이 깊은 시모가모 신사(下鴨神社) 경내에 디자인했다.

가느다란 나무 막대를 붙인 ETFE(불소수지) 시트 세 장을 강력한 자석을 이용하여 접합하는 방식으로 투명하고 강도가 있는 호죠안이 완성되었다. 장력을 부담하는 ETFE 막재와 압축을 부담하는 나무 막대는 일종의 텐세그리티 구조를 형성하여 덧없을 정도로 투명한 파빌리온을 실현했다.

교토부 교토시 사쿄구
Sakyo-ku,
Kyoto-shi, Kyoto,
Japan

2012.10

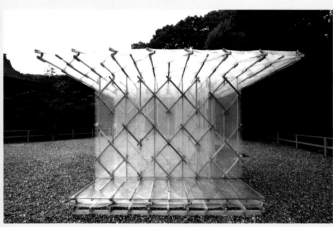

접합에 이용하는 강력한 자석은 피렌체의 석공 기술자에게서 배웠다.
그 기술자와 함께 몰타르를 사용하지 않고 자석으로 돌을 고정하는 공법을
추구하고 있었는데, 그 부산물로 이 파빌리온이 탄생했다.

35 마르세유 현대미술센터

マルセイユ現代美術センター
FRAC Marseille

젊은 예술가의 육성과 예술의 지방분권을 위해 프랑스 정부가 설립한 FRAC 재단의 프로방스 알프스 코트다쥐르 지역의 거점 시설. 골목과 언덕길이 많은 마르세유 워터프런트 지역의 공간적 특성을 입체화된 골목으로 건축화했다.

르코르뷔지에 역시 마르세유 '유니테 다비타시옹(Unite d'Habitation, 1952)'에서 입체 골목이 있는 집합 주택을 시도했지만, 우리는 레지던스와 아틀리에와 박물관을 입체적 골목으로 연결, 그것을 르코르뷔지에의 필로티와는 대조적으로 대지에 접속시켰다. 그 복합체가 에나멜글라스 패널에 의해 부드럽게 덮여 있다. 프랑스에서는 작가이고 문화부장관을 지낸 앙드레 말로(André Malraux)가 주장한 '공상미술관(Musée imaginaire)'의 실질적 사례로서 우리의 '유리로 덮인 골목'이 자주 거론된다.

마르세유의 로컬 소재를 찾아 헤매다 한 유리 공장에서 이 에나멜글라스를 만났다.

황혼 무렵의 에나멜글라스는 장지문처럼 부드러운 빛을 발산하여
마르세유 거리에 포근함을 안겨준다.

36

브장송
예술문화센터
ブザンソン芸術文化センター
Besançon Art Center and
Cité de la Musiquein Izu

스위스 국경에 가까운 프랑스 동부의 도시 브장송에 음악홀, 현대미술관, 콩세르바투아르(conservatoire: 음악학교)로 구성된 복합 문화시설을 '나뭇잎 사이로 스며드는 햇살'을 주제로 설계했다.

오자와 세이지(小澤征爾)가 그랑프리를 받은 브장송국제지휘자콩쿠르가 이곳 홀에서 개최되었다. 낡은 벽돌 창고가 세워져 있는 강가 부지에 나무로 만든 한 장의 대형 지붕을 설치하고 그 아래에 벽돌 창고(박물관 건물)와 음악홀의 질량감을 배치, 그 사이에 발생하는 구멍을 통하여 강과 거리를 새롭게 연결했다. 대형 지붕은 모자이크 모양으로 배치된 태양광 패널, 녹화(綠化) 패널, 유리 패널로 덮이고, 그 아래에 '나뭇잎 사이로 스며드는 햇살'처럼 유기적인 빛의 상태가 나타난다.

이 공모전에서 입상을 한 것이 계기가 되어 파리에 사무실을 내고 프랑스에서의 활동을 시작했다. 프랑스에서의 활동의 시초가 된, 잊을 수 없는 프로젝트다.

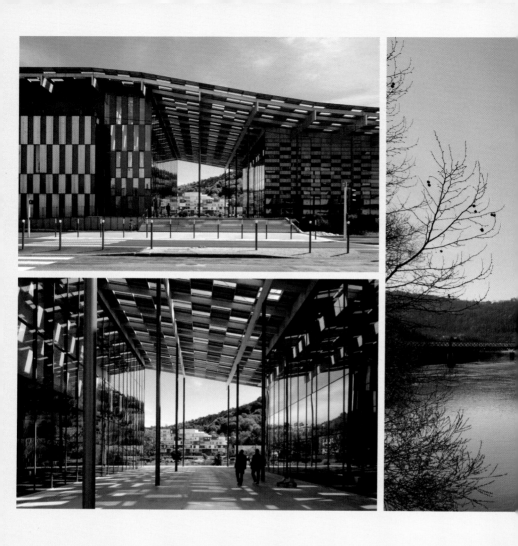

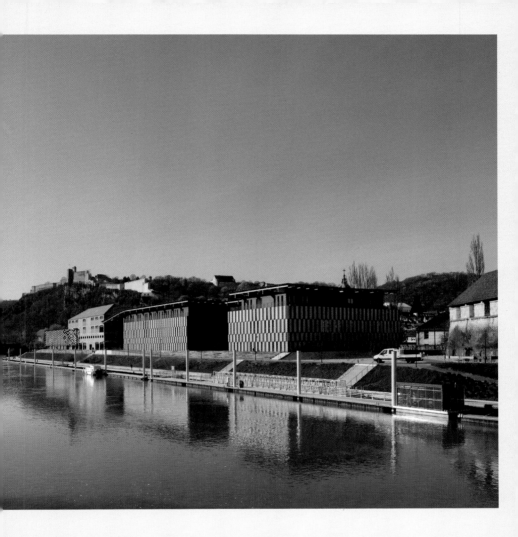

브장송은 역사가 깊은 도시. 현재의 거리는 기원전 1세기에 카이사르가 갈리아를 공격했을 때와 거의 다르지 않다. 그러나 중심을 흐르는 두강과 옛 시가지는 절단되어 있어 강과 시민의 생활이 연결되어 있지 않았다. 강을 따라 세워져 있는 창고와 공터를 보수하는 것으로 거리와 강을 다시 연결했다. 건물의 중심에 구멍을 뚫어 거리와 자연을 다시 연결하는 방법을 '히로시게미술관'에서 'V&A 던디'에 이르기까지 계속 반복하고 있다.

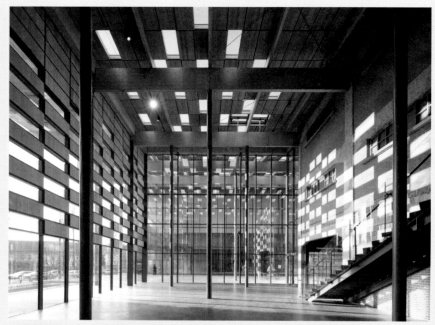

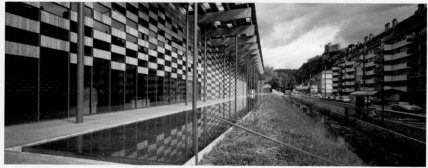

강변 산책로의 경관과 거리 모두 우리의 손으로 디자인했다.
경관은 건축의 잔여물이 아니라 오히려 건축의 주역이라고 생각하여
이 프로젝트 이후 경관에 더욱 깊이 관여하게 되었다.

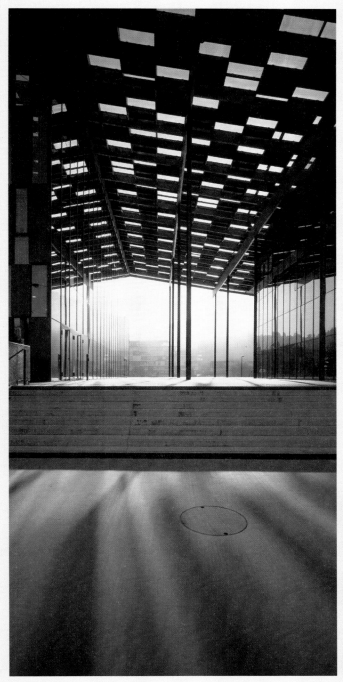

37

가부키자
歌舞伎座
Kabukiza

1889년 창건한 긴자(銀座) 고비키쵸(木挽町)의 '제5기 가부키자'를 디자인했다. 하루미(晴海) 거리에 가라하후(唐破風: 곡선형의 지붕 박공 장식)의 상징적인 입구를 중심으로 두 개의 치도리하후(千鳥破風: 지붕 경사면에 설치한 작은 삼각형의 박공)로 좌우 균형을 잡아 배치한 오카다 신이치로(岡田信一郎)의 제3기 가부키자의 파사드를 답습하고, 경사가 진 천장으로 무대와 관객을 연결한 제4기 가부키자를 지은 요시다 이소야(吉田五十八)에게 경의를 표하는 마음으로 제5기 가부키자를 탄생시켰다. 하얀 회반죽을 바른 저층부의 배후에 네리코렌지 격자(捻子連子格子: 가는 나무를 세로로 늘어놓은 격자)에서 힌트를 얻은 외관의 고층 사무용 건물을 복합시켜 고층화된 긴자와 융합하는 현대의 가부키자를 탄생시켰다.

'극장'이라는 폐쇄된 상자 안에서 완결시키지 않고, 연극 거리라는 공간에 열려 있던 에도의 가부키에서 힌트를 얻어 지하철과 연결하고, 옆의 고비키쵸 거리로 개방했다. 시민들에게 개방된 옥상 정원을 가진 21세기의 연극 공간을 창조했다.

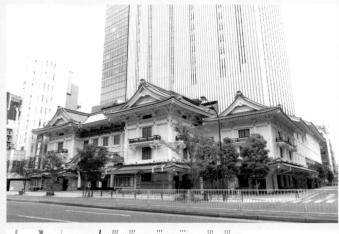

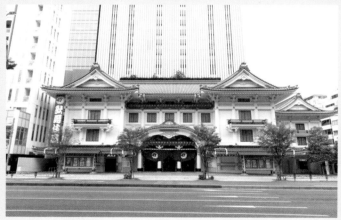

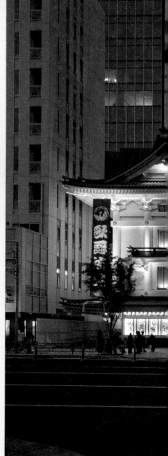

중앙의 가라하후 입구를 중심으로 좌우에 맞배지붕을 배치한 구조는
제3기 가부키자를 설계하고 서유럽 건축의 대칭적 구성에 정통한
오카다 신이치로의 아이디어에서 따왔다.
이 구조를 토대로 삼아 처마를 더 길게 내밀어 깊이를 줌으로써
음영이 보다 풍부한 파사드로 만들었다.

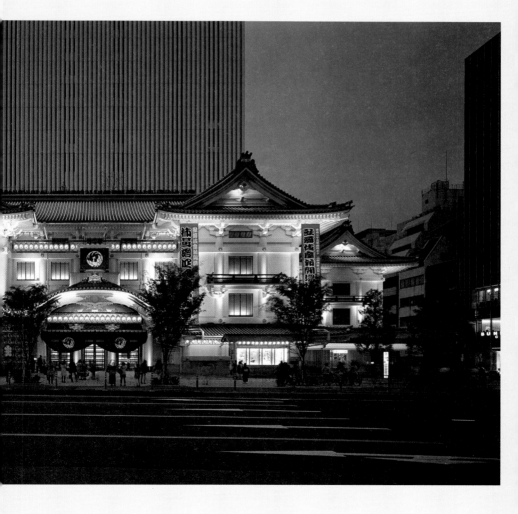

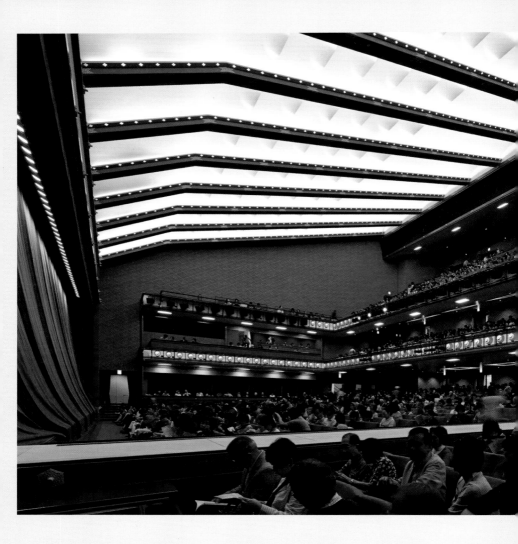

제3기 가부키자는 에도의 가부키 극장에서 유래된 격자 천장의 구성이었지만 요시다 이소야의 제4기 가부키자는 무대와 3층의 관람석을 경사가 있는 천장으로 연결한다는 근대적인 '경사' 구성을 대담하게 도입했다. 요시다 이소야는 그곳에 일본식 건축의 반자틀을 도입하여 극장 건축의 하나의 정형을 창조했다. 우리는 이 정형에 음향적 개량을 첨가하여 요시다 이소야의 발명을 계승했다.

도쿄도 츄오구
Chuo-ku, Tokyo,
Japan

2013.02

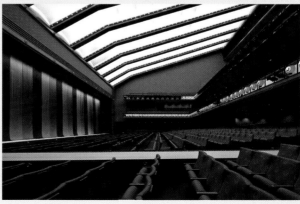

38

서니힐즈 재팬
サニーヒルズジャパン
Sunny Hills Japan

일본 목조건축에 전해지는 '지옥의 조립'이라는 섬세하고 복잡한 조인트 시스템을 이용해 아오야마 뒷골목에 목재로 숲 같은 공간을 창조했다. 복잡한 나무 구조체는 구조 전문가 사토 준과의 컴퓨터 작업을 실시간 병행해 가능했다.

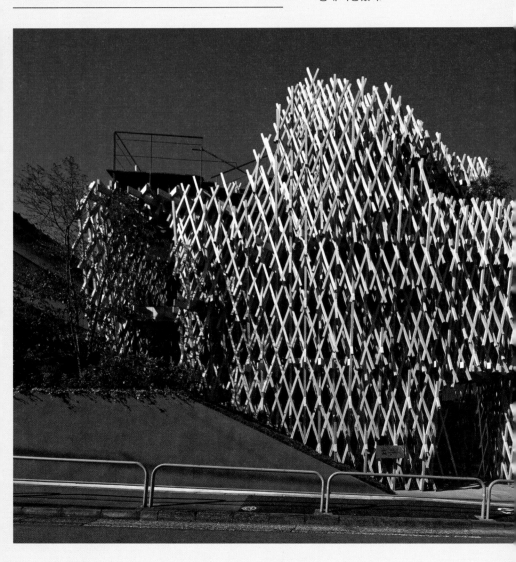

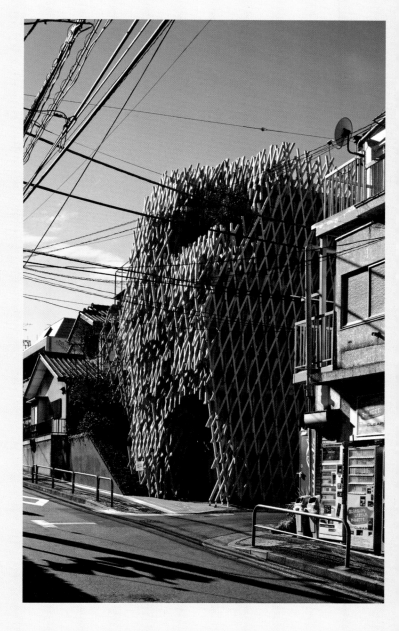

사방 6cm의 가느다란 나무를 이용하여 3층 건물의 목조건축을 만드는 것은
난이도가 매우 높아 몇 군데의 시공사가 그만두기까지 해 한때는 실현이 위태로웠다.

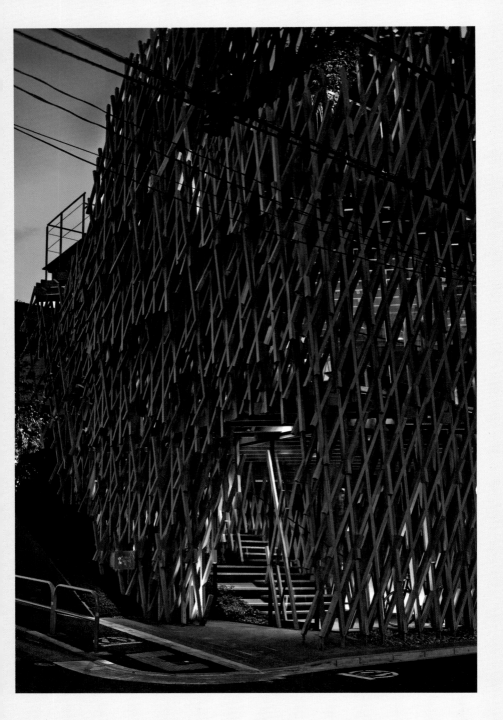

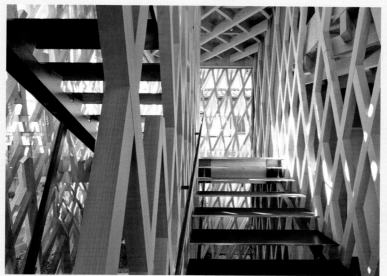

'지옥의 조립'은 일반적으로 가구나 창호에 이용되는 복잡한 나무 조립인데,
건축에 이용되는 일은 거의 없다. 컴퓨터를 이용한 시뮬레이션과
끈기 있는 목수와의 콜라보레이션이 지옥의 조립을 가능하게 했다.

39

다리우스 미요 음악원
ダリウス・ミキ一音楽院
**Darius Milhaud
Conservatory of Music**

엑상프로방스(Aix-en-Provence)의 옛 시가 변두리에 콩세르바투아르와 음악홀의 복합시설을 이 지역의 생산품인 알루미늄판과 오크재(oakwood)를 이용하여 디자인했다. 엑상프로방스는 프랑스의 화가 세잔(Paul Cézanne)이 탄생한 지역이

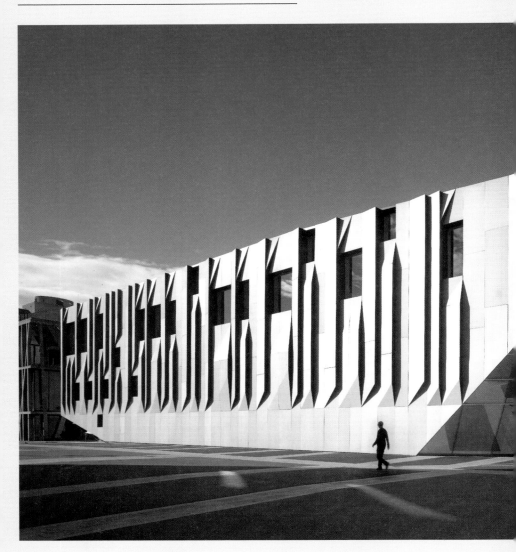

다. 세잔은 이 거리에서 보이는 생트 빅투아르산의 바위 표면을, 종이접기를 연상시키는 딱딱한 느낌의 기하학을 이용하여 표현했다. 마찬가지로 이 거리에서 태어나 이 홀에 이름을 올린 작곡가 다리우스 미요는 재즈에 영향을 받아 기존의 화성에 얽매이지 않는, 자유롭고 현대적인 음악을 창조했다. 이 두 예술가로부터 영감을 얻어 엑상프로방스다운, 밝고 건조하면서 자유로운 건축을 지향했다. 홀의 불균형한 배치는 음향에 있어서도 높은 평가를 받았다. 종이접기 모양의 파사드에서는 동서남북의 방위에 대응하여 알루미늄을 접는 방법을 바꾸는 것으로 엑상프로방스의 강한 햇살을 차단 및 지속이 가능한 디자인을 완성했다.

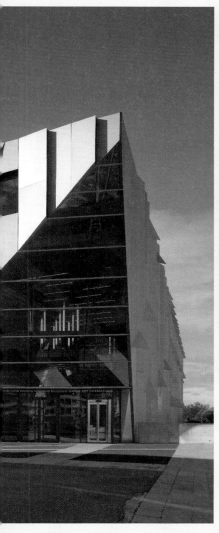

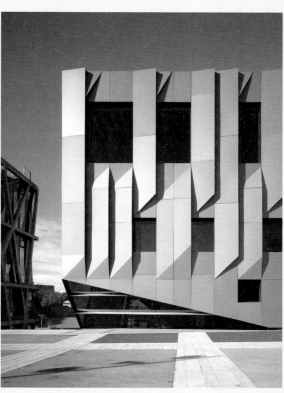

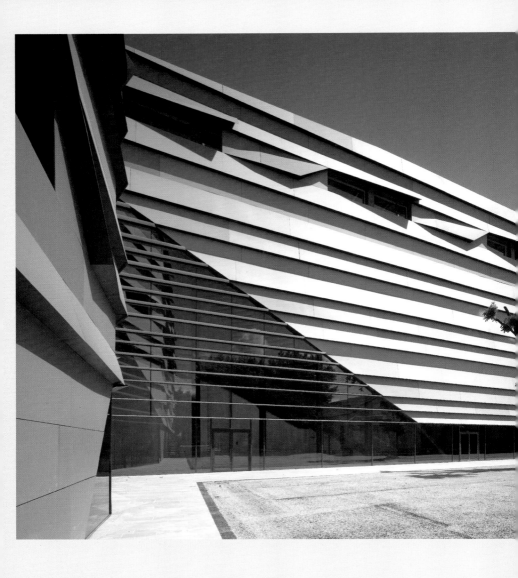

남프랑스의 강렬한 태양광을 효율적으로 차단할 목적으로 알루미늄판을 접는 방법을 연구했고,
방위에 따라 세로접기와 가로접기를 다르게 하여 조합시켰다.
지역 사람들은 이 접는 방식이 오선지에 그려진 악보와 음표를 연상시킨다고 평가해 주었다.

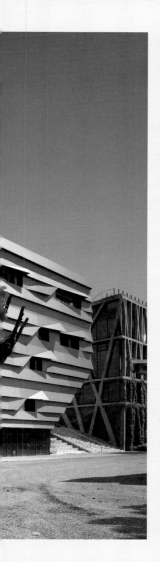

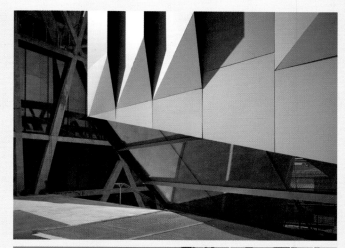

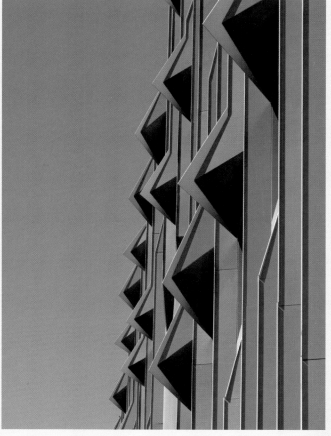

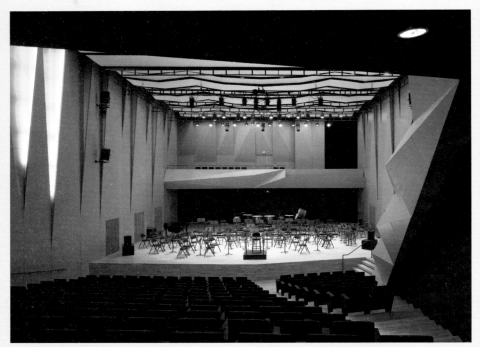

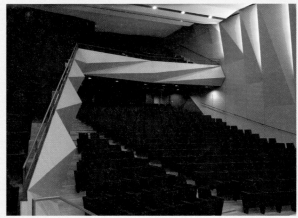

재즈의 자유로움을 현대음악에 도입한 다리우스 미요의 음악에 힌트를 얻어
이 대담하고 불균형적인 구성을 떠올렸다.
불균형은 홀의 가장 큰 문제인 공진(共振)을 배제하는 데에
매우 효과적이어서 음향적으로도 높은 평가를 받았다.

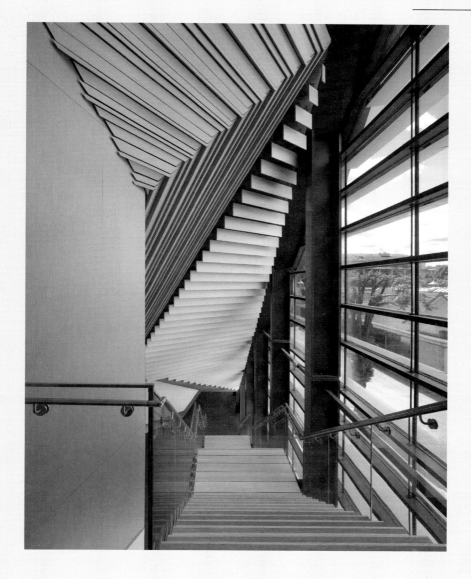

40

다이와 유비쿼터스 학술연구관

ダイワユビキタス学術研究館
Daiwa Ubiquitous Computing Research Building

도쿄대학 본교 캠퍼스 정보학환의 새로운 연구실 건물을 디자인했다. 콘크리트, 타일, 돌로 지어진 대학 캠퍼스의 중후하고 권위적인 이미지를 나무와 자유로운 기하학을 이

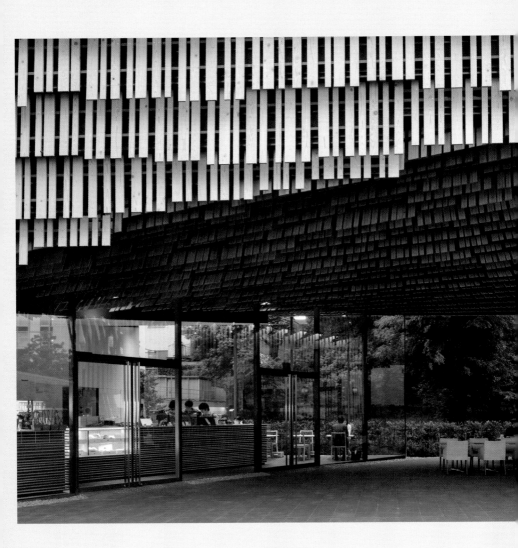

용하여 타파했다.

우선 삼나무 널빤지를 유닛으로 만들어 다양한 밀도, 패턴을 가진 패널을 만들고 그것을 비늘처럼 반복적으로 이동시키면서 유기적인 전체의 형상을 만들었다. 최첨단 컴퓨터 소프트웨어와 나무라는 자연 소재를 조합시켜 생물적인 포근한 질감을 가진 파사드가 가능해졌다.

건물의 중심부에는 뒤쪽의 옛 마에다(前田) 저택 정원과 연결되는 구멍을 뚫어 정원의 풍요로운 자연과 캠퍼스의 역동성을 하나로 연결할 수 있었다.

도쿄도 분쿄구
Bunkyo-ku Tokyo,
Japan

2014

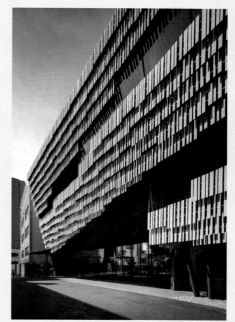

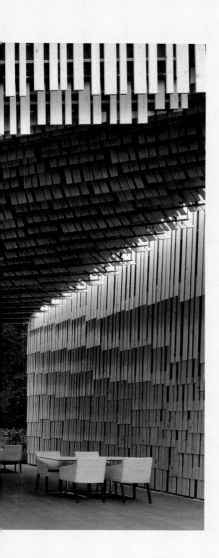

건물 앞 정원 쪽 파사드는 미장 기술자인 하사도 슈헤이의 투명한 미장으로 만들어졌다. 하사도 슈헤이는 현장의 흙과 유리 섬유를 섞어 스테인리스 제품 위에 미장을 했다.

41 중국미술학원 민예박물관

中国美術学院民芸博物館
China Academy of
Art's Folk Art Museum

항저우 교외의 중국미술학원 캠퍼스에 세워진 민예박물관. 가능한 한 조성을 피하고 언덕 경사면에 지어진 단층 주택도 바닥이 연속적으로 이어지는 단면으로 만들어 대지와 건축을 일체화했다. 프랭크 로이드 라이트의 구겐하임미술관의 인공적인 경사 바닥과는 대조적인, 대지를 느낄 수 있는 경사 바닥을 지향했다.

복잡한 지형에 유연하게 대응시키기 위해 평행사변형을 단위로 삼는 기하학적 분할을 이용해 방을 배치했다. 단위가 되는 평행사변형마다 기와지붕을 얹는 방식으로 작은 민가들이 모인 취락 같은 경관을 만들었다.

주변의 민가에 이용되고 있던 낡은 기와를 재활용했고, 벽면도 낡은 기와를 스테인리스 와이어로 고정한 스크린으로 덮어 태양광을 차단하는 부드러운 파사드가 완성되었다. 수공으로 구워낸 기와는 일본의 공업 제품 기와와는 대조적이다. 치수도 색채도 다양한 민가의 기와에 의해 건물을 대지에 융화시켰다.

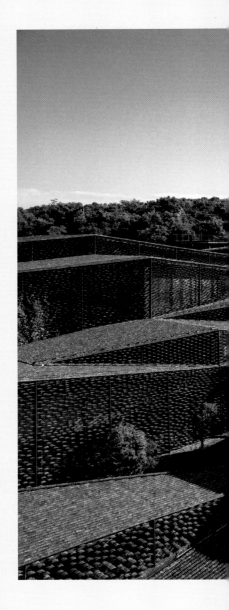

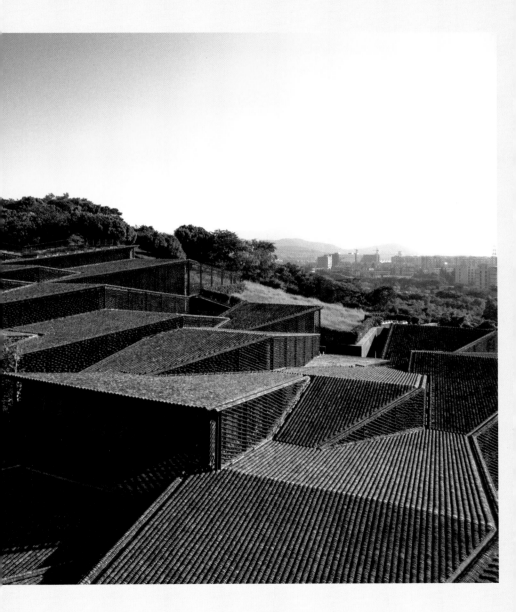

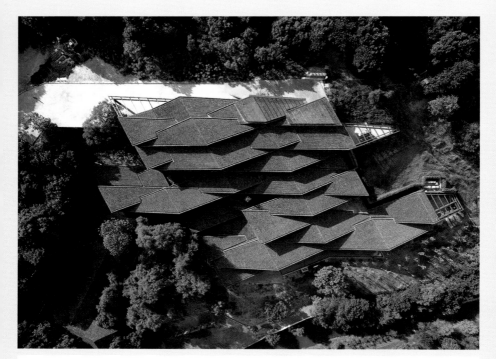

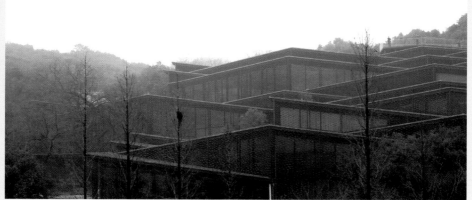

복잡한 지붕의 형상에 대해서도 수공으로 구워진 기와는 놀라울 정도의 유연성을 발휘했다.
겹치는 방법을 조정하는 것으로 이 낡고 고루해 보이는 소재는 현대적인 유연성을 실현시켜 주었다.

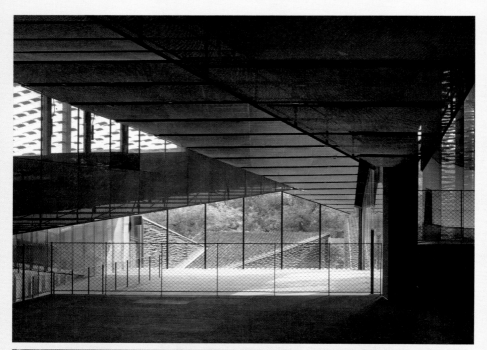

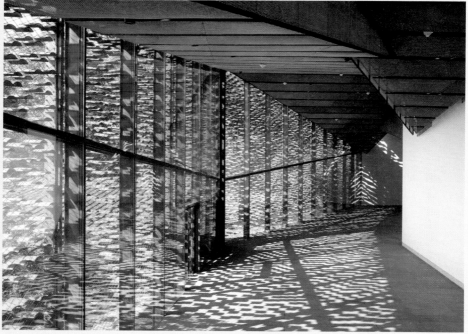

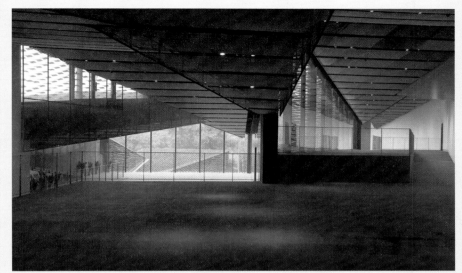

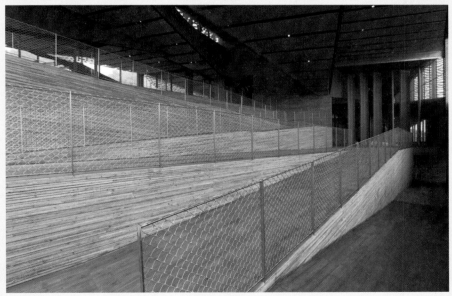

스테인리스 와이어를 대각선으로 설치한 뒤, 철사로 구멍을 뚫은 기와를 고정시켰다.
철사를 사용하는 매우 원시적인 섬세함으로 현대적인 환경 조정 기능을 가진 스크린을 완성했다.

마름모라는 기하학을 이용한
평면 분할을 통하여
차밭의 지형과 융합되는
경사면의 건축을 완성했다.

중국 항저우
Hangzhou,
China
2015.11

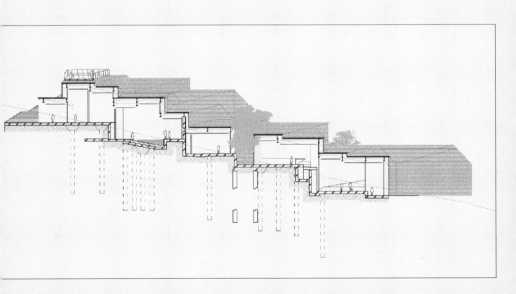

PART —— IV

제4기

나만의 방법을 발견하다

—

2000년부터의 제3기, 사무실은 점차 확장되었고 일이 증가하면서 해외로부터도 잇달아 프로젝트 의뢰가 들어왔다. 나를 둘러싼 외부 세계도 크게 변했다. 콘크리트와 철을 주역으로 한 20세기 공업화 사회가 막을 내리고 정보를 주역으로 한 새로운 세계가 본격적으로 가동되기 시작했다. 동시에 내게도 여러 가지 변화가 있었다. 2000년쯤부터 공모전에서 성과를 내기 시작한 것이다. '방법'이라는 무기를 손에 넣은 덕분이다.

버블경제 붕괴 이후인 1990년대, 지방의 작은 저비용 건축에서 나만의 방법을 발견하기 위한 단서를 찾았다. 일단 작은 프로젝트와 부족한 예산을 감당할 수 있는 방법을 찾아야 한다는 생각에 지역 재료의 맛을 살린다거나 가성비가 좋은 기술자의 기술을 주역으로 삼는 식으로 무엇이든 닥치는 대로 시도해 보았다.

그러던 중 지금까지 어떤 건축가도 시도해 본 적이 없는 나만의 방법을 발견했다. 처음에는 어슴푸레한 형태만 보였지만 조금씩 순화시켜 가면서 분명한 모습을 갖추었다.

그 과정에서 효과를 발휘한 것이 외국인 스태프들과의 영어를 통한 커뮤니케이션이다. 영어로 의사소통을 하려고 하면 직관적이고 애매한 말은 자연스럽게 도태된다. 객관적이고 과학적인 언어만이 남아 말이 점차 연마되어 간다. 그러자 직관이 방법으로 진화하기 시작했다.

대학에서 학생들과 함께 손과 컴퓨터를 연동시켜 파빌리온을 만드는 작업, 즉 디지털 패브리케이션(digital fabrication)을 시작하면서 방법은 더욱 진화되었다. 작은 아틀리에의 직원은 일종의 가족 같은 존재여서, 최소한의 직관적 언어로 커뮤니케이션이 성립된다. 하지만 대학에서 교수로서 학생들을 상대로 이야기할 때는 언어가 자연스럽게 단련되고 방법이 드러난다. 거기에 컴퓨터가 첨가되면 더욱 객관화되면서 방법이 연마되어 간다. 외국인과 학생들을 만나면서 방법이 진화를 이루는 것이다.

방법이라는 객관적이고 과학적인 무기를 사용해서 부지(敷地)나 프로그램이라는 복잡한 프로젝트에 도전하는 방식은 단기간에 결전을 치르는 공모전의 경우, 특히 효과적이었다. 방법은 문제를 정리하고 사고방식을 정리한다. 방법의 발견이 공모전에서 승리를 안겨주었고 나를 전 세계로 이끌어주었다. '지는 건축' 쪽으로 바람이 불기 시작하면서 그에 응

하여 외국인 스태프의 비율이 더욱 증가했고, 방법은 더욱 단련되어 갔다. 그런 순환이 바람직한 피드백을 낳으면서 프로젝트는 거대해지고 사무실 규모도 커졌다.

그것은 건축가로서는 매우 기쁜 일이기도 했지만 동시에 새로운 어려움과의 만남이기도 했다. 프로젝트의 규모가 커지면서 다시 국가라는 난적을 만나게 된 것이다. 1990년대 말에 아이치만국박람회의 기본 구상을 짜서 국가라는 거대한 괴물과 맞닥뜨렸을 때의 악몽이 다시 찾아왔다. 2020년의 도쿄올림픽 주경기장인 국립경기장의 설계 공모에서 나는 다시 국가를 대면했다.

2012년에 실시된 제1회 공모전에는 응모하지 않았다. 모집 요강을 보고 나는 거기에 어울리지 않는다고 생각했기 때문이다. 응모 자격이 이제껏 본 적이 없을 정도로 엄격했다. '거장'들이 받는 프리츠커상(Pritzker Architecture Prize), AIA(미국건축가협회) 골드메달 등의 수상 경력이나 15만 석 이상의 스포츠 경기장을 설계한 실적이 없으면 응모조차 할 수 없다는 규정이 있었다. 실적 요건을 충족시키는 대형 사무실과 공동 작업을 하는 방법도 있기는 했지만 복잡한 대형 프로젝트에 에너지를 할애하는 것보다는 지방에서 작은 프로젝트를 열심히 하는 쪽이 훨씬 보람이 있고 확실한 결과물을 남길 수 있다고 판단했다.

290

—
—

아오야마와 숲

—

제1회 공모전의 승자가 자하 하디드라는 말을 들었을 때 전혀 놀라지 않았다. 자하 하디드가 공모전에 강하다는 것은 잘 알고 있었기 때문이다. 그때까지 국제 공모전에서 자하 하디드와 최종 선발에 남았을 때 (튀르키예, 사르데냐섬, 베이징, 타이완에서 모두 최종 선발에 남았다.) 모두 자하 하디드에게 졌다. 모형이나 렌더링(rendering: 완성 예상도)을 보면 확실히 자하 하디드의 설계안이 모양이 좋고 볼품이 있다. 최근의 건축 공모전은 대체로 그런 설계안이 채택이 되곤 했다.

그래도 나는 그 '모양이 좋은' 노선에서 자하 하디드에게 대항할 생각은 하지 않았다. 나는 '공모전용'의 화려한 건축과는 반대되는 방향을 계속 찾고 있었다. 패배만 하더라도 끈질기게 역방향을 찾았다.

역방향을 찾는 시도는 1980년대 말 뉴욕에서 컴퓨테이셔널 디자인(Computational Design)을 만났을 때부터 계속되었다. 베르나르 추미가 '페이퍼리스 스튜디오'를 선언했을 때 뉴욕의 지적인 친구들은 흐늘흐늘한 형태의 물체 디자인 쪽으로 내달렸다. '블롭'이라고 불리는 그 형태를 보고 "이건 아냐!"라고 느낀 이후, 나는 그들과 다른 길을 걷기 시작했다. 블롭의 선두 주자가 자하 하디드다.

자하 하디드의 국립경기장 설계안이 비용 증가와 주변 환경과의 조화 문제로 비판을 받기 시작했다. 선배 건축가인 마키 후미히코가 중심이 되어 건설 반대 서명 운동이 시작되었고, 마키 후미히코로부터 진구 가이엔의 환경 파괴와도 연결되는 자하 하디드의 설계안에 항의해 달라는 전화가 걸려와 나도 '반대'에 서명했다. 그래도 설마 자하 하디드의 설계안이 취소가 되리라고는 생각하지 않았다.

그 어수선한 상황 속에서 친구이며 내가 설계한 '네즈미술관' 관장이고 아오야마(靑山)에서 태어나고 자란 네즈 고이치(根津公一)로부터 "국립경기장은 구마 씨가 맡았으면 좋았을 텐데…"라는 말을 들었다. "그 가이엔 숲에는 나무로 만들어진 포근한 건축물이 잘 어울려. 지금의 국립경기장을 나무를 사용해서 간단히 보수하면 적은 비용으로 훌륭하게 완성할 수 있을 텐데…"라는 그의 말에 나와는 전혀 관계가 없다고 생각했던 국립경기장이 갑자기 매우 가깝게 느껴졌다. 나의 사무실도 가이엔 숲 근처인 아오야마 2번가여서 국립경기장 바로 옆에 있었고, 그 숲속에 그야말로 아오야마답지 않은 건축물이 세워져서는 안 된다는 식으로 '국립경기장'을 처음으로 내 문제로 의식한 것이다. 30년 동안 사무실을 운영하고 있는 아오야마는 제3기에서 언급했듯 확실히 내게 포근하고 특별한 장소였다.

그로부터 얼마 지나지 않아 공모전을 다시 한다는, 비용을 중시하며 설계시공 일괄 방식으로 진행한다는 내용이 발표되었다. 그때도 설마 내

가 그 당사자가 되리라고는 생각하지 못했다. 대형 건설 회사끼리의 경쟁이 될 것이라는 생각만 들었다.

그로부터 며칠이 지나 갑자기 다이세이건설(大成建設) 담당자로부터 "함께 해봅시다."라는 연락이 들어왔다. 다이세이건설과 아즈사설계(梓設計)로 이루어진 팀에 참가해 달라는 의뢰였다. 나도 모르게 "내가 왜요?"라고 되물었다. '아오레나가오카'와 도쿄의 '도요시마 구청'에서 우리 회사와 다이세이시공이 팀을 이루어 일했는데, 그 두 작품 모두 나무를 사용해서 환경을 배려한 작품이라는 좋은 평판을 얻고 있으니 가이엔 숲속의 국립경기장도 함께 해보자는 것이었다.

—

—

절단이 아닌 관계와 지속

—

나도 이제 '어른'인지도 모른다는 생각이 들었다. 학창 시절부터 친 테니스나 데이트의 추억이 듬뿍 배어 있는 가이엔 숲의 나무들이 눈앞에 선명하게 떠오르는 것을 느꼈다. 자하 하디드와는 대치되는 것을 세상에 던져볼 수 있는 기회, 이게 마지막 기회가 될지도 모른다. 공모전이라는 게임에서는 멋지고 화려한 형태, 즉 주변의 녹색 지대와는 단절된 욕망이 넘치는 아름다움을 다투게 된다. 반대로 나는 지금이야말로 '관계'를 중시하는 건축을 해야 한다고 생각했다.

나를 몇 번이나 '방문'한 브루노 타우트가 일본의 건축은 '관계'의 건축이라고 간파한 것을 기억해 냈다. 주변 환경과의 관계를 어떻게 디자인할 것인가. 한정된 도면과 모형으로 승부를 겨루는 공모전이라는 게임 안에서 '관계'의 미묘함을 전달하는 것은 매우 어려운 일이다. 그러나 실제로 건축물이 그 장소에 완성되고 사람들이 사용하기 시작했을 때에 부각되는 것은 '관계'다. '관계'가 멋지게 디자인되면 건축물과 강하게 연결될 수 있고, 건축과 그 장소에서 살아가는 사람들이 하나가 될 수 있다.

줄곧 그런 생각을 해온 나는 자하 하디드를 가상의 적으로 생각하고 자하 하디드로 대표되는 건축업계의 흐름을 전환하고 싶었다. 그런 내게 자하 하디드가 제시한 설계안을 대체할 만한 대안을 제출할 수 있다는 것은 사고방식의 차이를 제시할 수 있는 중요한 기회였다. 그렇게 생각하자 '불 속에 있는 밤'을 줍는 것처럼 힘들다는 이 공모전이 내게는 어떻게든 도전해야 할, 숙명적인 기회로 여겨졌다.

자하 하디드가 사용하는 방법의 기본이 '관계의 절단'이라고 한다면 내 방법은 '접속'이다. 현대 일본건축 연구의 제일인자인 보톤드 보그너(Botond Bognar)는 접속이라기보다는 '계속(continuation)'이라는 말이 내게 어울린다고 지적했다. 접속이라고 하면 물리적 관계, 공간적 관계만을 가리키는 듯한 느낌이지만 계속이라고 하면 시간적인 접속도 포함된다. 내가 자주 관여하고 있는 낡은 건축의 리노베이션은 시간적 계속을 지향하는 프로젝트의 전형이며 '제5기 가부키자'나 오사카의 '신가부키자(호

294

텔 로열클래식 오사카, 2018)' 같은 과거 건축의 재현도 시간적인 계속을 지향하는 프로젝트로서 크게 뭉뚱그릴 수 있다.

반대로 절단은 모더니즘 건축의 기본적인 방법이기도 했다. 르코르뷔지에는 '근대건축의 5원칙'(1927)에서 필로티, 옥상 정원, 가로로 긴 창, 자유로운 평면, 자유로운 입면 등 다섯 가지를 열거했는데, 그중에서도 가장 중시하고 그의 트레이드마크이기도 했던 필로티는 대지와 건축을 절단하는 조작이었다. 르코르뷔지에의 대표작이라고 불리는 '사보아 빌라'(1931)에서는 하얀 볼륨이 필로티에 의해 지면으로부터 들어 올려져 있고 옥상에는 정원이 설치되어 있어서 사진으로 보는 한 '아름다운 걸작'이다. 그러나 현지를 방문한 나는 녹색의 푸르름이 넘치는 아름다운 부지 안에서 왜 건물을 들어 올려서 대지와 분리하고, 1층을 차고로 삼아 20세기의 상징인 자동차에 바쳐야 하는 것인지 이해하기 어려웠다. 건물 주변의 기분 좋은 나무들로부터 분리되고, 그 대신 단단하고 살풍경스런 옥상을 '정원'으로 받아들여야 하는 그 빌라의 주민들이 불쌍하다는 생각이 들었다. 현지를 방문해 보고 이 시공주가 빌라가 완성된 이후에 르코르뷔지에를 고소한 이유를 처음으로 알 수 있었다.

모더니즘 건축으로부터 자하 하디드에게로 계승되어 가는, 또 한 가지 기본적인 방법은 볼륨 조작이다. 건축물을 폐쇄되고 완결된 하나의 볼륨으로 취급하는 것이다. '사보아 빌라'는 매끈한 느낌의 강한 형태를 가진 하얀 볼륨이 공중에 떠 있는 것으로 강렬한 임팩트를 주는데, 자하

하디드의 국립경기장 설계안도 독특하고 하얀 볼륨으로 눈길을 끌어 공모전에서 당선되었다. 1990년대 이후의 컴퓨테이셔널 디자인이 볼륨의 형태 조작에 일찍이 없었던 자유를 주는 것으로 볼륨 놀이는 더욱 상승했고, 과격한 형태의 대량생산이 시작되었다.

반대로 나는 닫힌 볼륨을 열고 해체하는 길을 선택했다. 처마 같은 외부 공간을 주역으로 삼거나 한가운데에 구멍을 뚫는 식으로 볼륨을 분해, 파쇄하는 방법을 끊임없이 모색했다. 콘크리트로 완성된 폐쇄적인 상자 안에 틀어박히는 행위는 나 자신이 숨이 막혀 견딜 수 없었다.

폐쇄된 볼륨에의 지향성은 20세기라는 시대의 경제 시스템과도 깊은 관계가 있었다. 20세기에 건축은 비로소 자유롭게 매매가 가능한 '상품'이 되었다. 건축의 일부, 예를 들면 콘도미니엄 안의 한 유닛이나 방 하나도 매매의 대상이 되고, 그 매매가 20세기 경제를 움직이는 커다란 엔진으로서 기능했다.

마르크스는 노동의 상품화가 자본주의경제의 기본 수법이며 그것에 의해 노동자의 착취가 가능해졌다고 지적했는데, 노동력에 이어 건축이라는 커다란 물체 역시 자본주의 체제 아래에서 상품화된 것이다. 건축을 상품화해서 순조롭게 매매하려면 건축은 닫혀야 하고 경계가 분명해서 애매한 부분이 없는 것, 즉 '상자'여야 한다. 폐쇄된 상자는 상품으로서 매매될 자격이 있지만, 안팎의 경계가 애매하고 불명확한 일본의 전통적 목조건축은 상품에는 맞지 않았다. 건축이 상품이 되기 위해 외부와 내

부의 관계는 절단되고, 내부에 틀어박힌 인간은 공조 시스템이라는 20세기의 거대한 발명에 의해 내부에 존재하는 것을 '행복'이라고 착각해 버렸다. 르코르뷔지에는 그런 20세기 시스템의 본질을 직감적으로 이해하고 볼륨을 절단하는 수법으로 20세기의 패자(霸者)가 되었다.

줄곧 그 상자 같은 건축에 반대하는 생각을 품고 있던 나는 가능하면 국립경기장이 가이엔 숲을 향하여 활짝 개방되도록 설계할 생각이었다. 20세기 방식의 닫힌 볼륨과는 정반대의 길을 가려 한 것이다. 처마가 중복되고 처마와 처마 사이에서 기분 좋은 바람이 빠져나가는 구성을 했다. 처마를 겹쳐 벽을 비바람에서 보호하고 바람을 건물 안으로 유도하는 수법은 일본의 전통 목조건축의 기법이다.

폐쇄된 상자가 아니라, 처마가 중첩된 건축물로 만드는 것으로 그 주변을 둘러싸고 있는 가이엔 숲과의 관계가 훨씬 가까워졌다. 처마는 그 아래에 기분 좋은 그늘을 만들고 그 그늘이 건물과 숲을 연결한다. 처마가 깊은 일본의 전통 목조 주택은 그늘을 매개체로 삼아 정원 안에 편안히 자리 잡는다.

처마 자체가 작은 막대 모양의 나뭇가지로 구성되어 있고, 그 판자와 판자 사이에 틈이 있는데, 그곳 역시 활짝 개방되어 있다. 이 구성은 일본의 전통 목조 주택의 처마 밑 서까래에서 힌트를 얻었다. 건물을 올려다보았을 때 가장 먼저 눈에 들어오는 것은 서까래다. 서까래의 간격을 둔 구성은 전통 목조 주택을 경쾌하고 투명하게 만들어준다.

나무라는 방법

—

여기에서 나무라는, 나의 또 하나의 중요한 방법이 등장한다. 나무는 단순한 마감재의 명칭이 아니라 나무를 사용한다는 한 가지 방법이다. 나무는 생물이기 때문에 크기에 한계가 있다. 그 결과, '나무라는 방법'은 자동으로 작은 크기를 지향한다. 또 나무는 공업 제품이 아니라 대지에서 자라 그 지역의 토양, 기후, 문화, 역사와 분리할 수 없다. 결과적으로 '나무라는 방법'은 장소를 지향한다. '나무라는 방법'을 선택하면 건축은 자동으로 작은 크기를 지향하고 장소와 연결된다.

국립경기장은 철저하게 나무를 사용했을 뿐 아니라 '나무라는 방법'을 구사한 것이다. 나는 콘크리트와 철을 이용해서 만들어진 20세기 모더니즘 건축의 안티테제를 만들고자 했다. 그리고 콘크리트도 단순한 소재가 아니라 '콘크리트라는 방법'이다. 콘크리트라는 방법은 큰 크기를 지향한다. 어디에서도 쉽게 손에 넣을 수 있고 같은 질감을 보유하고 있는 콘크리트는 장소를 소거한다. 1964년의 제1회 도쿄올림픽을 위해 단게 겐조의 디자인으로 세워진 국립요요기경기장은 콘크리트와 철의 가능성을 최대한으로 살린 공업화 사회의 상징이었다. 탈공업화 사회의 미래를 제시하는 2020년의 올림픽을 위해서는 1964년의 정반대가 되는 소

재를 사용해야 했다.

콘크리트나 철 같은 공업적인 소재로 둘러싸여 있는 상태에서는 편안함을 느낄 수 없는, 안정감이 느껴지지 않는 나의 신체감각이 출발점이었다. 전쟁 전에 세워진 단층 목조건축에서 다다미 냄새를 맡고 장지문에 구멍을 뚫으면서 자란 나는 콘크리트와 철의 무게, 냉기, 경도에는 강한 위화감을 느꼈다. 그러나 사무실을 시작한 1980년대에는 주택 이외의 건축물을 나무로 만든다는 것은 거의 불가능하다고 생각했다. 아이치만국박람회에서 처음으로 '국가'를 만난 1990년대 말경에도 나무를 사용해서 커다란 건축물을 만든다는 데에는 아직 현실감이 없었다. 그렇기 때문에 환경이 주제인 아이치만국박람회에 대한 나의 제안에서도 녹화(綠化)나 IT는 등장해도 나무는 등장하지 않았다.

그러나 2000년을 넘으면서 세상이 변화하기 시작했다. 나무는 광합성을 통하여 대기 중의 이산화탄소를 흡수하기 때문에 나무를 이용한 건축이 지구온난화의 강력한 대항책이 된다는 사실이 널리 알려지게 된 것이다. 그에 따라 나무를 대규모 건축에 사용하기 위해 필요한 다양한 기술, 예를 들면 불연화, 내진화, 방부화의 기술이 개발되었다.

그렇게 해서 나무로 만든 집에서 자란 나의 나무에 대한 사랑에 테크놀로지라는 커다란 아군이 생겼다. 그리고 나 자신이 나무를 사용해서 경험을 축적했다. '나무라는 방법'을 조금씩 몸에 익히기 시작하고, 연마해 나갈 수 있었다. 나무는 '생물'이기 때문에 완벽하게 사용하려면 경

험이 필요하다. 그 모든 것들이 겹쳐 2015년에 실시된 국립경기장의 2회째 공모전에서는 나무를 무기로 삼아 싸울 수 있게 되었다.

나무를 건축에 사용한다는 것은 단순히 소재가 바뀌는 것일 뿐 아니라 방법이 바뀌고 건축의 철학이 바뀐다는 것이다. 우선 전국의 모든 삼나무를 사용하기로 했다. 가격이 저렴하다는 이유로 외국의 소재를 사용하는 것이 아니라 가격이 약간 비싸더라도 일본의 나무를 사용하되, 어느 숲에서 자란 나무인지 알 수 있는 '얼굴이 보이는 나무'를 사용하기로 했다. 어떤 장소의 나무를 사용한다는 것은 그 장소의 숲이 이 건축에 참가한다는 의미이며, 그 숲과 관련이 있는 사람들이 건축에 참가한다는 의미다. '나무라는 방법'은 장소와 연결되고 사람과 연결되기 위한 방법이다.

삼나무 소재가 벌목되고 다시 새롭게 심긴다는 것은 거기에 건축의 힘에 의한 건강한 숲의 순환이 발생한다는 뜻이기도 하다. 그것은 숲의 보수율(保水率)을 높여 홍수 예방을 하고 강으로 흘려보내는 물의 수질을 높여 그 강이 흘러나가는 바다의 어획량을 증가시킨다. 목재는 숲과 연결될 뿐 아니라 강, 바다와도 연결되어 있으며 최종적으로는 지구 대기 속의 이산화탄소 농도와도 연결되어 있다. 나무를 사용하면 건축이 환경의 다양한 요소와 연결되고 때로는 환경의 수복과도 연결된다.

이 '나무라는 방법'은 단순한 건축의 제안이 아니라 새로운 사회상의 제안이기도 하다. 장소에서도, 지역에서도 단절된 개인이 시장의 논리에

만 지배당하여 외롭게 떠도는 사회를 대신하여 다양한 것들이 연결되고 서로 돕는 사회를 만들 수는 없을까. 그런 사회의 상징이 나무라는 재료이고, 그 사회를 실현하는 것이 '나무라는 방법'이다.

'국립'이라고 불리는 건물에는 그 정도 스케일의 커다란 비전이 있어야 한다고 나는 생각했다. 하나의 건축물을 아름답게 만들고 싶다는 작은 비전만으로는 안 된다. 아무리 획기적이라고 해도 건축디자인이라는 닫힌 세계 안에서만 의미가 있다면 사람들을 설득할 수 없다. 이 사회를 이렇게 바꾸고 싶다, 이 국가를 이런 방향으로 바꾸고 싶다는, 거대한 스케일의 강력한 비전이 있어야 비로소 국가 프로젝트를 완수할 수 있다. 나는 '나무라는 방법'을 통하여 SNS에도 눌리지 않고 국가에도 눌리지 않는 '나무 스타디움', '숲 스타디움'을 완성할 수 있었다.

—

—

입자에서 양자로

—

'나무라는 방법'에 많은 도움을 받았다고는 하지만 2015년에 국립경기장 설계자로 선발된 이후부터의 나날은 그 이전과는 비교도 할 수 없을 정도로 스트레스의 연속이었다.

지방의 작은 프로젝트는 예산이 부족하고 설계도 자유로운 편이 아니지만 사람들은 따뜻한 눈으로 지켜봐 준다. "마을 부흥을 위해서 노력

해 주십시오.", "작은 마을이지만 최선을 다해주십시오."라는 느낌으로, 마을 안팎에서 긍정적인 시선들이 날아온다. 민간의 일도 자신의 세금이 사용되는 것이 아니라 그 민간기업의 돈과 위험부담을 바탕으로 지어지는 것이니까 남의 일처럼 무시하는 경우는 있어도 부정적인 비판을 하는 경우는 별로 없다.

그러나 국가 프로젝트가 되면 이야기가 다르다. '작다', '지방이다'라는 이유에서 따뜻하게 응원을 해주는 상황과는 정반대다. '크니까', '도시니까'라는 식의 동정은 전혀 없다. 국가에는 국민 모두가 세금을 납부하고 있으니까 "내 세금을 함부로 사용하면 안 된다."라는 부정적인 감정을 전원이 공유하고 있다. "자하 하디드의 설계안에 비하면 3분의 1에 지나지 않는 공사비를 들였다."라고 말한다고 해서 변명이 되지는 않는다. 하물며 올림픽이라는 커다란 이벤트를 일본에서 개최하는 것 자체에 찬반양론이 존재하니 통상의 국가 프로젝트 이상으로 엄격한 시선들이 모인다.

그런 엄격한 상황에 놓이면 나는 참을 수 없을 정도로 글을 쓰고 싶어진다. 글을 쓰는 것으로 땅바닥에 납죽 엎드려 고생하는 나 스스로를 하늘 저 위에서 내려다보며 내가 하는 일의 의미, 의의를 어떻게든 찾아내어 간신히 균형을 잡는다. 그런 식으로 고령의 아버지를 간병하고 있던 마지막 1년에 《신·건축입문(新·建築入門)》을 썼고 아이치만국박람회에서 고생하고 있을 때 《반오브젝트(反オブジェクト)》, 《지는 건축(負ける建築)》을 쓸 수 있었다. 그리고 국립경기장에서 고생하고 있을 때 《점·선·면(点·線

302

·面)》을 써서 준공과 거의 비슷한 시기인 2020년 2월에 출판했다.

"그렇게 바쁘고 정신없을 때 용케도 글을 쓸 시간이 있으셨네요."라는 질문을 자주 받는다. 그러나 나는 비행기나 전철 안에서 이미 사용한 종이 뒷면에 글을 쓰는 방식으로 집필을 하기 때문에 바빠도 글을 쓸 수는 있다. 아무리 바빠도 이동은 한다. 이동 중에는 회의의 연속인 일상으로부터 해방되어 기분이 즐거워지고 생각을 할 여유가 생긴다. 그 틈새 시간에 집중적으로 글을 쓴다. 적은 시간을 계속 활용하다 보면 즉시 책 한 권 분량의 글이 완성된다.

큰일일수록 다양한 조직과 사람들이 얽혀 복잡해지고 빡빡한 스케줄에 쫓기는 나날이 이어져 내가 무엇을 하고 있는지, 무엇을 하고 싶은지 명확하게 보이지 않는다. 그 복잡한 상황으로부터 나 자신을 구출해 내기 위해 '각 프로젝트를 뛰어넘어 각 프로젝트를 관통하는 방법'을 발견해야 한다. 발견한 '방법' 같은 것에 대해 글을 쓰면서 생각해 보는 식으로 시간을 들여 '방법'을 서서히 진화시켜야 한다. 2000년 이후, 해외에서의 일이 증가하여 혼란스러운 생활에 빠져 있을 때 그 사실을 깨닫고 '방법'을 의식하게 되었고, 글을 쓰는 데에 더욱 힘을 기울이게 되었다. 2015년에 국립경기장에 관여하면서부터는 더욱 '방법'에 관하여 깊이 생각하게 되었다.

《점·선·면》은 그런 의미에서 국립경기장이라는, 경험한 적이 없는 거친 나날의 산물이다. 아이치만국박람회라는 거친 나날 속에서 써 내

려간 《반오브젝트》에서 나는 입자라는 개념을 손에 넣었다. 내가 지향하는 건축은 입자의 건축이라는 사실을 깨달았고 '만국박람회'처럼 거대한 존재를 대할 때도 작은 입자들에 가치가 있다는 것을 깨달았다. 그렇기 때문에 부제를 '건축을 녹이고 파쇄한다'로 정했다. 즉, 작은 입자로 부수는 것이 나의 가장 중요한 방법이라는 사실을 깨달은 것이다.

그러나 어떻게 부술 것인지에 관해서는 그다지 과학적으로 생각하지 않았다. 크고 무거운 느낌의 볼륨을 싫어하니까 일단 부수고 싶다는, 직관적이고 감정적인 방식을 실천했을 뿐이다. 그런데 부수는 작품의 경험이 쌓이자 볼륨을 부수는 방식에도 여러 가지가 있다는 사실을 내 나름대로 발견하게 되었다. 구마 건축의 대명사처럼 불리는 루버는 부서진 선에 의해 탄생한다. 돌을 사용한 건축에는 '로터스 하우스'처럼 부순 결과가 '점'인 경우가 많다. 나무라는 물질의 특질이 '선'을 지향하게 하고, 돌이라는 물질의 특질이 '점'을 지향하게 한다. 막을 사용한 텐트 같은 건축에도 강한 관심이 있는데 이것 역시 볼륨을 '면'으로 부순 것이다. 즉, 입자를 점, 선, 면으로 분류하여 부순다는 방법을 정리, 심화시킬 수 있지 않을까 하는 생각에 《점·선·면》을 쓰기 시작했다.

그때 바실리 칸딘스키(Wassily Kandinsky)가 쓴 《점·선·면(Punkt und Linie zu Flaeche, 1926)》을 떠올렸다. 이 책은 고등학교 시절의 나의 애독서였다. 당시의 나는 예술에 강한 흥미가 있어서 건축 쪽으로 진학할 것인지, 예술 쪽으로 진학할 것인지 망설이고 있던 시기이기도 했다. 예술에 관한

책을 닥치는 대로 읽었지만 대체로 글을 쓰는 방식이 감정적이고 지나치게 주관적이어서 만족스럽지 않았다. 어떤 책도 내가 그림을 그릴 때의 지침이 되는 과학적 방법을 제시해 주지 않았기 때문이다. 그중에서 유일하게 칸딘스키의 《점·선·면》만이 방법을 이야기하고 있었다. 그는 우선 회화를 구성하는 요소를 점, 선, 면으로 정리했고, 점, 선, 면으로 이루어지는 구성(composition)이 인간의 감정에 어떤 효과를 미치는지를 과학적으로 해석하려 했다. 주관을 배제한, 과학적이고 구체적인 글쓰기 방식에 나는 넋을 잃었다.

　그런 한편, 회화라는 것의 한계, 정확하게 말하면 모더니즘 회화의 한계도 느꼈다. 칸딘스키는 추상화가로서 회화의 역사를 전환하는 작품을 남겼을 뿐 아니라 모더니즘 운동의 중심지인 바우하우스에서 교편을 잡은, 바우하우스 교육의 이론적 리더이기도 했다. 모더니즘 건축의 기본은 구상(具象)을 배제하는 것이며, 칸딘스키는 구상을 배제하면서 회화와 그 외부 세계 사이에 논리를 조립시키려 했다. 그의 접근 방식은 구상을 버릴 수 없어서 회화의 외부 세계와의 접속을 유지한 피카소와는 대조적이었다. 그러나 칸딘스키의 폐쇄된 논리를 나는 무겁게 느끼기 시작했다. 그 정밀하고 복잡한 논리에는 미래성이 없다고 느꼈다.

　예술 쪽으로 진학할 것인가, 건축 쪽으로 진학할 것인가를 놓고 혼란을 겪고 있던 나는 칸딘스키의 《점·선·면》을 만나면서 예술과 외부 세계와의 관계의 중요함을 깨닫고 건축이라는 외부와 연결된 세계로 진학

하기로 결단을 내렸다.

그렇기 때문에 나의 《점·선·면》을 쓸 때 가장 신경을 썼던 부분은 건축이라는 세계에 갇히지 않는 것이었다. 칸딘스키는 회화라는 닫힌 세계 안에서의 완벽한 과학적 교과서를 쓰는 것이 목적이었지만 나는 반대로 교과서가 아니라 건물과 외부를 연결하는 행동적 프로파간다로서 《점·선·면》을 썼다. 무겁게 닫힌 볼륨으로서의 건축, 즉 콘크리트 건축을 어떻게 부술 것인가에 관한 실천적인 내용을 쓰려 한 것이다. 그 싸움을 위한 무기를 전수하기 위해 쓴 메모가 《점·선·면》이다.

글을 쓰면서 머릿속을 뿌옇게 흐려 놓았던 안개를 몇 가지 걷어낼 수 있었다. 하나는 양자역학과 건축의 관계에 관하여 정리할 수 있었다. 하라 히로시 교수의 연구실에서 공부를 했을 때 하라 교수는 틈이 있을 때마다 수학을 공부하라고 말했다. 새로운 수학 안에 새로운 건축의 힌트가 있다는 의미였다. 그 목소리는 줄곧 내 머릿속에 남아 있었는데, 르네상스나 고딕 등 옛 건축물을 바라보고 있을 때에도 이 건축물의 배후에 어떤 수학, 물리학이 있을지 생각하는 버릇이 생겼다. 건축가든 과학자든 같은 시대를 살고 있는 사람은 같은 방법으로 세상을 파악한다. 과거를 돌이켜보면 그 시대의 수학과 그 시대의 예술의 상관관계가 명확하게 보인다.

《점·선·면》을 쓸 때 수학·물리학·건축의 역사적 병행 관계를 재정리했다. 르코르뷔지에는 아인슈타인과 친구였고, '사보아 빌라'를 직접 안

내할 정도의 사이였다. 모더니즘 건축의 성전이라고 불린《공간·시간·건축(Space, Time and Architecture)》의 저자 지그프리드 기디온(Sigfried Giedion)도 르코르뷔지에, 아인슈타인과 마찬가지로 스위스 사람인데, 아인슈타인이 시간과 공간을 통합했듯 모더니즘 건축 역시 시간과 공간을 융합했다는 설을 주장했다. 그의 책은 모더니즘의 성서가 되었다.

　나는《점·선·면》에서 시간과 공간의 통합이라는 도식을 부정하고, 르코르뷔지에와 기디온으로부터 졸업하려 했다. 그렇게 하기 위해 뉴턴역학, 아인슈타인, 그리고 그 후에 찾아온 현대 양자역학이라는 물리학 3단계의 흐름을 정리했다. 그러자 르코르뷔지에가 아인슈타인보다는 뉴턴역학의 세계관에 지배를 받고 있었다는 사실을 알게 되었다. 뉴턴역학은 한마디로 말하면 운동의 역학이다. 이 역학에 의해 철도, 자동차, 비행기를 주역으로 삼는 '운동 문명'이 탄생했고, 르코르뷔지에는 그 '운동의 시대'를 건축으로 번역했다. 한편 아인슈타인은 '운동의 시대'의 선구자인 뉴턴을 부정했다. 그는 결코 르코르뷔지에나 기디온의 '친구'가 아니었다. 아인슈타인은 시간과 공간을 접속했을 뿐 아니라 유명한 $E=mc^2$이라는 방정식을 제출하여 시간과 물질을 접속시켰고, 우주를 단 하나의 논리로 설명하는 데에 성공했다. 그런 의미에서 20세기 초에 아직도 뉴턴의 수준에 머물러 있던 건축과 공간, 시간, 물질의 통합에 성공한 첨단 과학과의 보조가 흐트러지기 시작했다. 과학은 건축보다 앞서 달리기 시작했고 건축은 뒤에 남겨졌다. 아인슈타인이 한 걸음 먼저 앞에서 달리

기 시작한 것이다.

그러나 물론 E=mc²이 과학의 끝은 아니었다. 아인슈타인 이후에 등장한 양자역학은 다양한 소립자를 발견했고, 하나의 논리로 우주를 설명하는 것이 불가능해져 버렸다. 그런 의미에서 단일 논리로 우주를 설명한 아인슈타인은 그 이전의 고전물리학의 최종 주자였다. 아인슈타인 이후 모든 논리와 모든 방정식은 특정 스케일, 특정 세계에서만 효과가 있다는 사실이 밝혀졌다. 이런 사고방식을 '유효이론(有效理論)'이라고 한다. 우주 전체를 하나의 논리로 설명하려는 물리학이라는 학문 자체가 유효이론에 의해 끝났다는 말도 나왔다. 그 양자물리학에 의해 초래된 포스트물리학 시대에 대응하는 이론서로서 나는《점·선·면》이라는 유효이론적 노트, 포스트건축적 메모를 쓴 것이다.

그런 사색을 하는 동안에 입자라는 말을 대신해서 양자라는 개념이 나의 내부에서 떠올랐다. 입자는 단순히 알갱이가 작다는 것이지만 양자라는 개념은 작은 알갱이 사이에 틈이 있고 이산적(離散的) 상태에 있다는 중요한 인식을 포함한다. '양자화(quantization)'는 정보기술과 물리학에서 모두 사용되는 용어다. 정보기술에서는 신호처리나 화상처리에 있어서 신호의 크기를 이산적인 수치로 근사적으로 나타내는 것을 가리키는 한편, 물리학에서는 양자 자체가 이산적인 물리량을 가진다는 것을 나타낸다. 소립자는 위치, 에너지, 회전운동량 등의 물리량에 있어서 이산적인 존재라는 것, 즉 띄엄띄엄 떨어져 있는 존재라는 것이 양자물리학

의 발견이다. 현재의 정보기술이나 양자물리학은 이 세상을 띄엄띄엄 떨어져 있는 존재로서 이해한다. 그 이해는 나의 건축적 방법과 공통된다. 정확하게는 그런 시대의 분위기를 받아들이면서 나는 나만의 방법을 발견하고 심화시켜 나갔다.

그런 의미에서 건축역사가인 후지모리 데루노부(藤森照信)가 나의 건축을 '미분의 건축'이라고 평했을 때 역시 대단하다고 생각하면서도 한편으로는 그 비평을 유보하고 싶었다. 작은 부분의 집합체로서의 건축을 만드는 방법을 후지모리 데루노부는 미분이라고 불렀고, 미분은 구마 겐고가 발명한 것이라고 평했다. 이 지적은 나의 디자인의 특질을 적절하게 파악하고 있지만 미분이라는 용어에 약간 위화감을 느꼈다.

미분의 루트는 고대 문명에서 찾아볼 수 있는데, 17세기 연속하는 곡선의 성격을 분석하고 운동을 예측하기 위한 방법으로서 뉴턴이나 라이프니츠에 의해 수학에서 주역의 자리를 차지하게 되면서 근대의 산업혁명과 공업화를 뒤에서 밀어붙였다. 그런 의미에서 미분은 뉴턴역학과 하나이며, '운동의 시대'에 형태를 부여해 준 모더니즘 건축과 가까운 냄새가 난다. 운동을 대신해서 정보가 주역이 되고 우주의 극대와 극소가 양자라는 '드문드문 존재하는 점'으로 연결되어 버린 현대라는 시대에는 작게 나누어 운동을 예측하는 미분이 아니라 띄엄띄엄 떨어져 있고 불안정한 양자가 어울린다.

코퍼레이티브 하우스에서 셰어하우스로

그 양자적 방법을 집합 주택에 응용한 것이 셰어하우스(share house)다. 20세기의 집합 주택은 가족이라는 기본단위가 생활하는 핵가족의 집합체였다. 그러나 현실적으로 도시 안에서 가족이라는 단위는 이미 붕괴되었다. 가족을 작게 부순 것이 핵가족이고, 반대로 가족을 개인이라는 양자적 단위로 분해해서 띄엄띄엄 떨어뜨린 뒤 그 틈을 유지한 채 완만히 뭉뚱그린 구조가 셰어하우스다. 셰어하우스를 직접 만들고 경영하는 것이 제4기의 나의 활동의 또 하나의 바퀴가 되었다.

내가 셰어에 관해 생각하기 시작한 곳은 역시 뉴욕이었다. 뉴욕에 유학하기로 결정했을 때, 나카스지 오사무라는 오사카의 건축가를 만났다. 오사카를 거점으로 활동하고 있던 나카스지 씨는 같은 오사카 사람인 안도 다다오를 늘 의식하고 있었다. 안도 다다오는 건축이라는 닫혀 있고 완결된 세상 안에서 철저하게 아름다움을 추구했는데, 나카스지 씨는 그 반대의 길을 걸으려 했다. 아름다움이라는 그럴듯한 기준 따위는 잊고 건축을 사회를 향해 활짝 개방하자고 생각한 나카스지 씨는 '도쥬소(都住創)'라는 이름의 무모한 실험을 시작했다. 그는 도쥬소야말로 안도 다다오보다 훨씬 오사카적이라고 주장했다.

도쥬소는 '도시 주택을 자신들의 손으로 만드는 모임'을 줄여서 부르는 호칭이다. "건축가는 클라이언트에게 의지만 하니까 안 되는 거야.", "클라이언트가 말하기를 기다리기만 하니까 안 되는 거지.", "그러니까 아무리 시간이 흘러도 건축가는 어린아이에 머물러 있는 거야."라는 것이 나카스지 씨의 입버릇이었다. 그는 자신들이 직접 프로젝트를 기획하고 비즈니스를 구상하여 자신들의 책임으로 건축을 해야 다시 한번 사회와 연결될 수 있다고 생각했다.

그렇게 하기 위한 장치가 코퍼레이티브 하우스(co-operative house: 공동조합주택)였다. 우선 자신이 살고 싶은 집을 직접 짓고 싶은 사람들을 모은다. 개발업자의 틀에 박힌 맨션에는 살고 싶지 않은 사람들을 먼저 모으는 것이다. 적절한 인원이 모이면 함께 토지를 구입해서 모두가 만족할 수 있는 계획을 짜 함께 집을 짓는다. 나카스지 씨는 이 구조를 코퍼레이티브 하우스라고 부르며 오사카에 잇달아 코퍼레이티브 하우스를 건축했다. 개발업자가 프로젝트에 참여하지 않기 때문에 개발업자가 차지하는 이익이나 광고선전비가 줄어드는 만큼 낮은 가격으로 자신의 집을 손에 넣을 수 있다는 장점도 있었다.

완성된 이후의 인간관계도 보통의 맨션처럼 어색한 관계에 머물지 않고 코퍼레이티브 하우스의 주민끼리는 함께 집을 지었다는 의식이 공유되어 처음부터 친구로 시작하고 시간이 지나도 사이가 좋았다. 근처의 코퍼레이티브 하우스 주민들과도 교류가 있어서 모두가 만족스럽고 활

기차 보였다. 사람과 마을이 하나로 연결되는 느낌이 있었다.

　도쿄의 차갑고 어색한 거리나 맨션밖에 몰랐던 나는 따뜻한 온기가 느껴지는 솔직한 오사카 사람의 코퍼레이티브 하우스 커뮤니티를 보고 감격했다. 1986년에 뉴욕에서 돌아온 나는 사무실을 열고 싶은 건물이나 맨션은 도쿄에 없다는 사실을 깨닫고 나카스지 씨에게 상담을 했다. "동료들을 모아서 코퍼레이티브 오피스를 만들어보는 게 좋을 것 같습니다."라는 게 나카스지 씨의 대답이었다. "입주하고 싶은 건물이 없으면 직접 지으면 되지요."라는 단순한 조언에 나는 용기를 얻을 수 있었다.

　동료들은 즉시 모였다. 예전부터 인쇄 공장이 모여 있어서 상업 지역 분위기가 남아 있는 에도가와바시(江戶川橋) 근처에 작은 토지를 발견했고, 프로젝트는 순조롭게 진행되는 것처럼 보였다. 우리는 개발업자에게 의지하지 않을 뿐만 아니라 기성 사회의 시스템에도 의존하지 않고 직접 자신의 공간을 손에 넣을 수 있다는 꿈에 취해 있었다.

　그러나 상상하지 못했던 일이 발생했다. 버블경제가 붕괴되면서 우리가 구입한 토지의 가격이 급락한 것이다. 모두가 빚을 내서 프로젝트에 투자했기 때문에 토지 가격이 폭락하자 모든 기획이 무너져 버렸다.

　그 이후에 발생한 일들은 그다지 기억하고 싶지 않다. 동료 몇 명은 파산을 했고 자살한 사람도 있다. 당사자인 나카스지 씨도 스트레스와 과음 때문에 세상을 떠났다. 그렇게 뜨겁게 도시의 미래를 논의했던 동료들이 모두 사라져 버렸다.

무엇이 잘못되었는지 생각했다. 그리고 사유라는 욕구가 근본적인 원인이라는 결론에 도달했다. 코퍼레이티브 하우스의 기본은 자신들의 손으로 자신들의 집이나 사무실을 짓는 것이었다. 집을 지어서 사유화하는 것이었다. 건축을 '사유'할 수 있는 것을 '안심'이라고 생각했다. 막연히 사유하면 그것이 재산이 되고 그 후의 자신을 지탱해 줄 것이라고 생각하고 안심하고 있었던 것이다. 그런 의미에서 건축을 사유하는 것이 행복과 연결된다고 꿈꾸었던 20세기의 주택융자 환상에 우리도 완전히 취해 있었던 것이 아닐까 싶다.

뼈아픈 경험을 통해서 나는 많은 것을 배웠다. 우선 사유라는 것이 얼마나 위험한 것인지를 알았다. 우에노 치즈코(上野千鶴子)에게서 배운 엥겔스의 교훈, 즉 사람은 사유에 의해 자유로워지기는커녕 농노 이하의 존재가 된다는 엥겔스의 지적이 내게 해당된다는 사실을 실감했다. 엥겔스는 1872년 "주택을 사유해서 본인이 그곳에 살아야 한다면 그것은 자본이 아니다. 주택의 사유를 시도하는 노동자는 융자를 갚는 데에 쫓겨 과거의 농노와 마찬가지로 토지에 얽매이게 되고 노동을 강요당하게 된다."라고 경고했다. 앞으로 사유에는 다가가지 않겠다고 결심했다.

그러나 그런 한편 동료들과 함께 산다는 꿈이 사라진 것은 아니다. 사유라는 위험한 엔진에는 의존하지 않고 도시 안에서 동료를 만들 수는 없을까. '도쥬소'가 오사카의 번화가에 만든 뜨거운 네트워크를 사유 없이 만들 수는 없을까.

나카스지 씨와 함께 시도한 코퍼레이티브 오피스의 빚을 겨우 갚았을 무렵, 그 꿈을 실현할 수 있는 기회가 찾아왔다. 코퍼레이티브를 대신해서 생각해 낸 새로운 구조가 셰어하우스다. 셰어하우스란 거실, 주방, 욕실, 화장실 등을 모두가 함께 공유(share)하는, 과거 학생들의 기숙사 같은 주거 환경이다. 동료들이 모여 자기 부담으로 커뮤니티를 만드는 것은 코퍼레이티브 하우스와 비슷하지만 참가하는 사람들 각자는 아무것도 사유하지 않는다. 사유를 하지 않는 자유롭고 양자적 개인을 완만하게 뭉뚱그리는 것으로 자유도는 부쩍 증가한다. 하나의 셰어하우스에 질린다면 또 다른 셰어하우스로 이동하면 된다. 실제로 셰어하우스의 주민들은 몇 년마다 옮겨 다니는 경우가 많다.

아내인 시노하라 사토코(篠原聡子)는 집합 주택의 과거와 미래를 줄곧 연구하고 있는데, 나보다 먼저 셰어하우스의 가능성을 깨닫고 그 시스템을 만들고, 설계를 담당했다. 사무실을 25년 동안 운영하면서 모은 자금으로 셰어하우스를 실제로 짓고 직접 운영하는 것이다. 2012년에 첫 셰어하우스인 셰어야라이쵸(シェア矢来町)가 완성되었다. 내가 사회에 필요하다고 생각한 것을 내 손으로 직접 지을 수 있었다. "건축가는 클라이언트에게 의지만 하니까 안 되는 거야."라는 나카스지 씨의 유훈을 마침내 실현할 수 있었다.

사람이 어떻게 살아야 하는가 하는 것은 오래전부터 건축의 가장 큰 주제였다. 모더니즘 건축가도 다양한 집합 주택을 제안했지만 가족이 생

활하는 유닛을 입체적으로 복합시킨다는 기본 모델은 고대 로마의 '인술라(Insula)'라는 집합 주택 이후 변하지 않았다. 재료가 돌에서 콘크리트로 바뀌고 마감이 화려해졌다는 것 이외에 큰 변화는 찾아볼 수 없다. 사유의 욕망을 엔진으로 삼아 유닛을 얼마나 비싸게 파는가에 관해서만큼은 20세기에는 놀라울 정도의 발전이 있었지만 가족을 기본 유닛으로 삼아 생활한다는 시스템에는 아무런 변화도 없었다.

건축계에서는 새로운 집합 주택 시스템에 관하여 다양한 제안들이 나왔다. nLDK(n개의 방, 서로 연결된 거실·부엌·식당 구조를 일컫는 일본의 부동산 용어) 비판은 그 전형적인 예다. 그러나 민간 맨션에서 그런 제안이 실현될 가능성은 매우 낮다. 건축가는 공영주택에서 새로운 집합 주택의 가능성을 실험해야 한다고 주장하지만 국가를 포함하여 모든 공공적 주체가 재정난을 겪고 있는 현실적인 상황에서 그런 공영주택이 실현될 전망은 낮다.

그런 상황에 불평을 하는 대신 스스로 책임을 지고 새로운 집합 주택을 실현시키자는 것이 우리의 생각이었다. 사람들의 험담, 세상에 대한 불만에 시간을 낭비하는 것이 아니라 불만이 있으면 직접 움직여 대안을 실현시켜 보자는 것이 이 방식이다.

셰어하우스를 짓고 가장 즐거웠던 일은 그곳에 사는 활기 넘치는 청년들과 하나의 커다란 가족처럼 연결되었다는 것이다. 신출내기였던 시절 우리 사무실을 방문하여 침낭에서 잠을 자고 있는 직원들을 본 우에

노 치즈코는 "이건 일종의 확대가족인데요."라고 지적했다. 20세기의 자본주의 시스템에 가장 잘 어울리는 핵가족(근대 가족)을 어떻게 뛰어넘을 수 있을까 하는 것은 우에노 치즈코를 비롯한 사회학자들의 커다란 연구 주제였다. 근대 가족을 뛰어넘는 확대가족, 대안 가족(Alternative Family)을 찾는 시도다.

내가 설계한 아틀리에도 확실히 하나의 확대가족이겠지만 셰어하우스는 보다 보편성이 있는 확대가족이다. 나 자신이 그 크고 여유로운 가족의 일원으로 그들과 함께 식사를 하고 대화를 나눌 수 있다는 것이 셰어하우스를 지은 가장 큰 기쁨이었다.

그 체험을 통하여 건축가로서의 나 자신이 사회에 녹아드는 듯한 기분도 맛보았다. 건축가는 설계를 하는 사람이고, 설계도를 그리는 사람이었다. '지는 건축'을 주장했지만 '지는 건축'을 설계하는 나는 여전히 건축가라는 특권적 존재였다. 그러나 셰어하우스에서의 나는 설계자가 아니라 한 명의 제작자이고 사용자다.

대학에서 학생들을 가르치기 시작하면서부터 디지털 제조(Digital fabrication)를 지향, 도면을 그리는 설계자라는 존재를 뛰어넘어 직접 제작을 하는 체험을 했다. 그러나 셰어하우스는 그때 이상으로 나를 둘러싸고 있는 껍질이 녹아내리는 듯한 감각을 맛보게 해주었다. 건축가를 사회에 개방시키고 건축가를 해체한다는 것은 바로 이런 것이었는지도 모른다.

아틀리에에서 연구실로

—

그렇게 스스로를 열어가는 과정에서 사무실도 보다 자유롭고 융통성 있는 유연한 존재로 바뀌어가고 있다. 새로운 사무실의 모델은 '랩(laboratory)'이다. 2018년에 도쿄역 스테이션갤러리에서 개인전을 개최했을 때 내가 하고 있는 것은 설계사무소가 아니라 랩, 즉 연구실이라는 사실을 깨달았다. 그래서 전람회의 제목도 'Kengo Kuma a LAB for materials'로 했다.

랩이라는 말이 재미있게 느껴지기 시작한 것은 대학에 연구실을 가졌을 때다. 우선 2002년에 게이오대학의 이공학부 안에 '구마연구실'이 탄생했고 2009년부터 도쿄대학 건축학과 안에 '구마연구실'이 탄생했다. 그곳에서 연구라는 행위의 즐거움과 가능성을 알았다.

연구실이 재미있고 편한 이유는 그곳에서 '작품'을 만들 필요가 없기 때문이다. '작품'은 완벽해야 하고 절대적이어야 한다는 뉘앙스가 있다. 어정쩡한 것은 허용되지 않는다는 압박감이 있다.

그러나 연구실에서는 결과가 즉시 나오지 않더라도 연구다운 것을 여유 있게 지속하면 된다. 연구는 지속적으로 흘러가는 연속체이며 아무도 연구 하나하나가 완벽하고 절대적이어야 한다는 기대는 하지 않는다.

선인들의 연구에 대해 또는 자신의 지금까지의 연구에 대해 무엇 하나라도 덧붙일 수 있다면 훌륭한 연구이고 달성이다.

내가 만들고 있는 것이 건축이라는 고립된 '작품'이 아니라 사람에게서 사람으로 긴 시간에 걸쳐 이어져 가는 연구라는 연속체의 작은 파편이라고 생각한 순간, 주술에서 해방된 듯 하늘로 뛰어오르고 싶을 정도의 자유로운 기분을 느꼈다. 이곳을 연구실이라고 생각하면 어떤 프로젝트를 실행하고 있어도 즐겁게 일할 수 있다는 사실을 깨달았다.

프로젝트에는 다양한 조건이 따른다. 규모가 큰 것도 있고 작은 것도 있다. 예산이 충분한 것도 있고 부족한 것도 있다. 클라이언트가 이쪽의 디자인을 존중해 주는 경우도 있고 이쪽을 무시하고 프로젝트가 진행되는 경우도 있다. 규모가 작거나 예산이 부족하거나 클라이언트가 우리를 존중해 주지 않는 것을 '작품'으로 만들기는 정말 어렵다. 그럴 때에는 맥이 빠진다. 그러나 여기는 랩이고 이것은 연구라고 생각하는 순간, 혹독했던 프로젝트가 달리 보인다. 그 프로젝트 안에서 한 가지라도 무엇인가를 발견하거나 덧붙일 수 있다면 그것은 충분히 가치 있는 연구다. 그런 자세로 프로젝트에 착수하면 아무리 규모가 작고 예산이 부족한 프로젝트라고 해도 작은 무엇인가를 찾아낼 수 있다.

예를 들어, 지금까지 아무도 도전해 본 적이 없는 화장실 거울의 섬세한 부분을 생각해 내는 것만으로 기분이 좋아지고 갑자기 그 프로젝트가 즐거워진다. 보람이 있는 프로젝트로 느껴진다. 연구라는 틀은 모

든 프로젝트를 즐거운 것으로 바꾸는 마법의 장치다.

예전의 건축가들은 '작품'이라는 생각에서 벗어날 수 없었다. 예를 들어, 단게 겐조는 어떤 프로젝트가 '작품'이 되지 않는다는 사실을 알면 그 순간 그 프로젝트 자체에 흥미를 잃었다고 한다. 사무실 안에서 '작품'이 되지 않는 프로젝트의 도면을 그리고 있는 방에는 발을 들여놓지도 않았다. 그래서는 프로젝트가 너무 아깝고, 그 건물이 세워진 거리에도 미안하며, 그 프로젝트를 담당하고 있는 직원도 불쌍하다.

—

—

그래픽, 랜드스케이프, 패브릭

—

사고방식을 바꾸자 사무실 안에 여러 종류의 '연구자'들이 있는 쪽이 즐겁다는 사실을 깨달을 수 있었다. 예를 들어 그래픽 연구팀이 있으면 그 프로젝트의 즐거움이 부쩍 향상된다. 일반적인 설계사무소는 건축이 완성에 가까워지면 그래픽디자이너에게 로고나 사인을 의뢰한다. 그런데 디자인 사무실에서 제출된 사인 디자인은 디자이너의 '작품'으로 만들어지기 때문에 건축과 사인의 관계는 왠지 모르게 서먹서먹한 느낌이 있다. 하지만 사용의 편리성이나 공간과의 관계성이 약간 부족하다고 훌륭한 디자이너에게 '작품'의 변경을 부탁하는 것은 쉽지 않은 일이다.

그러나 우리의 경우, 랩 안에 그래픽 팀이 있기 때문에 아무런 걱정

없이 원하는 내용을 말할 수 있다. '작품'으로서가 아니라 일종의 '생활 연구'의 성과로서 사용하기 편리하고, 알아보기 쉬운 사인 디자인을 제안할 수 있다. 그렇게 해서 건물과 그래픽이 대화를 나누게 된 공간에서는 공간, 물질, 기호, 인간이 지금까지의 '건축 작품'과는 다른 생기 넘치는 관계를 맺기 시작했다. 과거에서 현재까지의 나의 작품을《구마 겐고 건축도감(隈研吾建築図鑑)》으로 정리해 준 건축평론가 미야자와 히로시(宮沢洋)도 나의 최근 작품 안에서 사인 디자인의 즐거움이 완수하고 있는 역할의 크기를 지적했다. 랩 안에 있는 그래픽 팀은 사인뿐 아니라 때로는 건물의 로고도 디자인하고 박물관의 기념품점에서 팔리는 다양한 생산품의 디자인에도 손을 댄다.

랩 안에는 랜드스케이프(landscape) 디자인이나 패브릭 디자인 팀도 있다. 이전에는 전문 랜드스케이프 디자이너에게 의뢰를 했지만 완성된 정원이 랜드스케이프 디자이너라는 '선생님'의 '작품'이 되어버려 건축과는 즐거운 대화가 이루어지지 않는다는 불만을 느꼈다. 그래서 큰마음 먹고 랜드스케이프 팀을 랩 안에 만들어본 것이다. 그러자 우선 설계 전체의 스케줄이 바뀌었다. 일반적으로는 건축의 디자인이 끝난 이후에 랜드스케이프 디자이너에게 '부지의 비어 있는 장소'의 디자인을 부탁한다. 그러나 랩 안의 랜드스케이프 팀은 아직 건물의 배치나 형태도 정해지지 않은 단계에서 정원과 조경에 관하여 논의하기 시작한다. 정원은 디자이너의 '작품'일 필요는 없고 그 장소의 흙이나 기후와 잘 어울리는, 생활 속

즐거움의 일부면 된다.

패브릭 디자인도 랩 안에서 중요한 역할을 담당하고 있다. 나는 예전부터 천이라는 소재에 대해 다른 소재와는 비교할 수 없을 정도로 큰 관심을 가지고 있었다. 모더니즘의 대표적 소재인 콘크리트나 철은 지나치게 무겁고 딱딱해서 부드러운 신체에는 너무 부담스럽다. 나무는 가볍고 부드럽지만 천은 더욱 가볍고 부드러워서 몸을 통째로 맡기고 싶어진다. 그래서 천만을 이용해서 유목민의 텐트 같은 파빌리온을 만들거나 홋카이도의 들판에 천으로 만든 주택을 세우는 식의 도전을 반복해 왔다. 천을 사용해서 건축의 단단함을 반전시키는 도전과 연구를 위해 랩 안에 패브릭 팀을 만든 것이다.

패션을 비롯한 최첨단 기술혁신도 놀라울 정도여서 패브릭 팀은 정말 바빠졌다. 카펫이나 벽지 디자인 의뢰가 들어오고 옷이나 모자 의뢰까지 들어왔다. 탄소섬유를 내진 보강에 사용한다는 혁신적인 프로젝트 (fa-bo, 2015)도 이 패브릭 팀이 없었으면 실현이 불가능했다.

깊이 들어가면 들어갈수록 건축이라는 것의 한계, 존재론적 결함을 패브릭으로 깨부수는 반응을 느꼈다. 이것은 랜드스케이프에도 똑같이 적용할 수 있는 것으로 나무가 없으면 건축은 쓸쓸한 존재가 되고 차가운 분위기만 풍긴다. 이 감각을 공유하고 있던 선배 건축가들은 결코 적지 않았다. 19세기 말부터 20세기 초에 활약한 영국의 건축가 에드윈 루티엔스(Edwin Landseer Lutyens)는 영국 최고의 주택 건축가로도 불리지만

그 저택의 아름다움은 그와 함께 영국의 지방을 여행하면서 자연과 건축을 융합시키는 힌트를 얻은 조경 전문가 거트루드 지킬(Gertrude Jekyll)에게 많은 도움을 받았다. 윌리엄 모리스(William Morris)의 '미술과 공예운동(Arts and Crafts Movement: 19세기 말 영국에서 일어났던 공예개량운동)'의 신봉자이기도 하며 질감, 색채라는 개념을 정원에 처음으로 도입한 지킬의 정원이 없었다면 루티엔스의 건축은 성립될 수 없었다.

렘 콜하스의 건축은 나의 건축과는 대조적으로 오브젝트로서의 존재감이 강하고 마초적인 인상을 풍긴다. 그러나 그 자신은 건축의 비인간적인 크기나 무게를 보완하는 도구로서 천과 나무에 평범치 않은 강한 관심을 품었다. 그의 파트너인 디자이너 페러 블레이스(Petra Blaisse)는 패브릭과 랜드스케이프에 초점을 맞춘 '인사이드/아웃사이드'라는 아틀리에를 운영했고, 렘 콜하스의 작품에 윤기와 우아함을 제공했다. 렘 콜하스가 페러 블레이스의 부드러움에 의해 보완되고 있는 것이다.

—

—

지방의 네트워크

—

이렇게 해서 나의 랩 안에 다양한 팀들이 탄생하고 증식했다. 건축이라는 존재에 대해 내가 지속적으로 품어온 불만이나 스트레스가 이런 팀을 낳았고, 건축이라는 장르의 경계를 자연스럽게 파괴하기 시작한 것

인지도 모른다.

이 작은 랩의 집합 상태 역시 이산적이라고 부를 수 있다. 구름처럼 드문드문 존재하는 랩의 집합체는 코로나라는 재앙에 의해 더 큰 전개를 보이기 시작했다. 도쿄의 구마사무실이라는 큰 조직이 무너지고 전국의 다양한 지방으로 분산되기 시작했다.

제3기부터의 구마사무실은 도쿄, 파리, 베이징, 상하이 등 네 곳에 거점을 두고 있었다. 도쿄 이외의 사무실에는 대부분 서른 명 정도의 직원들이 있고, 각자가 설계사무소의 자립된 역동성을 가지고 프로젝트를 움직였다. 바쁜 경우에는 도쿄에서 중국의 프로젝트를 진행하기도 하고 도쿄에서 따낸 영국의 공모전을 파리에서 진행하기도 하는 등 임기응변적이고 융통성 있는 거점들이었다. 그러나 코로나라는 재앙이 발생하면서 보다 융통성 있고 자유로운 네트워크를 만들기로 했다. 원격 근무가 일상이 되고 집에서건 어디에서건 일을 할 수 있다는 사실을 체험한 우리는 단순한 원격 근무로는 만족하지 못하고 양자 타입의 워킹 스타일로 뛰어든 것이다.

계기는 도야마(富山) 산속의 현장을 담당하고 있던 H군 덕분이다. 니혼슈를 제조하는 작은 양조장 프로젝트였기 때문에 그는 도쿄에서 일주일 간격으로 현장을 오가며 감독을 했다. 그러나 코로나 때문에 이동이 어려워지면서 그는 근처의 방을 빌려 그곳을 작은 구마랩(구마연구실)의 위성 사무실로 삼았다.

그 이후부터의 전개는 H군의 독창적인 생각에서 나왔다. 그는 우선 혼자만 일하는 것은 너무 외롭다면서 친해진 지역 설계 사무실 두 곳에 제안을 해서 일종의 셰어오피스를 만들었다. 이것을 재미있게 받아들인 지역의 신문이 즉시 '건축가들의 도키와소(トキワ荘)•'라는 기사로 이 셰어하우스를 소개했다.

그리고 나를 놀라게 한 일이 발생했다. 설계사무소는 도면을 그리는 장소이고 공사는 전문 공무소에 맡기는 것이 사회의 상식이다. 설계시공(design build)이라는 말은 있지만 이것은 대기업 건설 회사의 설계 부서가 그린 도면을 그 회사의 시공부대가 공사를 하는 것을 의미하는 것이다. 도면을 그리는 사람과 공사를 하는 사람은 당연히 별개다.

하지만 H군은 건축 자재로 들어갈 와시를 직접 만들기 시작했다. "자네가 만든 종이로 정말 괜찮을까?"라고 의문을 제기했지만 흙을 섞거나 기묘한 풀잎을 섞은 그의 와시는 건물에 꽤 멋진 맛을 첨가했다.

이 구마랩 위성 사무실에 가능성을 느낀 나는 여러 지방에 이 양자 모양의 사무실을 확대하기로 했다. 코로나 이후, 일하는 방법은 크게 바뀌었다. 많은 사람들이 도심의 초고층 건물로 대표되는 거대한 상자는 필요 없다고 느꼈다. 자택에서의 원격 근무로 이행되는 것이 바람직하다

• 도쿄 도요시마에 1952년부터 1982년까지 존재했던 목조 2층 아파트. 데즈카 오사무(手塚治虫), 후지코 후지오(藤子不二雄), 이시노모리 쇼타로(石ノ森 章太郎), 아카쓰카 후지오(赤塚 不二夫) 등 유명 만화가들이 함께 기거해 만화의 성지로 불렸다.

는 의견도 나왔지만 자택이라는 단위는 너무 폐쇄적이고 활기가 없다. 내가 생각하는 것은 여러 지방의 다양한 위성 사무실이 네트워크화되어 하나의 랩을 구성하는 워킹 스타일이다. 그중의 하나가 자택 랩이라면 그 정도는 상관없다.

지방 위성 사무실이 재미있는 부분은 그곳 지역 주민들과의 관계성이 발생한다는 점이다. 이전까지의 건축가는 도시에서 온 훌륭한 전문가들이었다. 어쩌다 한 번 찾아오는 전문가였다. 애당초 그들과 수평적으로 대화를 나누는 것 자체가 어려운 관계성이었다.

그러나 지방의 위성 사무실이라는 작은 양자가 되어 그 지방에 녹아든다면 이 양자와 지방의 양자들은 같은 치수이기 때문에 섞이기 쉽다. 서로 뒤섞여 함께 생각하고 함께 일하는 것도 가능하다. 경우에 따라서는 H군이 직접 종이를 만든 것처럼 설계자라는 옷을 벗어던지고 변이를 보이는 양자도 나타날 수 있다. 그런 가능성을 지방의 위성 사무실에서 느낄 수 있었다.

지방의 위성 사무실은 같은 장소에 계속 머무를 필요도 없다. 몇 년이 지나면 다른 지방의 위성 사무실로 이동하고 싶어질 수도 있고 하나의 위성 사무실을 폐쇄하고 새로운 위성 사무실을 열고 싶어질 수도 있다. 인간도 장소도 모두 자유롭게 이동하고 지속적으로 변화하면 된다. 구마랩이 그런 자유를 얻을 수 있는 날을 향해 나는 계속 달릴 것이다.

42

쥬바코
住箱
Jyubako

아웃도어 브랜드인 스노우피크(Snow Peak)와 협업하여 나무 트레일러하우스를 디자인했다. 20세기의 자동차 문명의 산물인 트레일러하우스를 자연으로의 회귀를 지향하는 코로나 이후의 새로운 라이프스타일을 위한 '움직이는 집'으로 재탄생시켰다.

2.4×6m라는 표준적인 트레일러하우스의 사

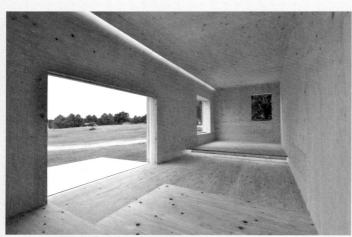

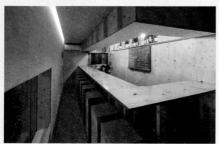

목제 트레일러하우스는 여러 개를 모아 새로운 형태의 펜션으로 이용할 수도 있고 내부에 주방과 카운터를 갖추어 가설 음식점으로도 이용할 수 있다.
유목민 같은 새로운 라이프스타일을 위한 '움직이는 집'이 준비되었다.

이즈를 유지하면서 나무를 사용한 내외부 공간은 놀라울 정
도의 개방감과 온기를 주었다. 창문이나 문을 지키는 목제 패
널은 회전식으로 이루어져 있어 외부를 향하여 열어젖히면 테
이블이나 카운터로서 상자와 자연을 연결하는 역할을 한다.
이 쥬바코는 숲속에 설치하여 펜션으로 이용하기도 하고 주방
을 갖춘 이동식 음식점 등 유목민처럼 다양한 생활을 즐기기
도 했다.

2016.08

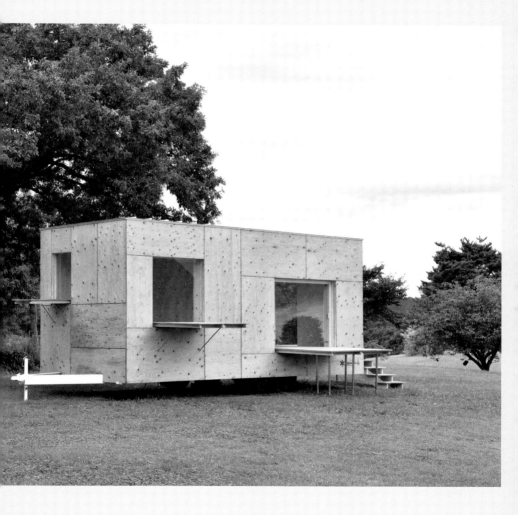

43

포틀랜드 일본정원 문화촌

ポートランド日本庭園 カルチュラル・ヴィレッジ
Portland Japanese Garden Cultural Village

미국을 대표하는 압축도시 오리건주 포틀랜드의 시민들로부터 오랜 기간 동안 사랑받고, 해외에서 최고의 퀄리티를 갖춘 일본정원이라는 포틀랜드 일본정원에 전시, 교육, 카페, 상점의 기능을 갖춘 문

오리건주의 깊은 숲속에 마을 같은
조용한 건축을 앉히는 시도를 했다.
마을 한가운데에는 축제를 위한 광장이 있다.
광장 주변의 깊은 처마는
비를 피하는 공간으로 사랑받고 있다.

화촌을 증설했다. 중앙 광장을 각 기능을 갖춘 '집'들이 둘러싸 마을처럼 구성했다. '마을의 광장'은 지역 활동에 열심인 포틀랜드 주민들을 기쁘게 했다. 각 집의 지붕은 이엉의 부드러운 질감을 방불케 하는 녹화 지붕으로 만들고 처마는 길게 튀어나오게 하여 전면적으로 개방되는 슬라이딩 창호를 설치, 통풍을 원활하게 만들고 내부와 외부를 하나로 연결시켰다. 실내에는 오리건주 지역의 목재를 충분히 사용하여 소재 측면에서도 미국과 일본의 문화 교류의 장소가 되었다. 뒷산의 옹벽은 아즈치성(安土城)의 석벽을 쌓은 이후 지금까지 역사가 이어져 오고 있는 아노우슈(穴太衆: 근세 초기의 석공 집단)들이 그 지역의 화강암을 재료로 선택했다.

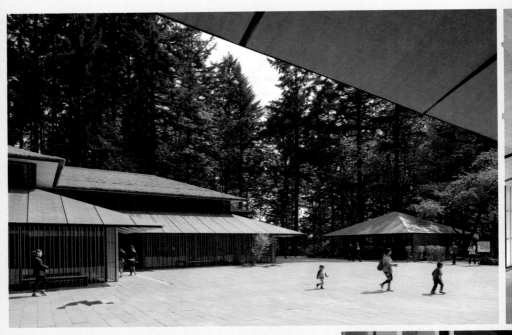

깊은 처마의 보호를 받는 개구부는 봄가을에는 활짝 개방되어
외부와 내부가 하나로 연결된다.
포틀랜드의 기후와 나무들에 어울리게 설정한 경관은
일본정원 전문가인 우치야마 사다후미(内山貞文)가 디자인했다.

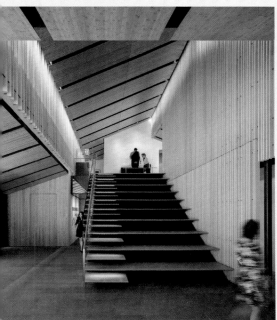

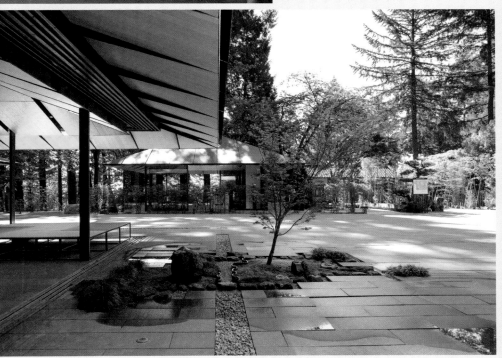

44

V&A 던디
V&A Dundee

스코틀랜드 동부의 항구도시 던디의 워터프런트를 나무와 문화 공간으로 재생하는 프로젝트의 핵심으로서 런던의 '빅토리아 앤드 앨버트 박물관'의 분관이 건설되었다.

테이강(River Tay)의 물속에 건설된 외벽은 던디에서 더욱 북쪽 스코틀랜드 오크

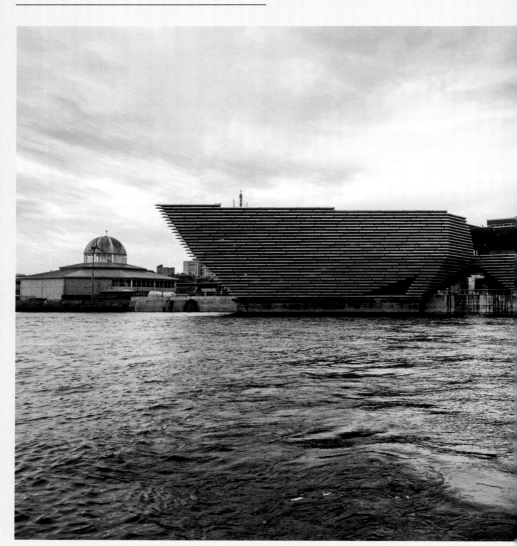

니제도(Orkney Islands)의 해안을 힌트로 치수했고, 모양이 다른 막대 모양의 프리캐스트 콘크리트 (precast concrete)를 벼랑처럼 무작위로 쌓았다. 제4기의 나는 자연이라는 존재의 무작위성에 다가갈 수 있는 가능성과 묘미를 분명하게 느꼈다. 건물의 중심에 구멍을 뚫어 던디의 마을과 테이 강이라는 자연을 연결했다.

커다란 로비는 'Living Room for the City'라고 불려 다양한 문화 이벤트를 펼치는 장소로도 이용되고 있다. 인테리어도 오크 판자를 무작위로, 비늘 모양으로 설치하여 자연에 다가가는 방법을 시도, 공공건축의 '주택화'에 도전했다.

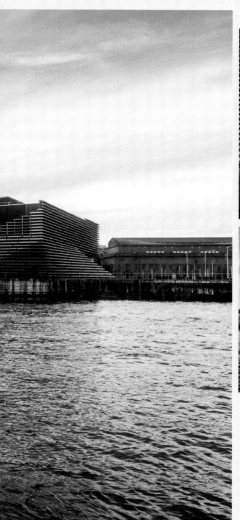

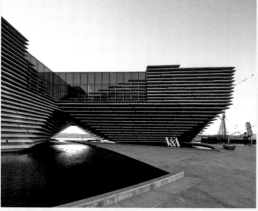

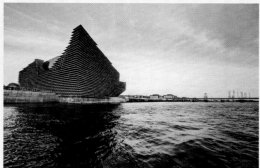

던디의 중심을 관통하는 유니언스트리트(Union Street)의 축선과 이웃에 보존되어 있는 스콧 선장의 디스커버리호의 축선에 경의를 표하면서 그 두 개의 기하학을 미분하여 미끄러지면서 연속되는 계단 모양의 형태를 만들었다. 미끄러지면서 회전해 가는 기하학은 댈러스(Dallas)의 '롤렉스 타워(Rolex Tower)'나 타이완의 '화이트스톤 갤러리(Whitestone Gallery)'에서도 반복되었다.

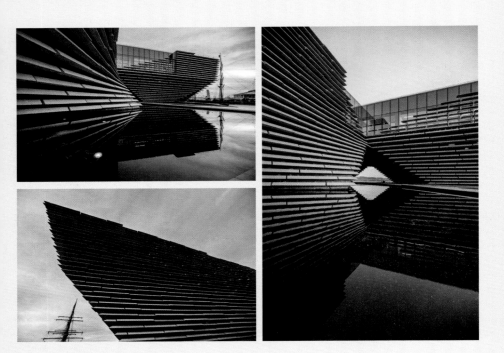

나무를 이용한 휴먼스케일(human scale)의 타일링(tiling)이 특징적인 따뜻한 내장을 이용하여 'Living Room for the City'를 실현하려는 시도를 했다. 공모전 프레젠테이션을 할 때 생각해 낸 이 캐치프레이즈는 시민들로부터 지지를 받아 박물관의 토트백이나 카탈로그에도 이용되었다.

V&A DUNDEE · EXTERNAL WALL DETAIL

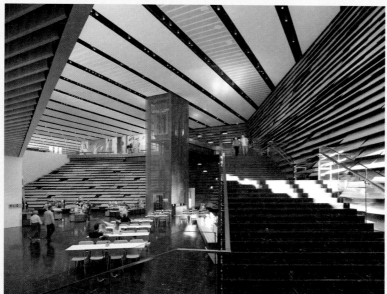

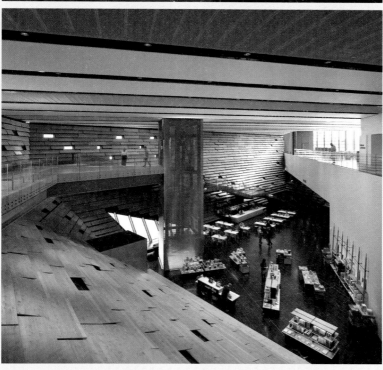

45 더 익스체인지
The Exchange

시드니 다운타운의 중심, 달링 하버(Darling Harbour) 공원에 주변에 늘어서 있는 고층 맨션과는 모든 면에서 대조적인 '나무 커뮤니티 센터'를 디자인했다. 아코야(accoya) 목재를 구부린 판자로, 나무로 만든 회오리를 만들어 사람들을 자연스럽게 위층으로 인도하려고 했다. 1층에는 푸드코트, 2층에는 보육원, 3층에는 시민도서관, 4층과 5층에는 음식점을 배치, 이들의 부드러운 기능과 부드러운 소재를 조합시키는 식으로 고층 맨션으로 분해된 커뮤니티를 다시 연결하려고 시도했다. 나무로 이루어진 회오리의 긴 '꼬리'는 인접해 있는 지역의 공원 위로도 뻗어나가 시민들에게 기분 좋은 그늘을 제공하고 있다.

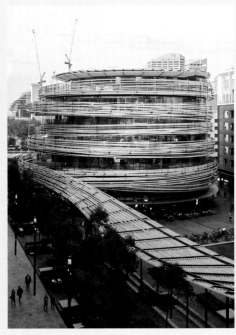

20세기 시드니의 기념물인 오페라하우스는 콘크리트에 타일을 붙인 것이었다.
그것과는 대조적인, 부드럽고 따뜻한 21세기의 기념물을 실현하고 싶었다.

46

메이지진구 박물관
明治神宮ミュージアム
Meiji Jingu Museum

메이지진구로 향하는 길의 중심부, 신쿄(神橋) 옆에 '기적의 숲'으로 불리는 숲과 일체화된 박물관을 디자인했다. 기준 바닥 면을 낮게 설정하고 처마의 높이를 억제하여 전체를 수평적인 얇은 지붕의 집합체로 디자인해서 건축을 소거했다. 또 여러 개의 팔작지붕이 중층적으로 겹치는

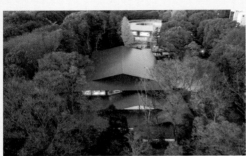

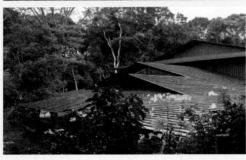

메이지진구를 참배할 때 반드시 통과하는
신쿄 옆이라는 중요한 부지를 배려하여,
어떤 식으로 존재감을 최소화해서
숲과 일체화할 수 있을지 그 방법을 모색했다.

구성 방식을 채용해서 상부로부터의 채광과 낮은 처마를 양립시켰다. 작은 지붕들의 집합체라는 방법은 중국미술학원 민예박물관, 도쿄공업대학 타키 플라자(Taki Plaza), 이시가키 시청에 공통되는 방법으로, '집락적 방법'이라고도 부른다.

단단한 느낌을 주기 쉬운 벽면을 야마토바리(大和張り: 판자를 안팎으로 엇대어 마감하는 방법)라고 불리는 디자인으로 분절하는 구마사무실만의 독특한 방법을 사용했다. 여기에서는 외부에는 금속판, 내부에는 노송나무 널빤지를 사용함으로써 벽면의 존재감을 약화시켰다.

구조체의 노출이 신사 건축에서 중요시되어 왔다는 점에 근거하여 철골 구조는 노출시켰고, 그 단단하고 공업적인 인상을 줄이기 위해 플랜지(flange) 사이에 노송나무 목재를 끼워넣었다.

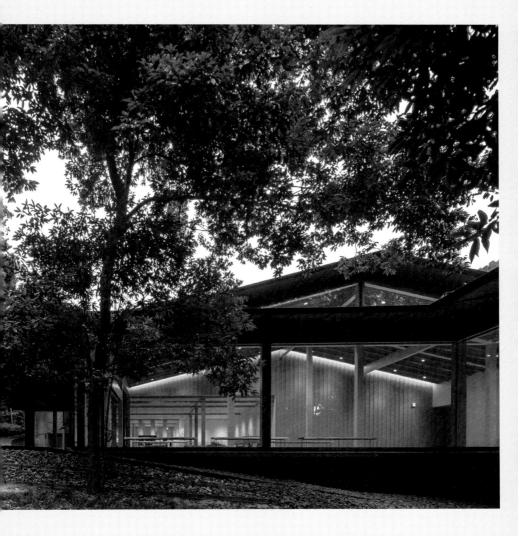

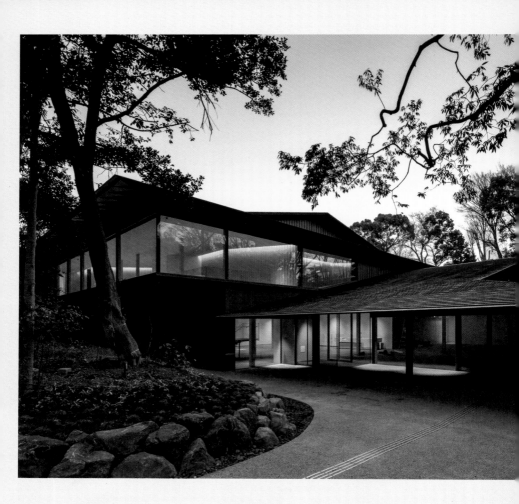

도쿄도 시부야구
Shibuya-ku Tokyo,
Japan

2019.10

철골 구조를 채용하여 전체적으로 숲에 녹아드는 듯한 투명감을 주면서 플랜지 사이에 노송나무 판자를 끼워넣어 그것을 플랜지의 끝머리에서 10㎜ 돌출시키는 방법으로 철의 존재감을 지우고 나무의 존재감을 최대화하려고 시도했다.

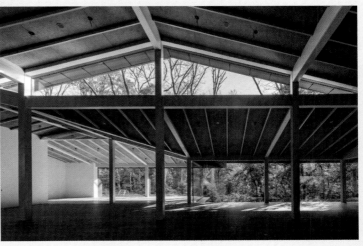

47

국립경기장
国立競技場
Japan National Stadium

메이지진구를 수호하는 숲이라고도 할 수 있는 진구가이엔에 가느다란 소경목을 사용해 스타디움을 디자인함으로써 숲과 건축의 융합을 노렸다. 환경과의 융합을 중시한 일본 목조 주택에서 힌트를 얻어 네 장의 지붕을 겹치게 하는 방식으로 지붕과 지붕의 틈새로 계절에

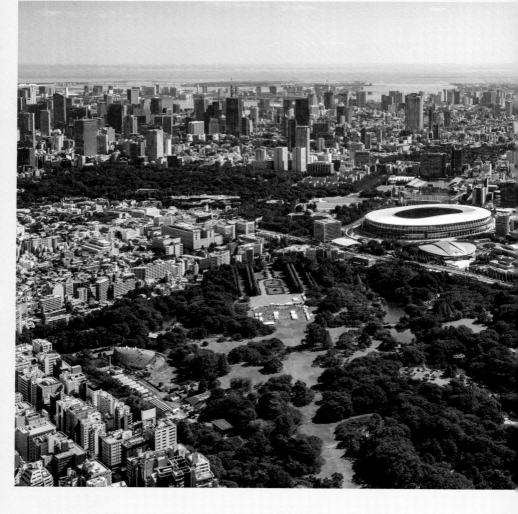

따라 변하는 바람을 가장 효과적으로 받아들이게 했다. 공조 시스템에 의존하지 않고 환경 친화적으로 공기를 제어한다는 목적으로 컴퓨터를 이용해서 바람의 시뮬레이션을 실시, 처마의 단면 모양과 서까래의 상태를 결정했다. 일본의 소경목 문화를 상징하는 105㎜의 각재를 세 장으로 나누어 30×105㎜의 치수로 서까래를 만들어서 작은 입자들의 간격을 변동시키면서 크고 여유 있는 전체를 구성했다. 6만 명을 수용하는 스탠드를 덮는 지붕은 철과 나무의 혼합 구조를 이용하여 나뭇잎 사이로 비치는 햇살처럼 부드러운 분위기를 만들었고, 건축 전체의 경량화와 기초의 축소를 가능하게 했다. 5색의 어스 컬러(earth color)를 무작위로 섞은 관객석은 고령화 사회의 '사람이 적어도 외롭지 않은' 디자인을 목적으로 한 것이었지만 결과적으로는 코로나 때문에 무관객 이벤트가 펼쳐졌다.

도시의 중심부에 '가이엔' 수호신이 있는
도쿄라는 도시의 특수성을 숲속의 나무 건축이라는
형태로 전 세계에 발신하는 시도를 했다.

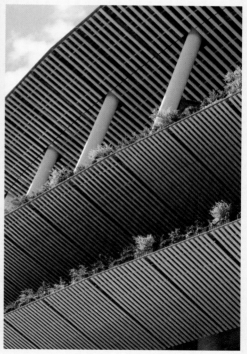

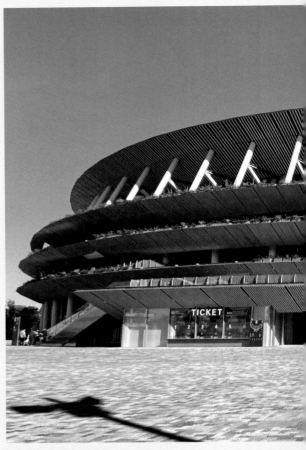

지상 30m에 '하늘의 숲'이라고 이름 붙인, 둘레 850m의 공중산책로를 디자인했다. 스포츠 경기가 있을 때에도 일반에게 공개하는 공공 공간을 지향했다. 이 하늘의 산책로가 코로나 이후에는 원격 근무나 훈련 장소로 사용되어 세미 아웃도어를 지향하는 라이프스타일의 모델이 되기를 기대하고 있다.

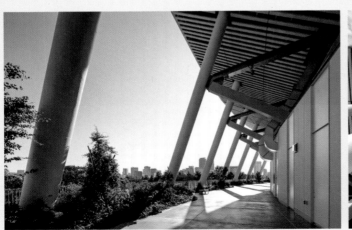

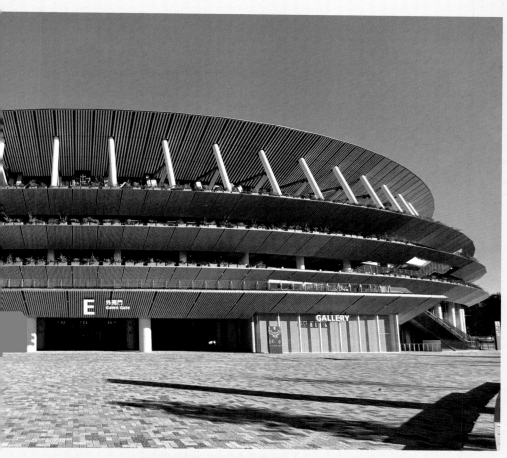

2016 ————— 2022

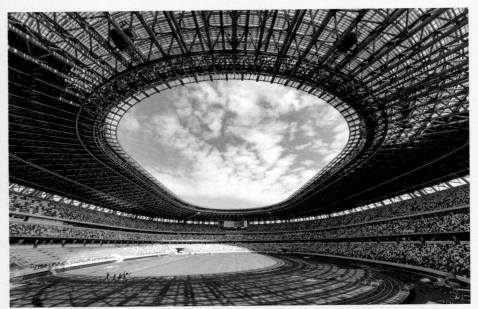

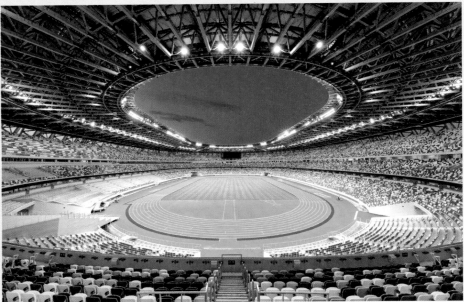

전 세계의 스타디움을 시찰해 보고 올림픽 이후의 이벤트가 매우 어렵다는 인상을 받았다. 그게 마음에 걸려 객석이 가득 차지 않은 이벤트라도 섭섭하지 않은 인상을 주기 위해 모자이크 색상의 객석을 생각해 냈다. 결과적으로 코로나라는 재앙 때문에 무관객 상태에서 경기가 진행되었지만 꽤 활기 있는 객석의 모습을 보여줄 수 있었다. 고령화 시대의 디자인에는 외로움을 상쇄시킬 수 있는 디자인이 필요하다.

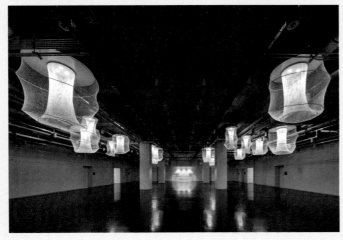

2016 ————— 2022

48

점·선·면
点·線·面
Points, Lines, Surfaces

콘크리트의 무거운 볼륨에 빠져버린 공업화 사회의 건축을 점·선·면으로 분해하는 방법을 과학적, 철학적으로 찾으려 했다. 건축을 배우기 시작했을 무렵부터 아인슈타인 이후의 양자역학과 병존할 수 있는 건축이 가능한지를 줄곧 생각하고 있었는데, 그 숙제에 대해 나름대로 발견한 해답을 이 책에 정리했다.

현대 양자역학의 기수로 양자장론(量子場論)이나 초끈이론(Superstring Theory)의 수학적 탐구로 잘 알려진 오구리 히로시(大栗博司)로부터 하나의 수식으로 세계를 설명하려 한 아인슈타인 식의 통합이론 이후, 유효이론적인 물리학에 관한 힌트를 얻었다. 그 새로운 논리를 이용해서 내가 객관적으로 공감할 수 있는, 띄엄띄엄 흩어져 있는 양자적인 공간을 설명해 보려 했다.

모든 이론이나 수식은 한정된 장소에서만 유효하다는 '유효이론'은 인터내셔널리즘, 글로벌리즘에 대항하려 하는 나의 '장소주의'와도 연동된다고 생각한다. 한편, 르코르뷔지에는 아인슈타인 이전의 뉴턴역학의 수준에 있다고 판단하고 모더니즘과의 결별을 선언했다.

이와나미 쇼텐

Iwanami Shoten,

Publishers

2020.02

최근 들어 내가 하고 있는 일을 한마디로 정리하면 볼륨의 해체가 아닐까 하는 생각을 했다.
볼륨(양)을 점·선·면으로 해체해서 바람이 잘 통하게 하고 싶다. 바람이 잘 통하게 해서
사람과 사물을, 사람과 환경을, 사람과 사람을 다시 연결하고 싶다.

49

다카나와
게이트웨이역
高輪ゲートウェイ駅
Takanawa Gateway
Station

역과 거리를 자연스럽게 연결한다
는 목표 아래, 종이접기의 기하학
을 가진 막의 거대한 지붕으로 플
랫폼, 중앙광장, 거리를 하나로 이
었다.
20세기의 역에는 없었던 따뜻하고
부드러운 공간을 만들기 위해 철골

선로 위의 천장을 높이 들어 올려 19세기의 터미널이
갖추고 있던 축제장 같은 공간을 되찾고자 했다.

에 후쿠시마의 삼나무 목재를 조합시킨 지붕의 프레임을 만들고 기둥이나 외벽도 나무로 덮었다. 바닥재에도 나무의 질감을 가진 특수한 타일을 이용했다. 목제 벤치도 디자인해서 역사 전체를 나무로 감쌌다. 하얀 막재와 나무 프레임의 조합은 일본의 전통 건축에 이용되었던 장지문과 같은 재질의 빛을 만들고, 노선의 레일을 재활용해서 만든 주철제 다축 조인트(multiple spindle joint)에 의해 종이접기를 연상시키는 섬세한 기하학이 가능해졌다. 19세기의 역사가 가지고 있던 도시 내부에서의 상징성을 나무와 주철을 이용해서 되찾으려는 시도였다.

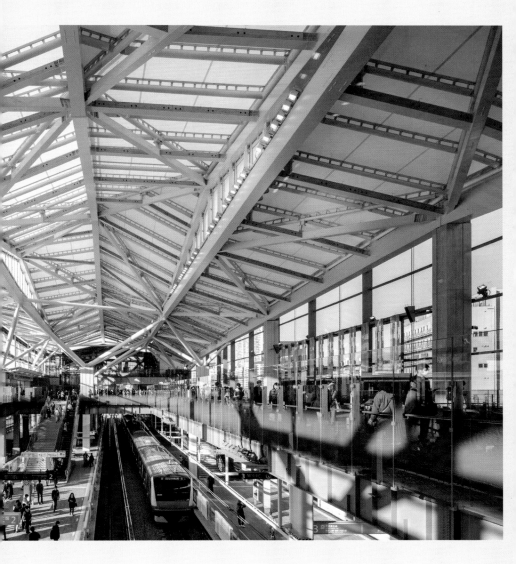

일본의 종이접기의 기하학을 이용하여
주변 환경에 익숙한 휴먼 스케일을 추구하는 방식으로
빗물 처리, 구조, 자연적인 환기에 대한
가장 적합한 해답을 찾으려 했다.

50

가도카와 무사시노 뮤지엄
& 무사시노 레이와 신사

角川武蔵野ミュージアム
& 武蔵野坐令和神社
Kadokawa Culture Museum

예술, 문학, 전시물 등이 미로 모양으로 섞여 있는 박물관. 지각을 구성하는 네 개의 판들이 충돌하면서 완성된 무사시노 대지의 역사와 문화를 30m의 거석을 이용하여 가시화했다. 일반적인 건축에 이용하는 돌의 몇 배인 70㎜ 두께를 가진 화강암의 표면을 그대로 드러내는 식으로 거칠게 쌓아 올렸다. 돌과 돌 사이의 틈을 방치하는 방법으로 소재의 거침과 야성을 최고로 끌어올렸다. 야성을 추구하는 그런 과정에서 거석의 형태와 표면을 쪼개는 방식도 정해졌다. 거석 옆의 '무사시노 레이와 신사'는 나가레즈쿠리(流れ造り)나 합각머리 쪽에 입구를 내는 방식 등 이례적인 형식을 갖추고 있어 옆에서 지켜주는 숲과 같은 '거석'과 일체화하여 하나의 성지를 구성한다. 야성을 추구한 끝에 성스러움을 얻어낼 수 있었다.

설계를 하면서 무사시노의 대지라는 장소가 네 개의 판들이 충돌해서 형성되었다는, 전 세계적으로도 특수한 조건의 산물이라는 사실을 발견하고 그 특수성을 건축적 특수성으로 번역하려고 했다. 70㎜ 두께의 돌을 지탱하기 위해 SRC구조가 필요했는데 SRC구조의 개구부의 크기를 제한해서 강도를 얻었고, 결과적으로 이런 신기한 형태가 나타났다.

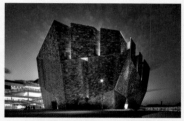

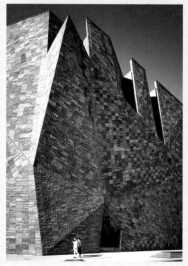

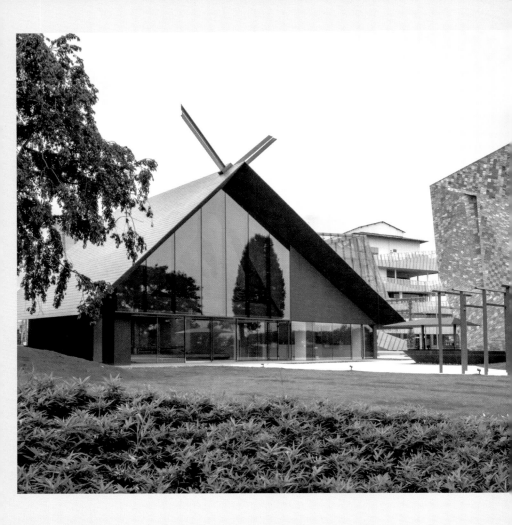

PART ————— IV

마쓰오카 세이고(松岡正剛)가 책장 극장이라는,
전대미문의 도서관을 생각해 냈다.
책장과 책장이 서로 어긋나는 형태를 보이면서
연결되어 가는 아이디어는 스마트폰적인 비연속과
도서관적인 현실감을 연결해 주었다.

51

히사오 & 히로코
타키 플라자
Tokyo Institute of Technology Hisao & Hiroko Taki Plaza

도쿄공업대학 정문 옆에 국내외로부터 학생들의 교류의 장이 되는 언덕 모양의 건축을 디자인했다. 건축물을 땅에 묻어 '건축의 매장'이라고 불리는 '기로산전망대'(1994) 이후 일관적인 주제로 건축의 지형화라는, 'V&A 던디', '가도카와 무사시노 뮤지엄'에서 추구한 주제가 여기에서 합체되었다. 지면에 접속되어 캠퍼스의 일부로 개방된 옥상을 완만하게 회전하는 유기적인 기하학을 이용해서 입자 모양의 발판과 나무로 덮었다. 건축을 단순히 매장하는 것뿐 아니라 지표면이 가지고 있는 입자성을 입자적 발판으로 재현하려는 시도였다.

인테리어 역시 계단 모양의 지형으로서의 디자인, 지형이 만드는 '경사'에 의해 커뮤니케이션과 프라이버시를 양립시킬 수 있었다. 수평과 수직에 의해 지배되어 온 인공적 공간을 '경사'의 힘을 이용하여 자연으로 회귀시키고 싶었다.

도쿄도 메구로구
Meguro-ku Tokyo,
Japan

2020.12

건축을 지형화하려는 프로젝트는 여러 가지가 있지만
'지표는 무엇인가'에 대한 해답을 제출하려는 건축은 없다.
여기에서 지표는 입자의 집합이라고 정의하고, 그것을 섬세하게 번역했다.

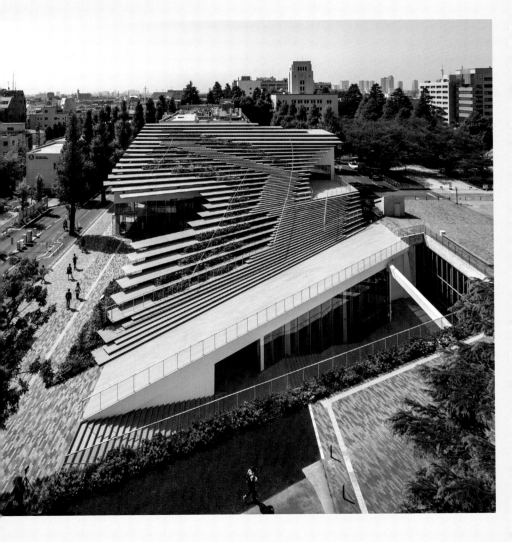

52

무라카미 하루키 라이브러리
村上春樹ライブラリー
Haruki Murakami Library

와세다대학 4호관을 무라카미 하루키 라이브러리로 재생시켰다. 무라카미 하루키 소설의 독특한 터널 구조에 착안해 기존의 슬래브(slab)를 두 장 제거하고 건물의 중심에 나무로 덮인 '구멍=터널'을 만들었다.

그 따뜻하고 부드러운 느낌의 구멍을 중심으로 20세기의 전형적인 콘크리트 상자였던 4호관을 캠퍼스 안의 오아시스로 재탄생시켰다. 코로나가 막을 내린 뒤에 대학의 캠퍼스가 지역과 사회에 개방되어 일, 공부, 생활의 경계가 사라지면 좋겠다는 바람을 담았다.

나무 터널은 건물의 외부에도 적용되어 목제 반투명의 처마가 사람들을 무라카미 하루키 월드로 안내한다. 반투명의 나무 터널은 현실과 비현실의 경계에 있는 무라카미 하루키 월드를 건축화한, 모호하고 현상적인 건축이다.

도쿄도 신주쿠구
Shinjuku-ku Tokyo, Japan
2021.03

우리 사회에 구멍을 뚫어주었다. 아이들의 사랑을 받았고 하루키도 조직적이고 지루한 덴마크 오덴세에서 만났다. 안데르센은 세계에 구멍을 뚫어 하루키와는 그가 안데르센문학상을 수상했을 때에

53

그리너블 히루젠

グリーナブルヒルゼン
GREENable HIRUZEN

도쿄 하루미(晴海)에서 이벤트 시설로 1년 동안 사용된 CLT와 철로 이루어진 파빌리온을 'CLT의 성지'라고 불리는 오카야마현(岡山県) 마니와시(真庭市)로 옮겨, 그것을 중심으로 환경을 주제로 한 지역의 자연과 산업을 연결하는 문화 거점을 디자인했다.

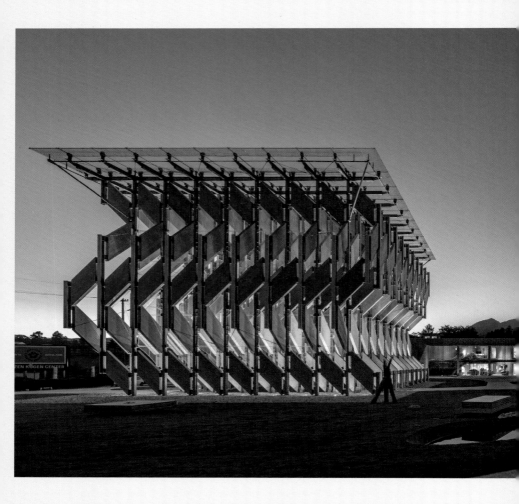

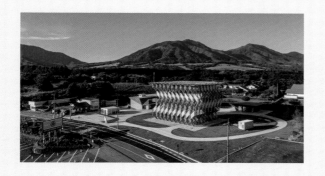

오카야마현 마니와시
Maniwa-shi
Okayama,
Japan

2021.06

초가집 기술을 이용한 사이클링 센터도 증설해, 숲과 관련된 기술과 디자인의 쇼케이스를 지향했다. CLT는 나무를 이용하여 대규모 건축을 가능하게 하는 신기술로 주목을 모으고 있는데, 이 프로젝트처럼 이동이 가능한 노매드(nomad) 건축의 유닛으로서의 가능성을 갖추고 있다. 마니와 지역은 노송나무 생산량이 일본 최고인 미마사카(美作) 지역의 중심지로 CLT의 생산량도 일본 최고다. 이 지역을 목조건축을 중심으로 하는 건축학과를 설립한 오카야마대학과 연계하여 나무의 성지로 만들었으며, 나무라는 소재를 매개체로 삼아 지역의 경제, 문화 전체의 재설계를 시도했다.

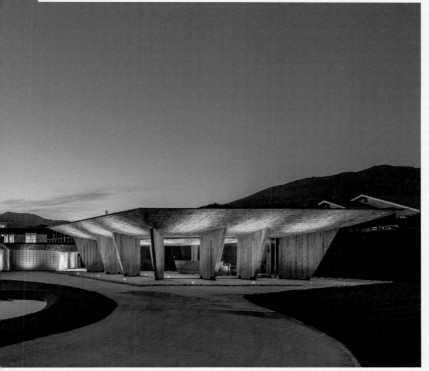

오카야마대학에 나무와 관련된 건축을 가르치는 건축학과가 생겼다. 나무를 중심으로 나와 오카야마가 다양하게 연결되기 시작했다.

54

사카이마치의
작은 건축 거리 만들기
境町の「小さな建築」の街づくり
Small Architecture for
Community Designing of
Sakaimachi

도네가와(利根川) 강가
에 녹색의 전원 풍경
이 펼쳐져 있는 이바
라기현 사카이마치
와 함께 농업과 관광
을 연동시킨 새로운
마을 만들기를 실시

위에서부터 S-랩, S-브랜드, S-갤러리

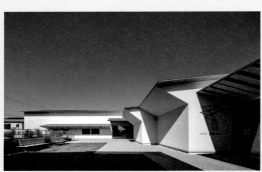

작은 건축이 단기간에 잇달아 세워지면서 새로운 무브먼트가 되었다. 하나씩은 작지만 그것들이 연동을 하면 큰 힘이 된다.

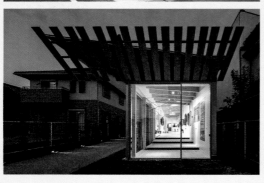

했다. 커다란 상자 같은 건축에 의한 마을 만들기가 아니라 나무로 만든 작은 건축들을 세워 완만하게 연결하는 방식으로 자동차 중심의 덤덤한 기존 우회 도로의 경관을 대신하는 인간적이고 따뜻한 거리를 조성할 수 있었다. 사카이 마치는 자율주행 버스도 전국에서 선구적으로 도입한 지역이다.

각각의 건축은 지역 농업 특산물(차, 돼지고기, 고구마)을 이용한 지역경제 플랫폼으로 디자인되어 농업이 건축과 콜라보레이션을 이루었다. 지방에서의 코로나 이후의 새로운 라이프스타일의 벤치마크가 탄생했다.

이바라기현 사시마군
사카이마치
Sakai-machi,
Sashima-gun, Ibaraki,
Japan
**2019.03
~2021.05**

사카이 강기슭의 레스토랑 챠구라

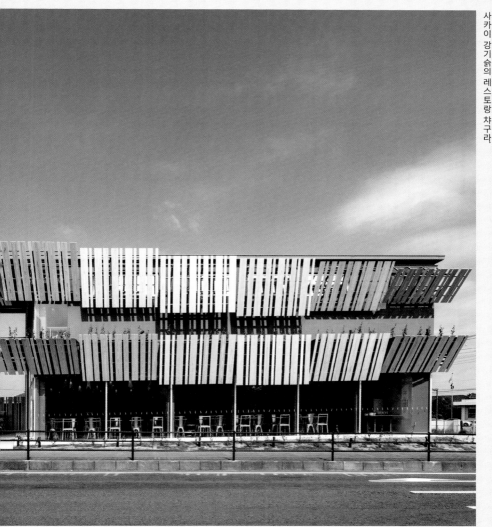

55

미나미산리쿠쵸의 부흥 프로젝트
南三陸町の 復興プロジェクト
Working with Minamisanriku on Post-Disaster Restoration

동일본대지진이 발생하고 나서 2주일 후, 도로가 단절된 미나미산리쿠쵸를 방문하고 말을 잃었다. 근처 도메시에 '모리부타이', 이시노마키시에 '기타카미강·운하 교류관'을 설

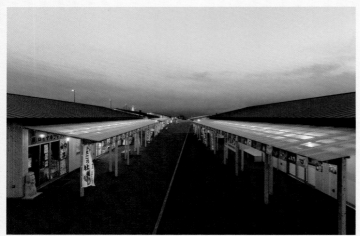

동일본대지진 이후 즉시 조립식으로 세워진 '상상상점가'는 성게알덮밥, 연어알덮밥 등이 큰 인기를 얻어 지진으로 피해를 본 사람들이 교류하는 번화가가 되었다. 그 가설 주택의, 내 용어로 표현한다면 '초라한' 느낌이 마을 사람은 물론이고 외부 사람들도 끌어들이고 있었다. 신축 건물에서 그 '초라한' 느낌, 즉 친밀감이 느껴지는, 따뜻함이 배어 나오게 하는 것은 간단한 일이 아니다. 어떤 의미에서 건축가가 가장 힘들어하는 부분이다.

우리는 지역, 즉 미나미산리쿠의 삼나무와 반투명의 골함석의 힘을 빌려 '초라한' 느낌을 만들어내려 시도했다. 따뜻한 터치로 알려져 있는 그래픽디자이너 모리모토 치에(森本千絵)의 도움도 빌렸는데, 그녀는 귀여운 문어 그림이 있는 포럼을 디자인해 주었다.

계했기 때문에 동일본대지진이 남의 일처럼 느껴지지는 않았다. 도호쿠의 지인에게 전화를 걸어도 불통 상태였기 때문에 일단 내 눈으로 직접 확인해 보고 싶어서 자동차를 달렸다. 물이 채 빠져나가지 않은 모습과 잔재, 초라한 방재청사 등이 눈에 각인되어 잊히지 않았다. 2년 후인 2013년, 사토 진(佐藤仁) 이장으로부터 부흥을 위한 마스터플랜을 의뢰받고 커다란 상자를 세우는 것이 아니라 인간적이고 따뜻한 목조 상점가의 그림을 그렸다. 그것이 골함석의 툇마루와 공간이 특징적인 '상상상점가(さんさん商店街, 2017)'라는 형태가 되어 수많은 사람들이 방문하고 있다. 마을의 중심을 흐르는 시즈가와(志津川)에 걸려 있는 보행자용 '나카하시(中橋, 2020)'도 디자인했다. 나카하시는 철골과 목조의 혼합 구조로 이루어진 다리. 위쪽은 방재청사와 정면의 가미노야마하치만구(上山八幡宮)를 연결하는 다리, 아래쪽은 강의 수면을 직접 느낄 수 있는 다리가 겹쳐진 이중의 아치형 다리가 완성되었다. 나카하시 옆의 진재전승시설(震災伝承施設: 대지진에서 얻은 교훈을 전승하는 시설)과 BRT(버스 고속 수송 시스템) 역이 하나로 연결되면서 미나미산리쿠의 디자인은 완결된다.

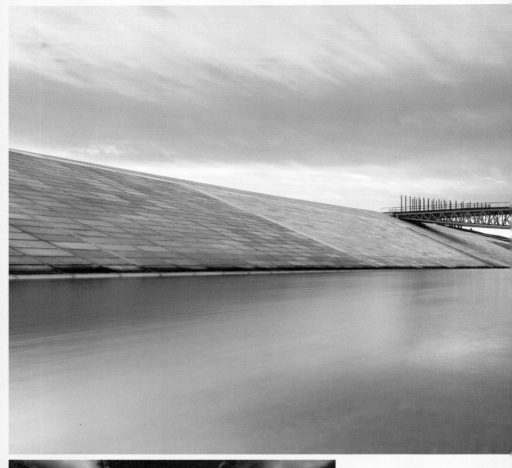

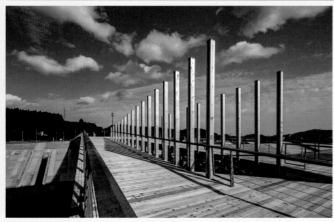

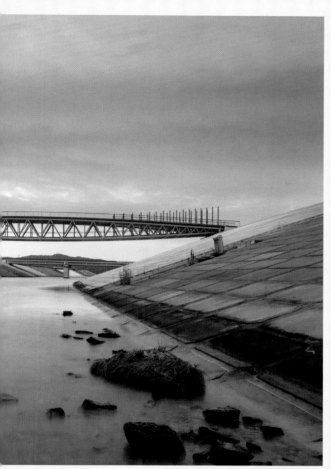

미야기현 모토요시군
미나미산리쿠마치
Minamisanriku-machi,
Motoyoshi-gun,
Miyagi, Japan
2013-2022

하이데거는 건축은 탑이 아니라
다리라고 정의했다. 탑은 고독하
지만 다리는 두 장소를 연결해
주는 것으로, 건축 역시 무언가
와 무언가를 연결하는 것이라는
것이 그의 주장이다. 나 또한 그
에게 큰 영향을 받았다.
탑으로서의 건축을 비판하려 한
내게 다리의 설계는 더할 나위
없는 기회이기도 했다. 여기에서
는 이중의 아치형 다리에 의해
이 세상과 저 세상이 연결되어
물질적인 수면과 비물질적인 하
늘이라는 존재가 연결된다. 수평
적으로도, 그리고 중층적으로도
이 다리가 세상을 연결한다.

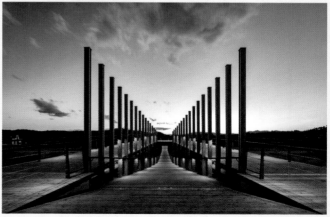

마치고 나서

—

—

—

돌이켜 보니 나의 변화보다 더 격렬한 시대적 변화에 완전히 압도당하면서 살아왔다. 고도 경제성장의 절정기인 1964년의 도쿄올림픽에서 단게 겐조의 콘크리트 건축에 감동하여 열 살의 나이에 건축가를 꿈꾸었는데, 눈 깜박할 사이에 공해 문제가 발생하여 고도성장이나 공업화에 대해 비난이 일면서 나도 '반대쪽'으로 기울었다.

그래도 1973년의 대학 입학 당시 건축학과는 공학부에서 가장 인기 있는 학과였는데, 그해 가을에는 오일쇼크가 찾아와 중후하고 장대했던 건설업 시대가 막을 내렸다는 소문이 나돌면서 갑자기 건축학과의 인기가 급락했고, 취직도 절망적이라면서 어둡고 무거운 분위기가 건축학과를 지배했다. 그러나 1980년대가 되자 이유도 명확하지 않은 상태에서 부동산이 급등하면서 버블경제의 호경기가 찾아왔다. 그 시대에 나는 사무실을 열고 잠깐 바쁜 시간을 보냈지만 1991년엔 버블경제가 무너지면서 도쿄의 일이 모두 취소되고 지방을 떠돌아야 하는 신세가 되었다. 그 후에도 각종 재해가 발생하고 마지막에는 전염병까지 찾아와 그야말로 제트코스터처럼 정신없이 오르내리는 상황이 되풀이되었다.

그래도 내가 건축에의 열정을 잃지 않을 수 있었던 것은 큰 건축, 작은 건축, 글쓰기 등 삼륜차 시스템 덕분이었다는 것이 '나의 모든 일'을 돌이켜 보았을 때의 가장 큰 발견이었다. 삼륜차는 일륜차나 이륜차와는

다른 안정성을 보유하고 있다.

제트코스터 같은 당시의 상황은 건축가의 세계에 '세대'를 만들었다. 전후의 부흥을 담당한 단게 겐조는 제1세대, 고도성장을 중심에서 지탱한 마키 후미히코, 이소자키 아라타, 구로카와 기쇼 등의 제2세대, 일본의 쇠퇴를 받아들여 방향을 바꾼 안도 다다오, 이토 추타(伊東忠太), 이시야마 오사무(石山修武) 등의 제3세대, 그리고 해외와 일본이라는 경계가 사라진 것 같은 나의 제4세대. 그러나 그 후 제5세대라는 말이 나오지 않는 이유는 대전환이 끝났기 때문인지도 모른다.

공업화 사회로부터 다음 시대로의 대전환 이후의 세계는 조용하고 성숙한 고령화 사회일 거라는 예상과는 정반대로 살벌한 혼란의 시대가 되었다. 그 혼란이 건축이라는 장르 자체의 존속을 위협하고 있다. 건축이 공업화 사회를 리드했다는 것에 대하여 탈공업화 사회에서는 건축에 대한 비난이 강하다. 그리고 그것이 사회의 혼란 때문에 더욱 증폭되고 있다. 그러나 나는 솔직히 이 사태에 대해 그다지 비관적이지 않다. 제트코스터 체험이 나를 강하고 낙관적으로 만들어주었기 때문이다.

이 책의 집필은 전부터 내 일을 도와주고 있는 편집자 우치노 마사키(內野正樹) 씨가 제공한 기본 아이디어에서 시작되었다. 그리고 그것을 구체화하는 과정에서는 여느 때처럼 내 사무실의 이나바 마리코(稻葉麻里子) 씨에게 큰 신세를 졌다.

2022년 4월 12일

구마 겐고

사진 제공 | 숫자는 쪽수, 하이픈은 2쪽에 걸친 사진을 나타냄

▮ 구마겐고건축도시설계사무소(隈研吾建築都市設計事務所): 49(왼쪽), 49(오른쪽 위), 50, 52~55, 100-101, 102-103, 104-105, 110~111, 113, 114-115, 114, 116~117, 132~133, 169, 174, 175(위), 177, 188, 191(위), 193, 194(아래), 199(아래), 200~201, 211(아래), 213, 228~229, 231, 235(아래), 247(위), 248~249, 285(아래), 326~327, 334(아래 오른쪽)

▮ Color Kinetics Japan Incorporated: 190, 191(아래)

▮ 중국미술학원(中国美术学院): 280(아래), 281, 283~284, 284-285

▮ 다이세이건설(大成建設)・아즈사설계(梓設計)・구마겐고건축도시설계사무소 공동기업체: 342~343, 344, 344-345(아래), 345, 346~347

▮ SHINKENCHIKU-SHA: 51, 128-129, 230, 244-245

▮ 후지쓰카 미쓰마사(藤塚光政): 101, 103, 106~107, 112-113, 118~119, 129~131, 175(아래), 176, 202~209, 236~243, 264~265

▮ Forward Stroke inc: 115, 354~355, 357(아래)

▮ Satoshi ASAKAWA: 168-169, 170~173

▮ 고노 다이치(阿野太一): 180~182, 183(위), 184~187, 189, 192-193, 194(위), 194-195, 210-211, 211(위), 212, 266~268, 269(아래)

▮ Byzantine and Christian Museum: 183(아래)

▮ Nacasa & Partners Inc.: 190, 191(아래)

▮ Antje Quiram: 196~197

▮ Yoshie Nishikawa: 198, 199(위)

▮ Scott Frances: 214-215, 216-217(위), 220~221

▮ Erieta Attali: 216-227(아래), 216, 218~219, 254~255, 258(아래), 259(왼쪽), 344-345(위)

▮ Marco Introini: 222~223

▮ Takumi Ota: 224~227, 276-277

▮ Masao Nishikawa: 232~234, 235(위)

▮ Takeshi YAMAGISHI: 244, 248-247, 247(아래)

▮ Nicolas Waltefaugle: 250~253, 256-257, 259(오른쪽)

▮ Stephan Girard: 256

▮ Éric Sempé: 258(위)

▮ 주식회사에스에스(株式会社エスエス): 260-261, 277, 357(위), 366~369

▮ 쇼치쿠주식회사(松竹株式会社): 262

▮ 오가와 다이스케(小川泰祐): 262-263

▮ Edward Caruso: 269(위)

▮ Roland Halbe: 270~275

▮ Eiichi Kano: 278-279, 280(위), 282

▮ Jeremy Bittermann: 328~331

▮ Ross Fraser McLean: 332-333, 333(아래), 334(위)

▮ Hufton+Crow: 333(위), 335

▮ Martin Mischkulnig: 336~337

▮ Kawasumi・Kobayashi Kenji Photograph Office: 338~341, 358~365

▮ East Japan Railway Company: 350~353

▮ 오카모토사진공방(岡本写真工房): 356-357